# 月球背面的
# 逃難場景

Fleeing from the Dark Side of the Moon

張雍
文字、攝影

Simon Chang
text & photographs

心臟是那座有兩間臥室的房子，一間住著痛苦，另一間住著歡樂，不能笑得太大聲，否則會吵醒隔壁房間的哀愁。

————卡夫卡（Franz Kafka）《箴言錄（*The Zürau Aphorisms*）》

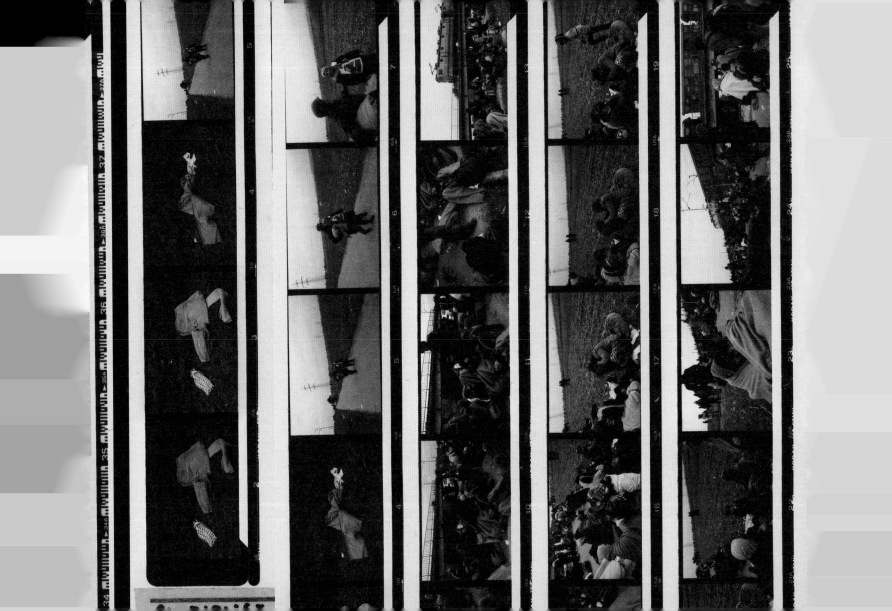

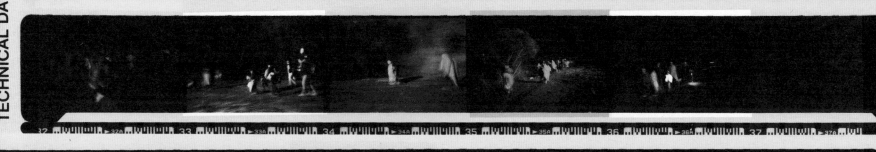

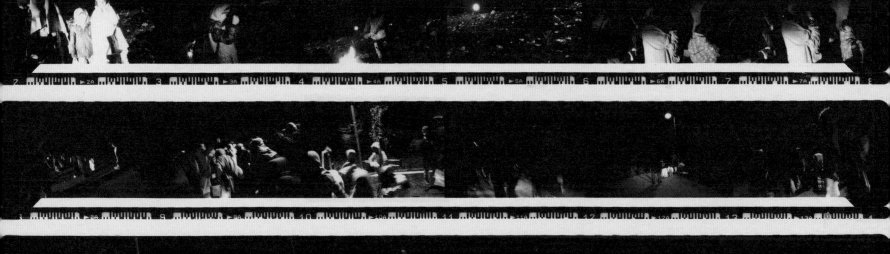

目次

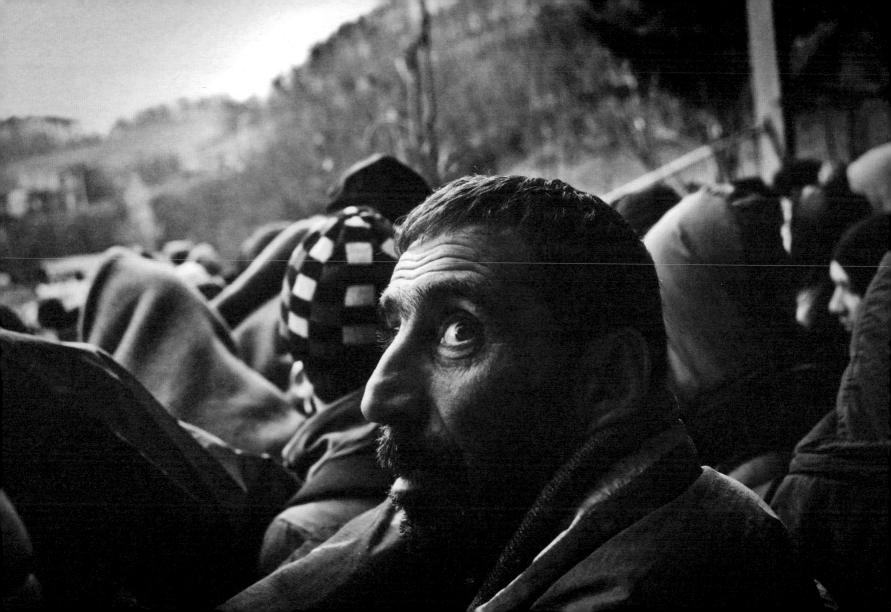

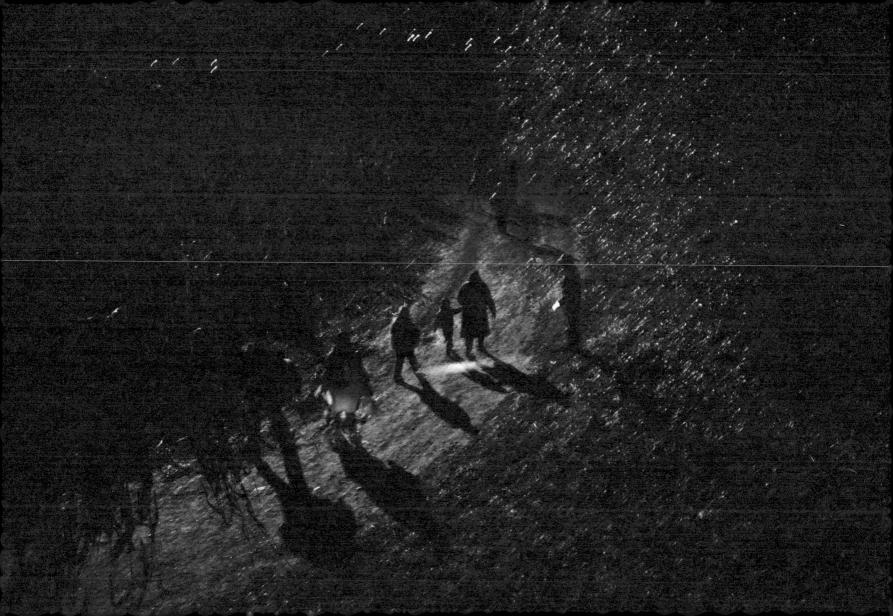

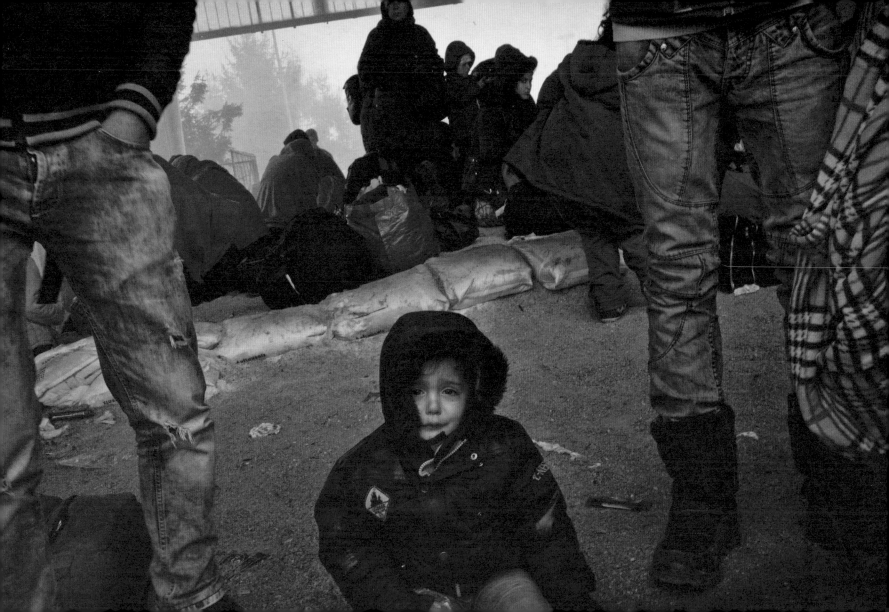

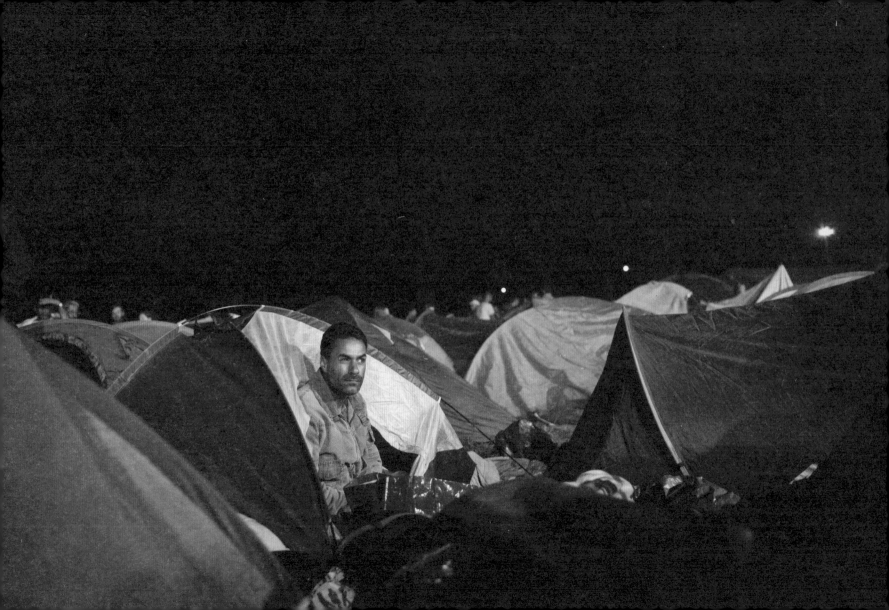

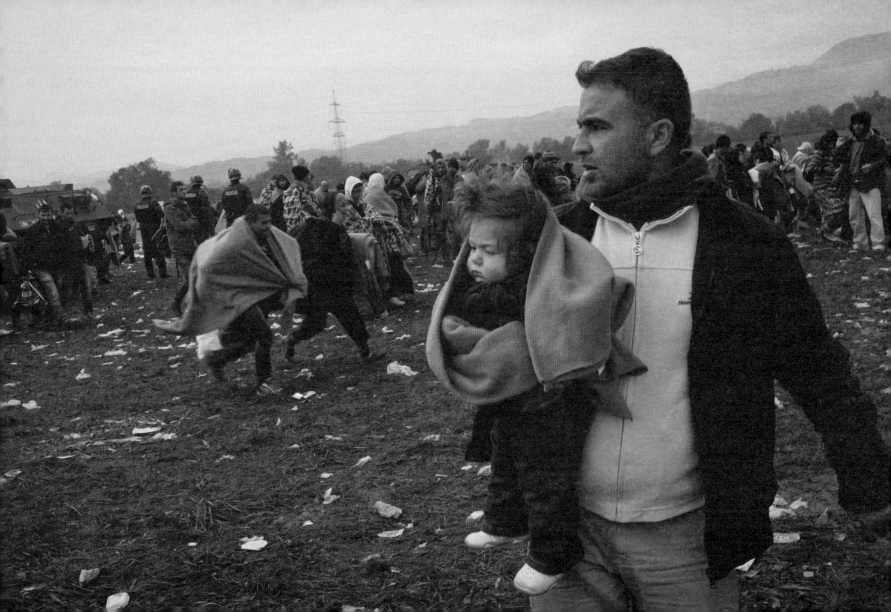

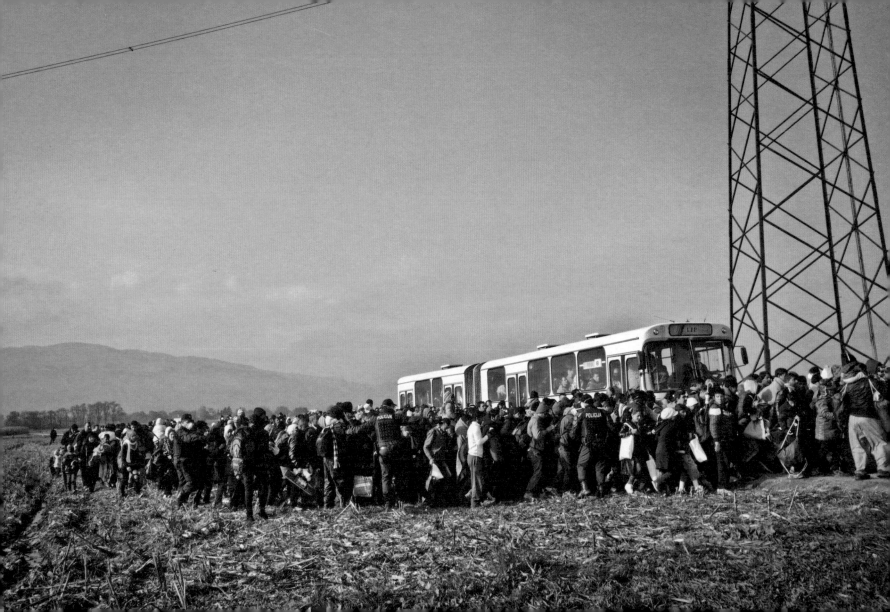

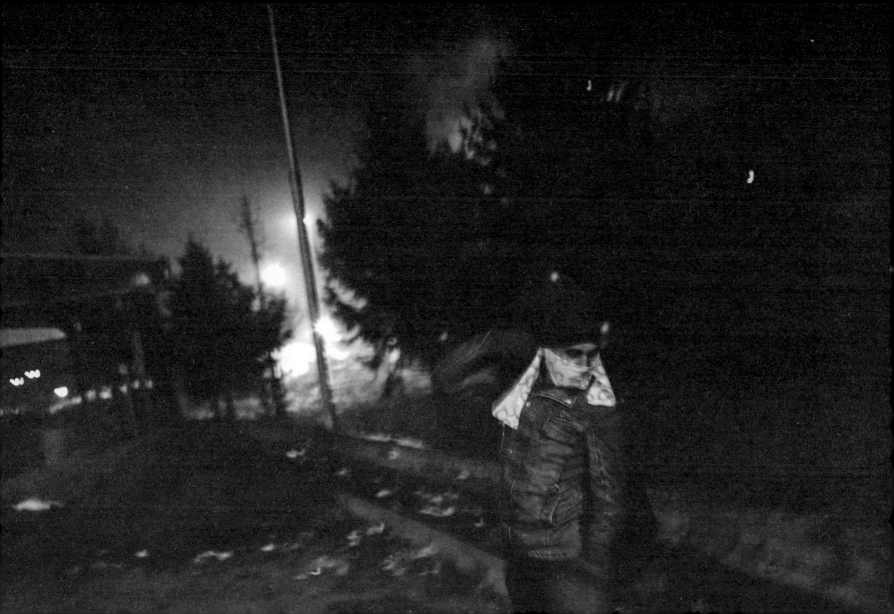

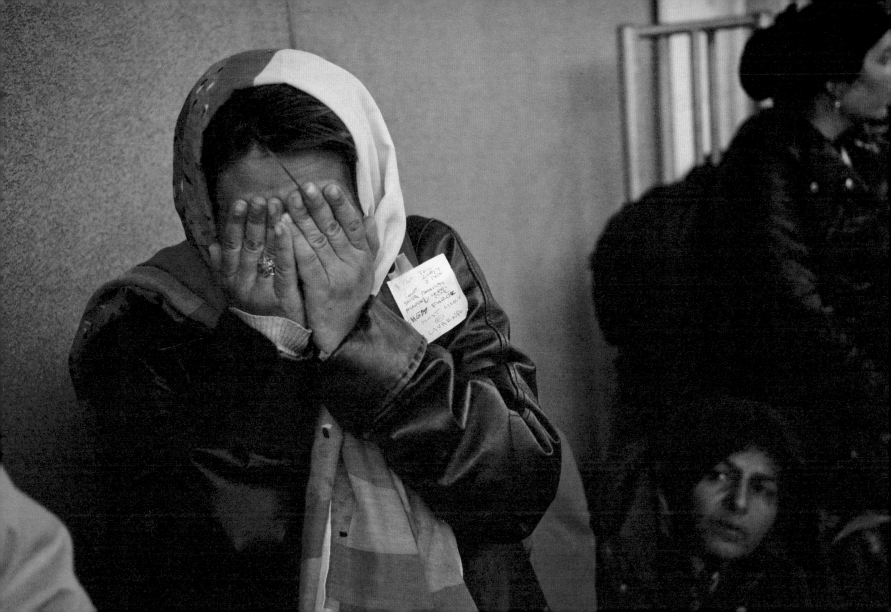

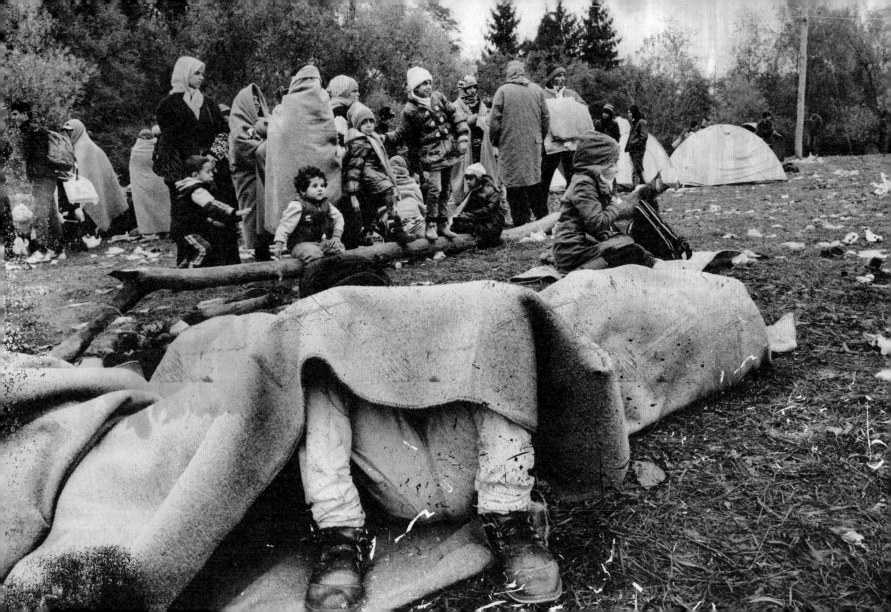

那是不久前曾親眼目睹的逃難場景，情願這樣的故事從未在地表上發生。

2015 年十月十七日凌晨，匈牙利政府全面關閉邊界的消息立即於難民間傳開，來自敘利亞、伊拉克、阿富汗、伊朗等地包含庫德族的難民們紛紛改道轉進斯洛維尼亞。十月二十二日我在斯洛維尼亞東南部居民總數不到兩百人的邊境小鎮——Rigonce 進行拍攝，小路盡頭村民剛採收完的玉米田後邊那不起眼的樹林間，上千名難民正被困在裡面，觀察過現場地形與警力管制的情勢，我試圖繞過警方的封鎖線走入進退維谷的人群裡邊。

河寬不過數公尺的蘇特拉河（Sotla）標記著前南斯拉夫社會主義聯邦共和國（SFRY）瓦解後，斯洛維尼亞與克羅埃西亞兩國的國界。難民潮湧入前，這裡是外人鮮少拜訪的綠色邊境（Green border）——河岸兩側僅豎立著低調的領土標記，沒有任何檢查關卡，兩邊居民隨意進出，正如同歐盟境內大部份的邊界。然而 2015 年十月中起，一批批隊伍看似永無止境的難民們接連越過蘇特拉河近 Rigonce 的那座小橋，步行進入歐盟申根區（Schengen area）的斯洛維尼亞，企圖繼續往西歐的目的地前進。平時只見大片玉米田與寥寥幾戶農家的邊境小鎮頓時間成了歐洲與全球媒體關注難民潮事件的焦點，湧入斯洛維尼亞的難民人數統計更從十月十六日的零人、十月十七日的三千人、十月十九日的七千七百六十六人、十月二十一日的一萬兩千六百一十六人屢創高峰急遽持續上升。

從首都盧比安娜（Ljubljana）開車至 Rigonce 的邊界只消一個多小時，正值一年當中歐陸最迷人的秋意，一路上鄉間景色宜人，然而所有電台卻爭相播報著難民潮的最新發展，對向車道駕駛們神情更有如事先約定好似地那樣深沉，沒有人再有興致欣賞沿途紅黃交織的景致，路肩滿溢的落葉似乎也暗示著世間溫暖正從大自然裡空氣裡消失，公路盡頭邊境的樹林裡此刻正上演著將改寫人類近代史的故事。

邊境農村裡唯一一條碎石子路早已停滿了媒體現場連線作業的車輛，老婦人們一臉錯愕地站在自家菜園中央，像是在另一個時空迷了路的客人那樣，眼前此刻詭譎的氣氛與眾人不安的眼神並非小鎮居民所熟悉的景象。前方通往蘇特拉河的邊境小路上，隨處可見人群慌張趕路時匆忙丟棄的物品：捲曲在泥巴地裡的毛毯上印有聯合國難民署 UNHCR（The UN Refugee Agency）的徽章、拉鍊早脫落裡頭塞滿禦寒衣物的兒童背包、破了洞的皮鞋、塑膠袋裡發霉的乾麵包、牙刷、裂成兩半的鏡子……沿著小路來到村子盡頭，門窗緊閉的農家後院寬敞，秋高氣爽的傍晚若沒有警車此起彼落刺耳的聲響，眼前農家、草原、樹林以及河岸那層次分明的意象想必如詩如畫，正前方禁止進入的封鎖線卻正將農家與前方那塊嬰兒哭聲愈加響亮的邊境田野大剌剌地區隔成兩個截然不同的世界。封鎖線後八百公尺遠的綠色邊境，是個足球場一般大、緊鄰克羅埃西亞邊界的曠野，全國警力總共不過兩千人的小國如斯洛維尼亞，緊急臨時從全國各地調來了上百名武裝警察前來鎮守此處邊界，就在幾天前一個低溫的晚上，鄰國克羅埃西亞當局沒有任何通知便連夜將上千名

難民從這裡給偷偷地送進斯洛維尼亞。此刻來回巡視著邊界的騎警、警犬連同裝甲車與護欄築起重重防線，試著將前仆後繼正不斷從克羅埃西亞那側湧入的難民們，在場面失控前像趕牲口那樣，先擋在圍欄裡再趕緊想辦法。與身後沉寂的小鎮相比，難民等待區裡鬧哄哄的炊煙，一群群正在邊境樹林間躞步、幽靈一般飄移的身形，攜家帶眷拖著無奈的步伐徘徊在申根邊境前的景象，像極了投影自另一個平行世界的幻影。警方找來阿拉伯語的翻譯，正透過擴音器呼籲不斷聚集同時愈顯鼓噪的難民群眾保持冷靜，警車與救護車發了狂似地呼嘯駛來旋即更慌忙地離去，眼前這個邊界小鎮正在沸騰，柵欄前排難民們齊聲吶喊著：「open the border（開放邊境）！」為動彈不得的處境加上震怒的畫外音。人群沙啞無奈的嗓音來回遊蕩在邊界兩側的森林，嬰兒們的哭泣始終持續，通宵值勤的鎮暴警察，頭盔與面罩之間只見布滿血絲的眼睛，無論難民們如何竭力叫喊，沒有進一步的命令，沒有任何人能繼續前進。

斯洛維尼亞陸軍與克羅埃西亞警方的直升機各自盤據在管制區上空，像兩隻搶著將獵物禮讓給對方的禿鷹，難民們的抗議轉眼間被螺旋槳高分貝的噪音撕裂並沉沒在陰鬱的樹林裡。頭頂的天空此時顯得高不可攀，只剩零星幾隻野鳥顫抖著從低空飛掠，更多渺小的難民身影持續走來，好似沙塵滾滾那般、彷彿成堆的灰燼被陣陣狂風從遠處不斷捲襲而來，熟練地逕自往邊境的柵欄前堆積然後開始等待。趁著混亂我退至大批媒體陣仗的後邊，緩步穿過遠處右前方的田野、嘗試從封鎖線後邊繞遠路進入難民等待區裡邊。再遠些的樹林間點綴著無數正緩緩進入斯洛維

尼亞境內的小黑點，如同大雨前成群急忙撤離的蟻隊，大批難民們持續魚貫湧入警方的視線。我刻意放慢腳步摒住呼吸，也試著將下巴壓低，學著如何在曠野中讓自己也成為警察焦距內的一個小點。趁著騎警忙著將小男孩們趕回管制區之際，仗著自己東方面孔、與難民一樣也揹著大背包的身形，三步併成兩步迅速讓自己也融入了田埂中央大批群眾正等待著的風景之間。

身旁戴著伊斯蘭頭巾（Hijab）的那位母親挽著小女兒手臂四處尋找農家採剩的玉米，眼前是歐洲鄉間常見的田園和小溪，然而人群周遭那些裝置藝術一般、等距排開的裝甲車與手持衝鋒槍的邊境警力，正包圍著上千名不知所措的難民，大多是孩童和婦女，腫脹變形的背包裡邊塞滿了所有的家當以及不知何時終將用完的運氣，四周傳來阿拉伯話、阿富汗普什圖語（Pashto）或庫德族方言（Kurdish），焦急的嗓音叫喚著親人的姓名……疲憊的人群用毛毯將全身緊緊裹住，猶如待認領的行李一件件憔悴地躺在田裡，顯然既冰冷又陌生的土地遠比愛琴海兩公尺高的浪頭更讓人安心。來自伊朗北部的庫德族一家人，豪邁的嗓音與歌聲渾然天成，手舞足蹈高聲唱著一路逃難時的所見所聞；另一群敘利亞家族的男子們堆起樹枝與玉米秸稈生火驅寒，十月下旬歐陸日夜溫差大，白天二十度只需一件短袖，深夜則是近零度的低溫，等候區內的樹枝早被先前抵達的難民們給燒完，與管制區外綠色的樹林呈現出鮮明的對比，河邊只剩整排樹枝硬生被折斷來不及抱怨的樹幹，人們只好將圍巾也丟進火堆，甚至途中志工所發放的保暖鋁箔毯，或者任何他們找得到的物品來助燃取暖。為陣陣濃煙所包圍的等待區裡，火堆前孩子們的濃眉大眼早被燻得紅

腫，泛著淚光的視線，此刻所見到的歐洲想必是灼熱的體驗。抱著嬰兒的媽媽問我哪兒有提供溫水？一旁丈夫無奈地比劃著那不知多久沒清洗的奶嘴，然而四周盡是持槍的武警，沒有任何紅十字會或志工的身影……來自敘利亞古城阿勒坡（Aleppo）的一家人告訴我，他們一行十多人昨晚從塞爾維亞北部、克羅埃西亞南部邊境被送上火車，凌晨抵達這裡，等了一整天沒有任何消息，塞爾維亞的手機門號在斯洛維尼亞也收不到訊號，人潮推擠時走失的老奶奶可能還留在塞爾維亞的難民中心……更多群眾也趨前問道：這裡究竟是哪裡？附近有無商店或餐廳？何時警察才會放行？德國與瑞典還有多遠？該怎麼去……等等一連串顯得無助的好奇，我當然沒有答案。只是盡可能聆聽，並回覆他們我唯一會的一句阿拉伯語：「Inshallah」，意即——「如果阿拉允許」，試著安慰他們再多些耐心，或許很快警察將會放行，他們就可以繼續前往五公里外的臨時難民安置中心，至少可以在有屋簷的室內稍事休息，那邊應該也有志工提供熱食補給，再隨時等候指示繼續前往西歐的奧地利……然而我決定不告訴他們，稍早經過臨時難民安置中心時，那邊也是全然失控的場景，人潮早已擠到一旁馬路上去……呆立在逃難場景的中央，懷裡抱著嬰兒手裡拿著奶瓶的那位母親依然四處向警察央求熱水，即便飛舞的沙塵與四竄的濃煙模糊了視線，此刻我親眼目睹人與人之間某種珍貴的連結正在徹底斷裂，旅歐十三年，從未想像過有一天竟然會在歐洲見識到這般場面。

寧願這只是夢境，一旦從渾沌的夢裡清醒，現實世界仍是個友善的存在。當初選擇歐洲主因

直覺這是習慣凝視人性本質、對生命有較多反省的土地，這回二次世界大戰以來最嚴重的難民潮，2015 年湧入的一百多萬名難民確實讓一派優雅的歐洲人給嚇壞了。地中海畔希臘小島海岸的救生衣堆積如山，自家國境門口央求開放邊境的哭喊不斷，鐵絲網後邊逃難途中剛出生、那襁褓中的嬰孩……歐洲人這才驚覺，過往好長一段時間，似乎只活在舒適圈裡那座孤立的象牙塔頂端，透過塔頂窗戶的縫隙人們欣賞風景卻不見遠處的苦難，即便聽聞敘利亞、伊拉克、阿富汗、葉門等地戰爭與恐怖攻擊猙獰的殘害，那些電視遙控器選台鍵輪轉幾次後經常出現的戰爭場面，彷彿虛擬世界一般不真實的存在。然而歐洲近年來頻傳的恐怖攻擊事件，突然間讓自家巷口咖啡館裡、週末演唱會現場約好與朋友們狂歡的歐洲人同樣也深刻地感受到，與那些難民們還在家鄉時同樣所面臨的生命威脅與世事難料的恐懼感。巴爾幹路線早已於 2016 年三月全面關閉。保守估計，此刻至少還有六萬多名無法繼續北上往西歐前進的難民們仍滯留在希臘境內的臨時難民收容中心、兩百七十多萬的敘利亞難民還在土耳其、超過一百二十萬的敘利亞人逃至鄰國總人口不過四百多萬的黎巴嫩……一場戰爭促使近五百萬名無辜百姓顛沛流離，其中三分之一是小孩和婦女。相較之下，我在斯洛維尼亞邊境目睹的難民潮只不過是顆微不足道的淚滴沉浮在風向險惡多變的大海裡。關於難民們的相關消息已不再是熱門的議題，當我再回到 2015 年目睹難民潮的 Rigonce 邊境，小村莊早已恢復原本的寂靜與秩序，直挺挺的玉米田立刻取代了先前難民們慌張的身影，不過這回國境之間多了兩道高達兩米的鐵絲網，2015 年冬天起斯洛維尼亞當局在南部邊境已陸續完成了長達一百八十公里斯國政府所聲稱的「短期屏障（temporary obstacles）」，

正預計在與克國相鄰總長近六百七十公里的邊境全數封以鐵絲網好防範下一波可能的難民潮再度借道入境。獨自站在銳利的鐵絲網之前，綿密的刀片在陽光下顯得格外銳利，頭頂上藍天白雲顯得那麼不搭調、彷彿正在遠方竊笑著這裡的人們正忙著收割這片土地上的荒謬。然而外人不得其門而入，當地居民們甚至得繞上好一段遠路才能拜訪對岸的親戚與鄰居，只剩樹枝被折斷的椴樹，尷尬地被困在邊境糾結的刺網荊棘深處，讓我想起法國作家卡謬（Albert Camus）《鼠疫》（La Peste）小說裡的場景，那個五〇年代法國在阿爾及利亞（Algeria）海岸、市長決定封城的奧蘭市市民的處境。

逃難現場近距離的觀察是個十分壓抑的記憶，那些心酸的場面不過只是幾個月前的事情。寫作的同時正值歐洲人度暑假的旺季，當西歐的法國、比利時等地因恐攻威脅讓遊人們觀望卻步之際，巴爾幹半島北邊的盧比安娜自然受到更多歡迎，經過擁擠的市中心忍不住四處張望並且好奇，當時歐盟邊境前人山人海的難民們此刻究竟又在哪裡？咖啡館裡有說有笑的歐洲人，是否也會在深夜仰望星空時，突然感嘆世界之大卻有許多人就是找不到一個安全的棲身之地？若不訴諸文字，邊境所經歷的瘋狂場面不過只是個祕密，祕密終究有一天會被忘記，人們多能理解「離鄉背井」簡單四個字所指涉的涵意，然而每一位難民告訴我的故事都像是部撼動人心的電影，那些逃難途中所感受到的各式人心；無法想像竟然要付出高昂的代價、有時甚至性命，只為了維持下一秒的呼吸。透過近距離的側寫，想與家鄉讀者們分享那些韌性

被拉扯、這群耐心被考驗至極致的生命，還有那被深埋在邊境玉米田泥濘腳印下的心願、再銳利的鐵絲網也無法阻擋的共通人性。

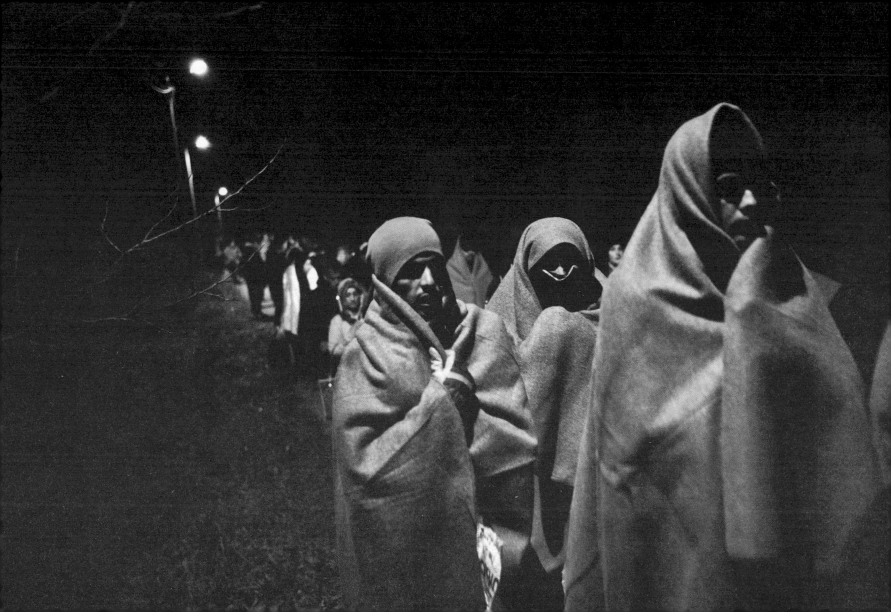

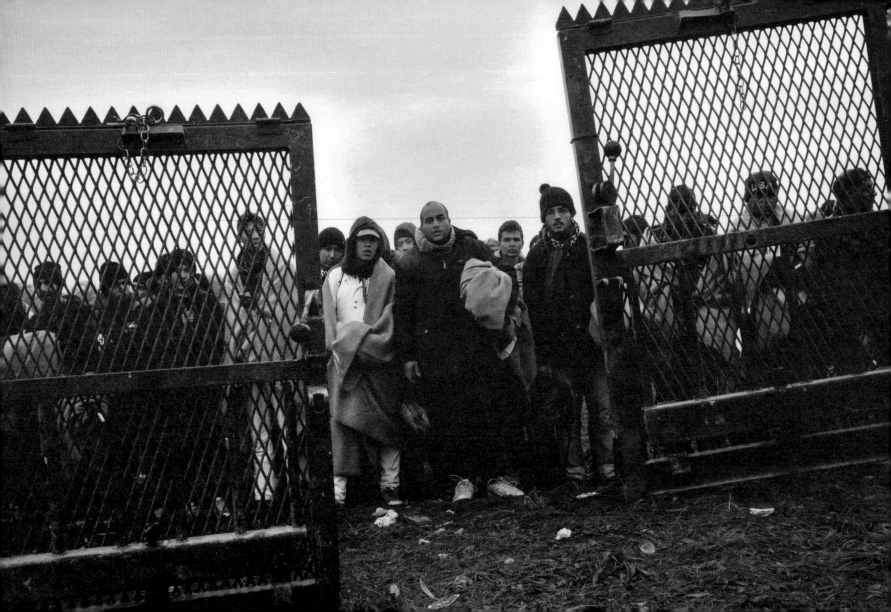

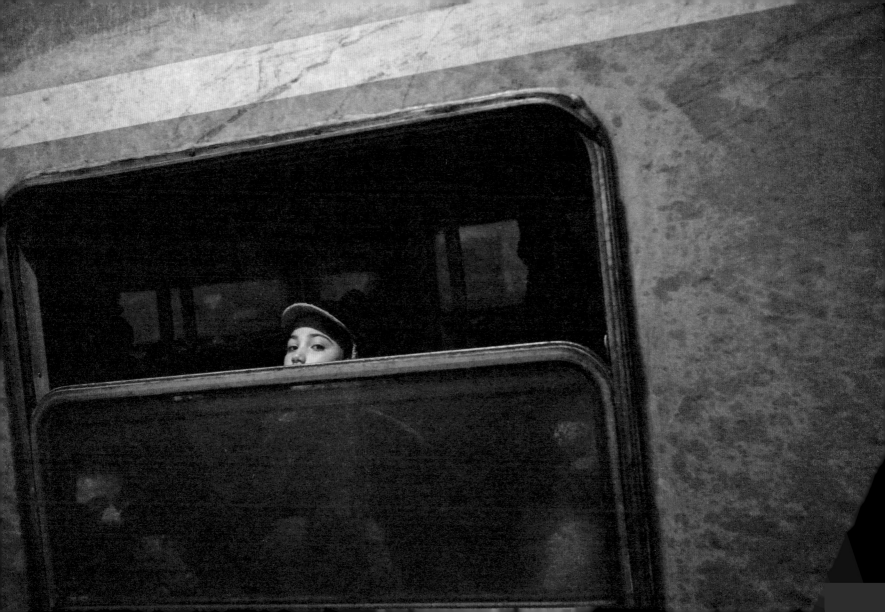

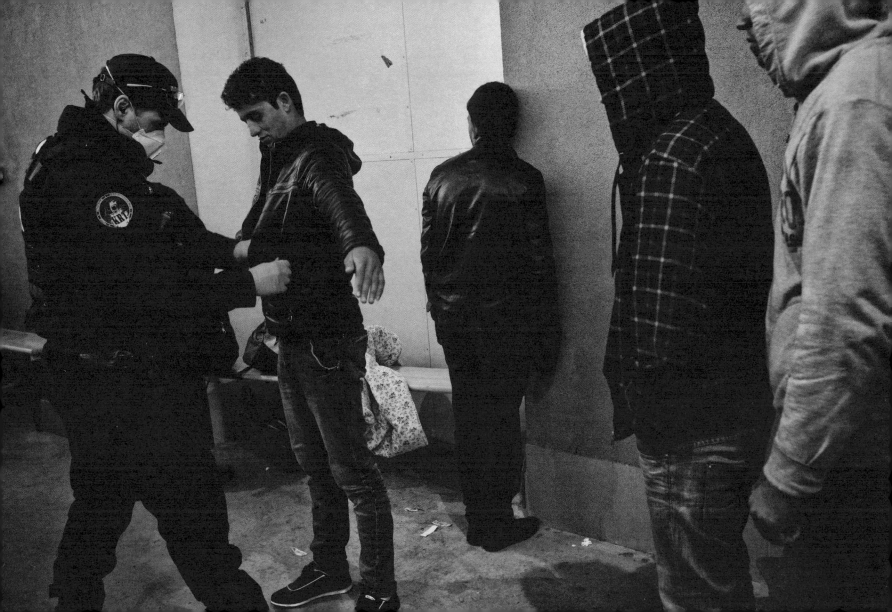

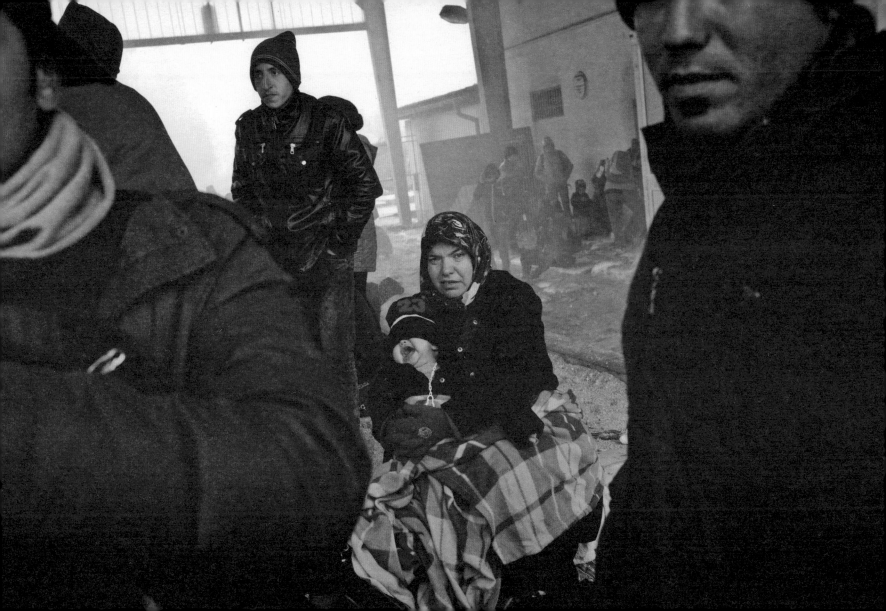

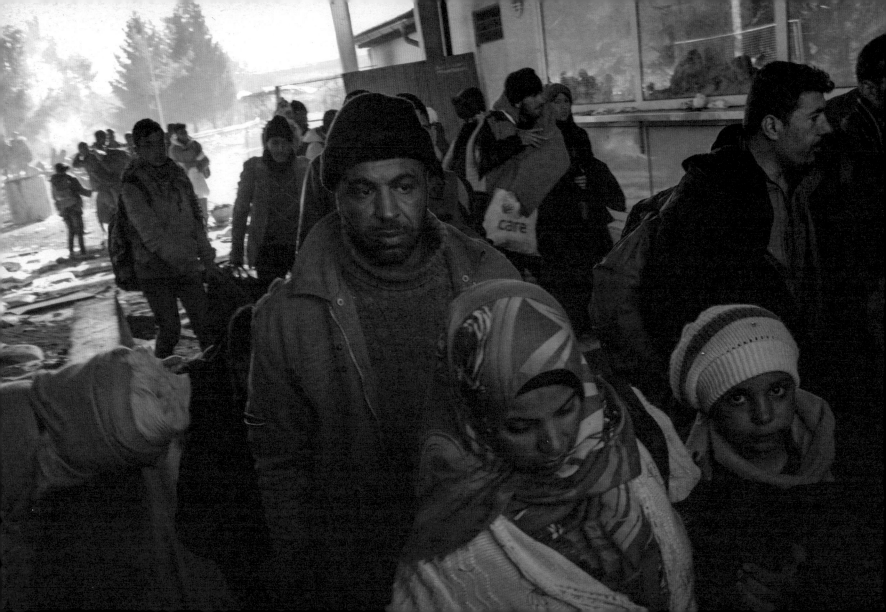

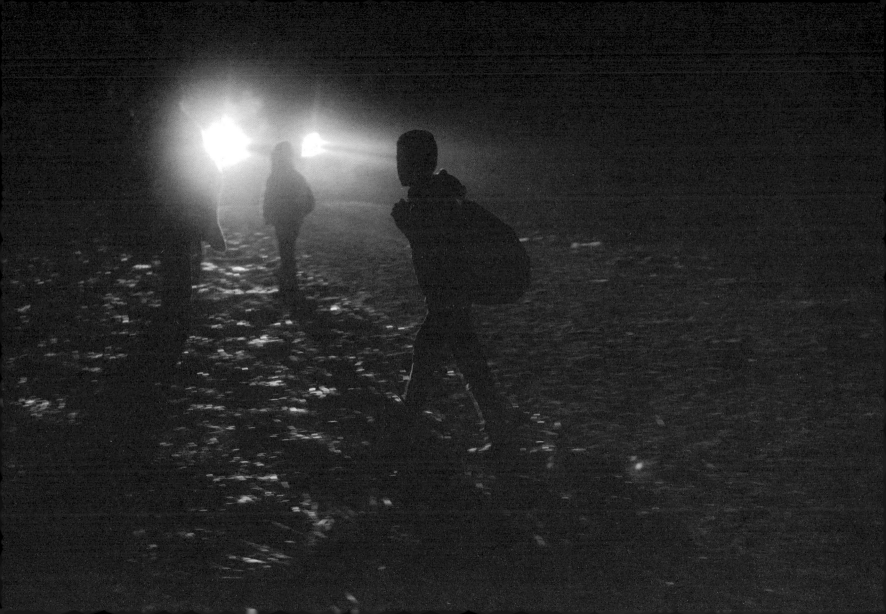

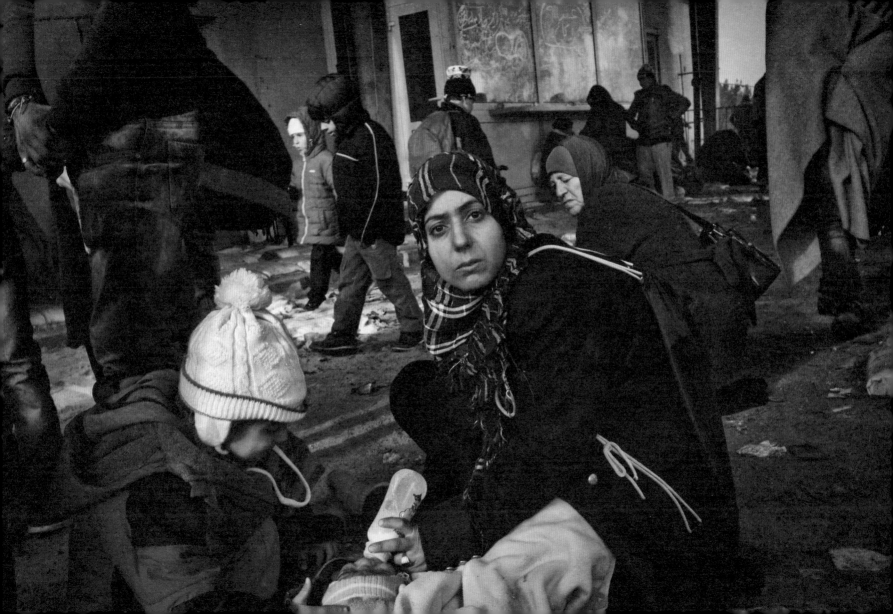

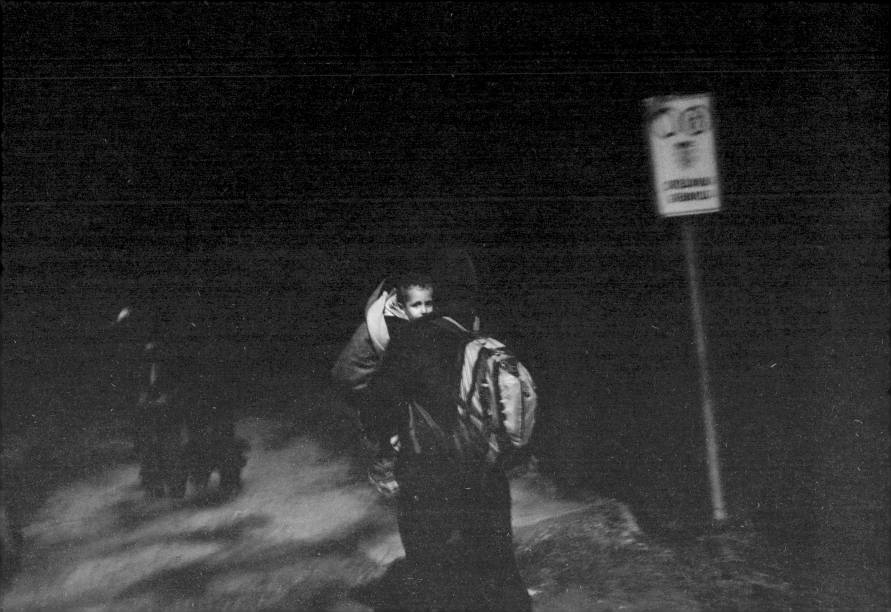

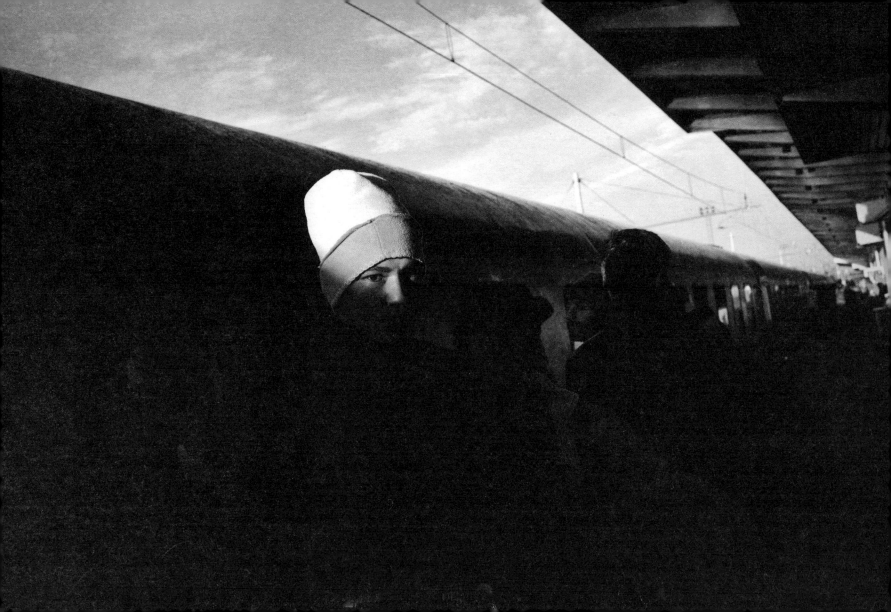

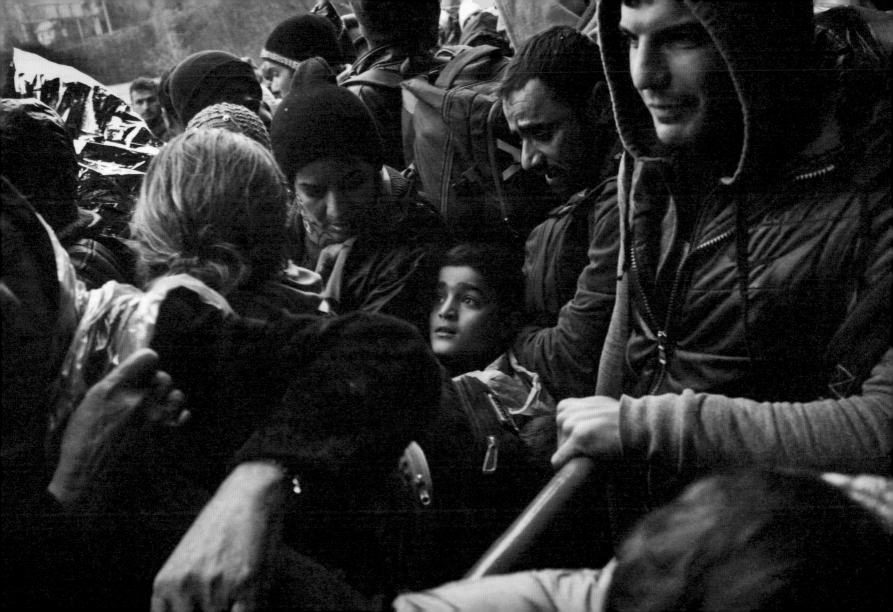

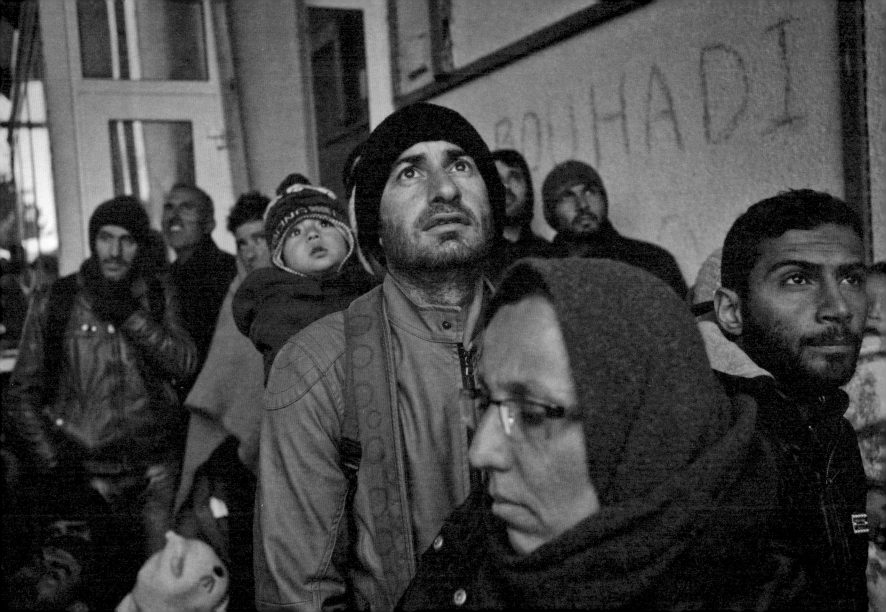

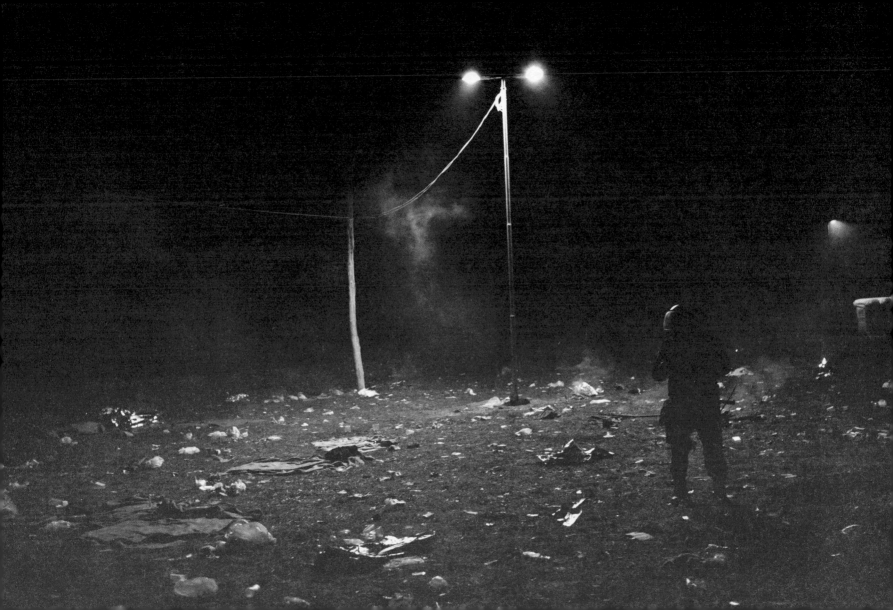

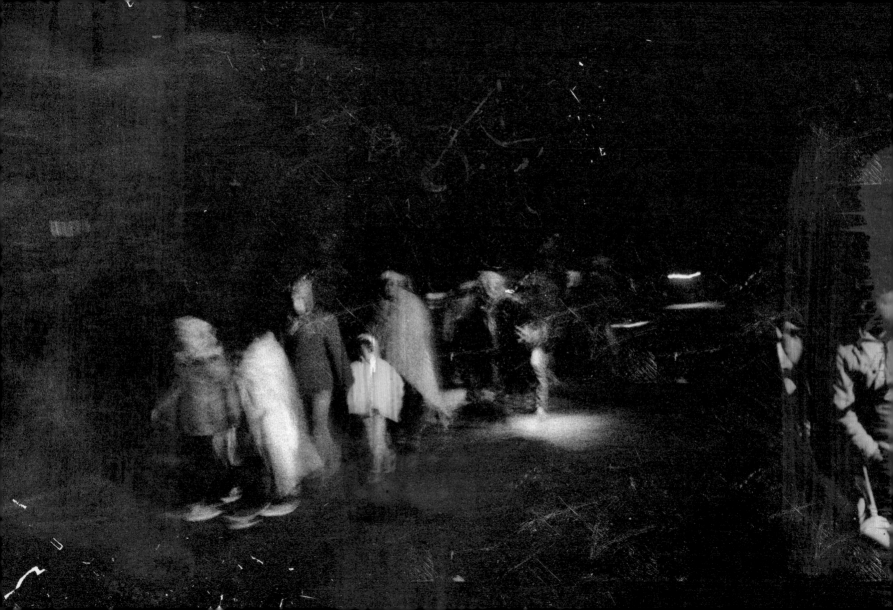

現實不過是個幻象，然而是非常穩定持久的那種。

————愛因斯坦（Albert Einstein）

2015 年十月二十一日斯洛維尼亞、克羅埃西亞各大電視台，甚至英國 BBC 新聞網站紛紛以頭版報導十月二十日深夜上千名難民們冒著生命危險摸黑涉水游過兩國交界的蘇特拉河進入斯洛維尼亞的消息，新聞畫面裡絕望的難民們將全數家當高舉在頭頂，靠著手機微弱的光線照明，婦女們也顧不得早已溼透的頭巾與長裙，吃力地踏過河床冰冷的爛泥，將手裡驚魂未定的嬰孩趕緊交給已上岸的親戚；兒子揹著年邁的父親，親戚們合力抬著輪椅，渾濁的河水中央人們下巴抬得老高才不至於滅頂……2015 年十月十七日匈牙利宣布全面關閉邊境之後，零度的低溫與踩不到底的河水，也阻擋不了難民們改道斯洛維尼亞搶進西歐的決心。

突然湧入的難民潮讓巴爾幹路線上的歐洲政府措手不及，斯洛維尼亞與克羅埃西亞兩國政府當局危機處理時的合作與聯繫更顯然出了問題。難民深夜涉水過河的新聞立即引發各界關於人道危機的質疑，斯國政府趕緊公布當晚邊境巡邏直升機上熱成像攝影機所捕捉到的畫面，2015 年十月二十日晚間十時許，紅外線影像裡倏然出現上千名成群結隊的身影，難民們在克羅埃西亞距離斯洛維尼亞邊境約五公里的小鎮 Ključ Brdovečki 火車站下車後，看似克羅埃西亞當局事先計畫好卻未同步知會斯洛維尼亞政府的決定，比傾巢而出的蜂群更密集、綿延兩三公里的人潮隨即以慌張的節奏，趁著黑夜的掩護，跟隨沿途那些警察身形如標兵們的導引，一路從火車站月台被引領至斯洛維尼亞邊境。像是由陌生的牧羊人所指揮的羊群，大隊人馬抵達蘇特拉河畔，影片中隊伍前頭一個看似發號施令的領隊於是在此向群眾們揮了揮手比劃出「繼續往前」的手勢，下一秒鐘

的畫面是群著了魔的身影、逕自往四面八方的黑暗狂奔而去，但顯然這群迷途的驚弓之鳥根本不知道該往哪個方向前進，大批群眾就那樣被克羅埃西亞警方「丟棄」在綠色邊境無人看管的黑暗田野裡，其中更見婦女們抱著嬰孩迷路在玉米田之間的身影，一大群焦急的無頭蒼蠅只能無奈地抬頭朝向正在邊境巡邏的斯洛維尼亞直升機揮手發出求救的訊息⋯⋯

與攝影師的直覺並沒有直接的關聯，看了紅外線攝影機所記錄的逃難場景，那些深夜在邊境小鎮與命運競逐的步履、夢境一般的黑白畫面像那震央就在書桌前的大地震那樣暴戾地搖晃著我身為一個人、生活在歐洲十三年的東方人對於眼前自認再熟悉不過的世界的信任。難民們深夜渡河的畫面在腦海裡像滾燙的岩漿那般攪動著，在我去幼稚園接女兒時她快步跳到我懷裡之前、在深夜完成書寫將檯燈關上只剩微弱月光的房間裡邊，腦袋裡反覆播放著那些似曾相識的場面，猶如替古老記憶重新補上插圖那般熟悉且親切——儘管那只是晚間新聞的一段畫面並非親身的體驗。一個幽微的聲音不斷在耳邊慫恿著我：「你必須與這群人見面」。距離邊境不遠，我不應該缺席，想要面對面聽聽他們的故事，想要親自看一眼究竟是什麼樣的場面。

幾個小時後我人在 Rigonce 的邊境管制區裡邊，與身旁兩千多名清晨抵達的難民們一起，在這片似乎地球表面最邊緣的田野中央，苦候著斯洛維尼亞警方放行的指令。從來不關心新聞的人，若見著此刻 Rigonce 等待區裡邊的場面，一定誤以為斯洛維尼亞與克羅埃西亞的邊境在警方的監

視下，正舉辦著有史以來最苦悶、最克難的露營聚會，或者更像是好萊塢導演法蘭西斯・柯波拉（Francis Ford Coppola）的電影團隊正在拍攝《現代啟示錄》（*Apocalypse Now*）續集的戰爭場面。來自敘利亞的難民們佔大宗，多為整個家族舉家逃離戰火摧殘早已滿目瘡痍的家園，也有不少單獨行動看似所謂「經濟移民」來自摩洛哥與阿富汗的青年，他們也老實地告訴我，畢竟這一趟的旅費不便宜，家鄉困頓的未來更充滿了不確定，他們先出來闖闖，試著在歐洲安定下來後再將家族的女性成員們也接過去。大多數的難民們想要前往德國，幾乎所有與我交談的人在德國都有朋友或親戚（或者至少他們這樣聲明），稍早九月初德國民眾在法蘭克福、慕尼黑等地的火車站熱情歡迎難民們的溫馨場面似乎早已深植難民內心，深刻鼓舞了難民們一路漂泊原已顯得凋零的士氣，德國想當然爾是最受難民們親睞的目的地。大部分的難民們甚至不知道他們此刻人在斯洛維尼亞，對這個不常在國際新聞出現的陌生國家，光憑初來乍到眼前邊境既混亂又骯髒的第一印象，不少人還問我這是不是個很窮的國家。來自敘利亞中部哈馬省（Hama），逃難前是位警察的年輕爸爸帶著兩個太太與一行十多位家人，向我展示手裡那疊厚厚的文件，一路上所蒐集到的、沿途政府發給難民們的臨時入境許可。離開敘利亞之後，他們一家人依循所謂的「巴爾幹路線（Balkan Route）」——從土耳其海岸出發，如同大部分難民們告訴我的那樣，透過土耳其與敘利亞人共同經營的偷渡集團，以每人兩千歐元、孩童半價的代價，搭乘充氣橡皮艇深夜從土耳其海岸城市伊茲密爾（Izmir）附近出發，一家人運氣好，碰上還算平靜的海相，抵達愛琴海（Aegean Sea）上的希臘小島科斯島（Kos），一週後再搭大型郵輪抵達希臘首都雅典，一路還

算順利地沿著巴爾幹半島北上，途經馬其頓、塞爾維與克羅埃西亞。從敘利亞出發，約三個星期後今日稍早抵達斯洛維尼亞，那幾張分別由希臘文、馬其頓語、塞爾維亞文及克羅埃西亞語所書寫的證明，一張張皺得不能再皺的白紙黑字，被這位曾經是警察的父親細心摺好小心翼翼地收在外套內緣的口袋裡，全然陌生的文字，眼看將要決定家族一大夥人的下半輩子。替這家人拍了幾張照片留念，本想將照片寄到他們親戚在德國斯圖加特（Stuttgart）的地址，但還來不及留下連絡方式，這時只見身旁人群驚慌地開始往管制區前緣的護欄推擠搶佔位置，拎著各式大包小包的人群趕在被人潮淹沒之前向後方家人比著趕緊跟上的手勢，管制區外的鎮暴警察也正開始在出口處列隊，似乎是即將放行的暗示。護欄外年輕的斯洛維尼亞警察告訴我，將護送人群步行前往三公里外的 Dobova 臨時難民收容中心，因為警方剛收到消息，下一班從塞爾維亞／克羅埃西亞邊境出發滿載難民的火車隨時將抵達這裡，Rigonce 的綠色邊境必須清空騰出位置。不斷往前推擠的人潮佔據著至少半個足球場那樣廣大的位置，在更多的支援抵達之前，看似單薄的警力恐無法應付難民潮這般排山倒海的陣勢。

那似逃難途中最鼓舞人心的片刻，繼續前進的允許遠比樂透的高額獎金更讓難民們歡欣，人群中這才傳來更多的笑聲，若親眼看見肯定一輩子不會忘記，那些禁不起人潮推擠顯得變形扭曲的笑意，正洋溢著慶祝勝利般的竊喜，那種再次確認沒有被遺忘後的感激與狂喜。終於離開管制區，碎石子路旁稍早我停在農家門口的車子還低調地等在那裡，然而這台平時與家人的代步工具此

刻反而更像是停放在另一個現實裡那突兀的風景。上千名試圖往新生活邁進的難民們正與它擦肩而去，車身上那幾道人們手指不經意劃過車身灰塵的線條像是阿拉伯文的簽名，孩子們隔著車窗好奇地打量兒童座椅上女兒的小豬玩具，這時好想掏出口袋的鑰匙，豪氣地對周圍剛認識的新朋友們說：「上車吧，讓我載你們一程，儘管告訴我你們想去哪裡！」然而正前方裝甲車上資深士兵那銳利的眼神彷彿正察覺著我天馬行空的詭計，也只好插深口袋摸摸鼻子與大隊人馬一同繼續前進。固然疲倦，然而人群的腳步出奇地輕盈，區區數公里的步行對一群經歷過愛琴海的風浪、在暗溼樹林裡連夜躲避警力搜尋的難民們而言，像是上下自家公寓樓梯那樣稀鬆平常的作息。鮮少回頭張望的人群裡潛藏著各式表情與心情，像是一部逃難電影的特寫鏡頭在這裡散落了滿地。有人低頭自顧快走不發一語，似乎想著另外一哩路上曾失去的什麼，幾位年輕人對著農家後院指指點點，幾位夥伴們也紛紛評論沿途發現的新奇玩意兒，也有人邊走邊用手機自拍錄影，留下到此一遊的紀念作為日後回憶。冗長的隊伍浩浩蕩蕩地延伸了至少兩公里，眼前景色從邊境一望無際的森林、郊區剛收割完的玉米、農家等等一路經過天主教墓園與舊城區教堂的尖頂……孩子們更對於沿途所見的門牌與電鈴、院子裡的裝飾甚或農人的拖拉機都感到十分好奇，不時也穿插著當地居民藏身窗簾後邊窺探時不安的神情。媽媽們不時回身催促與要加快腳步的提醒，對小朋友們而言，逃難的本質不也是趟出遠門的旅行？縱使目的地尚無著落孩子們一點也不在意，只好奇為何要與眼前這群陌生人一同露天睡在夜晚低溫的田野裡，為什麼得將心愛的玩具留在那個可能已經不存在的家裡，在孩子們的眼神裡，我看見關於戰爭的記憶……逃難途中的所見所聞，無論

苦澀或開心，不確定幼年有限的記憶終將留存下多少鮮明的證據，我相信這趟笑聲與淚水交織的經歷，無論是否有幸抵達西歐那朝思暮想的目的地，途中每個腳印都將會在人們內心深處某個極私密的角落留下無可磨滅的印記，而歐洲民眾也必須承認，百萬多名來自中東與非洲等地宗教信仰、文化背景與生活習慣迥異的難民與移民們將留在歐洲境內成為當地人的新鄰居，不同文化與價值觀的差異究竟該如何整合或接納，那勢必是下個階段將被廣泛討論的議題。

老婦人們需要休息，一路上我們走走停停，發高燒的小女孩虛弱地蜷在父親懷裡，孩童們也哭鬧吵著無法再走下去，隨行戒護的軍警更是一臉無奈的神情。下個目的地前方這個 Dobova 臨時難民安置中心看起來也是人滿為患，警方早已將周邊道路封起；距離克羅埃西亞邊境三公里，人口不過七百多人的 Dobova 小鎮，由當地居民的室內活動中心臨時被充當成的難民收容中心外邊此刻聚集了兩千多名步行剛抵達的難民，背景是圍牆上的一幅大型廣告布條，醒目的斜體藝術字體寫著：「樂園（Paradise）冷泉渡假中心前方兩公里」，前景則是擠到大馬路上眼神充滿不耐的難民。難掩失望的人群繼續一連串讓我無能為力的問題 ：「這裡可以坐車到奧地利？」「我們要去德國，可不可以不要留在這裡？」、「小孩腹瀉這裡有沒有醫生能看病？」「我們家有小嬰兒能不能先進去？」……周邊原先的花園區也早被上一梯先抵達的難民家庭給佔去，簡陋的帳篷彼此緊緊相偎依，彷彿全世界的遊客們都選在今天來這個邊境小鎮露營，圍欄上晒著成排盥洗衣物、草地上不見母親只有垃圾靜靜地陪伴著新生兒嬌小的身軀，另一邊則是飢餓的隊

伍等著麵包與罐頭補給。翻譯正賣力地向群眾們解釋，從這裡斯洛維尼亞當局將安排免費的火車或巴士將難民們繼續送往北部與奧地利接壤的邊境，但首先得在難民中心完成身分確認與登記的手續，斯國警方目前也在等候奧地利當局同意接收更多難民的准許，在邊境恢復開放之前請難民們先在此休息。得知暫時無法繼續前往奧地利，顧不得裡邊有多擁擠的人群此時卯足全勁向前推擠，來自敘利亞、伊拉克、阿富汗不同的團體用各自的語言彼此爭執著隊伍裡的順序；嬰兒的哭聲像是鋼琴上的節拍器，標記著這首曲調低徊旋律哀戚的逃難樂曲，更提醒著我現實世界適用的邏輯從不似鋼琴琴鍵那般黑白分明，眼前逃難的場景不過只是這部關於逃難的電影，其中某個過場的特寫鏡頭而已，必須將鏡頭拉遠看到更廣角的劇情、蒐集到更多的資訊才有可能將來龍去脈給看清。隊伍裡幾位敘利亞大學生激動地告訴我，唯有外國勢力完全退出，家鄉的內戰才有可能平息，然而敘利亞複雜的情勢所涉及的「外來干預」包含支助叛軍推翻敘利亞總統巴夏爾·阿薩德（Bashar al-Assad）獨裁政權的美國、英國、歐盟的法國與義大利、波斯灣地區遜尼派（Sunni）伊斯蘭國家如沙烏地阿拉伯、卡達、科威特，另也包括鄰國土耳其及當地的庫德族勢力等；至於背後協助阿薩德政權的勢力則有身兼聯合國安全理事會成員的俄羅斯與中國、同為伊斯蘭教什葉派（Shia）的伊朗、伊拉克等，更別提趁亂迅速從伊拉克搶進的伊斯蘭國（ISIS）的激進勢力……國際政治不帶感情的零合博弈，自身幸福建立在他人苦難的邏輯在逃難現場一覽無遺。那位丈夫將熟睡的嬰兒扎實地給抱在懷裡，視線緊盯著收容中心入口最新的動靜，他甚至沒看見孩子的母親正蹲在角落暗自哭泣……我在人群裡動彈不得，也莫名地想念起盧比安娜的妻女與台北的父母

親，並嘗試著將腦海裡激動的思緒與眼前荒唐的現實分離，身旁的難民們想必經常進行這樣的練習，好讓無止境的等待變得稍微容易，還來不及確認究竟是怎樣的情緒，那名阿富汗小男孩在我腳邊開始嘔吐啜泣，那般不適的神情讓我想遞包面紙給他，不料才伸出手人潮隨即將我往反方向推去，我確定自己不是在演唱會現場的搖滾區，但群眾爭相推擠的力道像是壓軸樂團將氣氛帶到最高點時的場景，幾名阿富汗青年為首的群眾不斷向前衝擠，想要搶先一步進到收容中心；自己的雙腳幾乎離地，外圍土丘上眼尖的攝影記者見著我的窘境，也投以愛莫能助的表情。眼看著掙扎的阿富汗小男生就那樣憑空消失在鼓噪的人海裡。我看著那個警方嚴密控管的收容中心入口，想必就連身旁帶著厚片老花眼鏡的敘利亞老爺爺也了然於心，這裡根本沒有足夠的空間給成群又餓又累的難民們一個安穩的環境小憩。耐心同樣也一點一滴開始失去的武裝軍警此時揮舞著警棍敲打著盾牌，以英文、斯洛維尼亞文吆喝眼看就要失控的隊伍保持冷靜，要脅寧願關閉收容中心讓焦慮的隊伍就這樣繼續等下去。傍晚灰沉沉的天空讓等待的場景更顯陰鬱，街燈點亮之際大門外邊終於也只剩幾位沒有隨身文件正被警方嚴加盤查的難民。按捺著激動的情緒我主動向正在交班的警方出示護照與居留證同時說明來意，想要進入臨時難民收容中心拍攝的請求一點也沒有意外當然不被允許。我可以理解警方所面臨的壓力與勤務的密集，然而一位高階警官卻以粗魯的手勢要我馬上離開封鎖線內的管制區退到後方大馬路上去。好可惜沒有機會與那些一路上交談、那些我還不知道名字的難民朋友們道別，在拒馬後邊遠遠地隔著警方封鎖線，我看著裡邊那四間流動廁所前上百位難民無從抱怨只能等待的場面，我開始懷

疑西方社會一向引以為傲的價值──守護人的尊嚴，是否只是一種選擇性的主觀知覺？不同國籍、人種或膚色分別所受到的待遇竟然這般戲劇性的差距。

終於半個都不剩，人潮轉眼間全給塞進臨時收容中心後，眼前氣氛變得有些詭譎。媒體相繼離去，空蕩的管制區外邊我是唯一的外國人，準確的說，我是現場唯一還在收容中心外面走動而且是黑頭髮、黃皮膚東方面孔的外國人。身旁只有幾個來看熱鬧的斯洛維尼亞青少年及交接完畢盾牌堆放腳邊大啖著探班同事帶來冰啤酒的警察一行人，路人們紛紛投以「你又是哪兒來的外人？」那種狐疑的眼神讓我渾身不自在。住在歐洲也在各地旅行了十餘年，倒是頭一次意識到自己與當地人不同的外表特徵替我帶來的並非一次有趣的交談卻可能是不必要的麻煩。循原路走回 Rigonce 等待區的小路上，更三次被警方攔下盤問，也都耐心地用斯洛維尼亞文一一向他們解釋我是來自台灣居住在盧比安娜的攝影師，太太是當地人，我們女兒今年五歲等等……在邊境難民潮的現場，我不再確定、也不在乎我的國籍，那不過只是護照封面一排燙金的小字，若再遇到警方來盤查，我決定直接回答：「我是地球的公民。」

這是難民潮當前邊境的邏輯，不只以貌取人，你從哪裡來，更將決定你可以往何處去。

花了點時間才逐漸適應沿途人們關愛的眼神，以及身旁回歸平靜的田園風景。微涼的秋意讓稍早

焦慮的空氣再度顯得清新，夜色悄悄踏進也顯得疲憊的田野，她似乎趁著空檔也大口地喘息，不難想像短時間之內得密集承受成千上萬個逃難腳印的壓力有多麼不容易。任意丟棄的垃圾與各式私人物品散落了滿地，從未在歐洲的土地上看過這般比印度街頭還髒亂的場景，當地居民看在眼裡想必更是沉重且複雜的心情。然而也不難理解，若要求一心一意就只想盡快抵達下一站的難民們得對腳下這塊陌生的土地、那一小塊被裝甲車、武裝警力團團圍住、沙丁魚罐頭一般的擁擠空間產生絲毫的「認同感」也是強人所難的期許。若將眼前原本綠意盎然的邊境想像成一塊畫布，眼前的髒亂毫無保留地註記了逃難時慌張的筆觸，連溫暖的家都被遠遠拋棄在戰爭的火海裡了，又有誰會在乎當地人所施捨的一只絨毛玩具？巡邏直升機捲來陣陣狂風連同探照燈強勁的光線讓糾結在田埂中間的金色禦寒錫箔毯，像一隻隻飽受驚嚇的小動物那樣發出滋嘶的聲響，繼踵顫抖在昏暗的田埂之間。警車車隊從身旁鳴笛閃燈而過，匆忙往 Rigonce 等待區駛去，沒有人再有時間盤查我這個落單的身影，想必有更迫切的任務等在那邊。我加快腳步，在農家後方的樹叢給太太與女兒打了通電話，聽到另外一個世界裡熟悉的嗓音終於讓自己有點開心，跟女兒預先說聲晚安，深深倒吸了一大口氣，若有鏡頭拍下自己目前的處境，那個前線壕溝裡的士兵，準備再次潛入前方正發出轟隆聲響的異次元裡。更多的警力似乎正依既定計畫將下午才清空的等待區給包圍成一個 U 字馬蹄形。再遠處起初隱約只見成排黑色樹林的克羅埃西亞邊境，此刻出現那一長排不見盡頭的人群。顯然又一班火車剛抵達克羅埃西亞的邊境車站，扛著背包披著毛毯的難民們被早在一旁守候的警車隊用遠燈引導進入 U 字型內的等待區，隨後

更多落單的、像是影子的影子那些黑漆漆的身形仍不斷往 Rigonce 湧進，伴隨管制區內再度裊裊升起的炊煙，某種魔法儀式於是開始上演，不分性別與年齡所有從樹林探出頭的身影，就那樣被吸納進那個專門蒐集黑影的深邃 U 型口袋裡。

夜幕低垂，警方能見度因此局限，這回讓我更輕易地繞過黑糊的曠野再次進入等待區和剛抵達的難民們見面。逃難現場的時間是全然獨立於現實世界以外自成一格的象限，裡邊黏稠的時間感是那樣特別，難民們將所有的盤纏牢牢綁在腰間，家當全數塞在背包裡邊，除此之外他們一無所有，但有的是時間。現場許多人問我這裡是哪裡，卻從來沒人問我現在幾點。若仔細觀察，也如同機場、火車站那些作為移動人群過境的場域，邊境管制區裡也有屬於逃難者獨特的節奏與韻律。例如，眼前這批剛越過克羅埃西亞邊境小橋正步行進入斯洛維尼亞 Rigonce 等待區的難民們，手上提著大小包的行李，腋下夾著克羅埃西亞志工們剛才發放的補給品，焦急的腳步只顧著前進即便不知道下一站是哪裡。當進入 Rigonce 等待區、被警力催促繼續前進之前，所有的家庭幾乎都本能式地停下腳步，先放下肩頭沉重的行李，隨即勘察現場的局勢與地形，與機場大廳旅客們瀏覽班機時刻表或尋找登機門時那樣神似的表情；進入等待區之後，婦女們首先拉著小女孩們在流動廁所前大排長龍的隊伍裡等候，小男生閒晃在一旁的田野，撿拾樹枝、搜尋上一批人群匆忙離去時來不及帶走的物品。家族的長者在凌亂的人潮中間，斑白的濃眉下邊那銳利的雙眼試著鎖定稍後離開時可能佔優勢的動線，在垃圾比草皮更密集的田野裡，一家人於是選好小憩的地點，再將

毯子鋪在垃圾上面，就這樣裹著各自的毛毯坐在臨時的「客廳」裡，眼睜睜地看著一旁眼神更空洞的另一家人。等待區裡的人們早就放棄留意手錶上的時間，那些過於主動、顯得抽象的數字流動，與大群人全然被動的處境距離遙遠。包含周圍的警力，沒有人知道得在這道關卡前等上多久的時間，更別提試想這道關卡後邊究竟還有多少障礙等在眼前，然而無止境的等待對於難民們而言卻如同呼吸那般自然，沒有人會懷疑為何要呼吸，而每一道邊境的控管都質疑這群人為何要大老遠跑到歐洲來。眼巴巴地盯著前方的出口，彷彿只要緊盯著出口那道柵欄夠久，質材再堅硬的金屬就會軟化，全副武裝的警力終將退讓。

不像新聞畫面裡月台上熱情的德國居民，首先歡迎這群難民們的是鄉間夜晚近零度的冷空氣。整個管制區裡只有幾盞微弱的路燈孤伶伶地站著樹林邊，隨處可見大人小孩擠在火堆前取暖圍成的小圈圈，乍看之下營火晚會一般的光線，但少了音樂助興更沒有烤肉的香味，火堆前十幾雙泥濘等著被烘乾的球鞋，空手而歸的父親們只管將塑膠雨衣或罐頭等任何能維持火光的物件湊合著給丟進火堆，小朋友們強忍著燻煙，擠在火光前那一臉滿足的神情讚嘆著營火頓時間讓殘酷的世界變得容易忍受的神奇；懷抱著小嬰孩的媽媽們也緊挨在丈夫們後邊以餘光瞄著時而猛烈的火焰，這似乎卻讓她們不禁想起家鄉被戰火吞噬、那曾經美好的一切。庫德族的難民們看見我在一邊打著哆嗦，特別替我騰出個位置，問我從哪裡來，又想要去哪裡……我也向他們解釋我來這裡的原因，妻子是斯洛維尼亞人，與五歲的女兒住在首都盧比安娜市區……並試著向

他們說明這個人口不過兩百多萬的中歐小國其實居民們都很友善，既然絕大多數的難民們都想到德國，不妨試試在斯洛維尼亞提出難民庇護申請，或許也不用那麼辛苦還要再繼續北上想辦法進入奧地利，就算順利抵達德國後還得與早先抵達的數十萬難民們在難民營裡一起苦等居留身分的核准等等……然而來自全世界最古老的城市——敘利亞大馬士革（Damascus）的幾位醫學院學生聽了我這般想必顯得天馬行空的「創意」，滿臉狐疑地指了指四周正陸續抵達的軍方鎮暴車與嚴密監控的警力，聳聳肩無奈地告訴我：「早知道歐洲人會這樣對待難民，我寧願留在家裡。」第一印象確實重要，既瘋狂又混亂的邊境現場讓他們對於歐洲產生如此觀感絕非意外，除了對於他們受到如此對待感到遺憾之外，也只能將這些現場蒐集到的故事交由更多外邊的人來判斷。

晚間九點多一批來自德國與匈牙利的志工們經多次與警方交涉，終獲允許送了一百份熱湯進入 Rigonce 臨時等待區，然而眼前現場人數保守估計少說也有三、四千人……依然不見紅十字會的身影，其他非營利人道救助組織（NGO）滿載救援物資與熱食的箱型車始終被擋在封鎖線外，追問之下警官才告訴我，稍早另一處臨時難民收容中心因開放民間救援物資於現場發放引發人群競相爭搶，造成多人受傷的意外，基於安全與秩序考量，Rigonce 指揮官決定禁止，反正下一站五公里外的 Dobova 臨時難民收容中心那邊有提供飲食，只是沒有人曉得在 Rigonce 的等待究竟會多耗時，更遑論夜漸深的低溫將有多折騰……綠色邊境上空總是有兩架直升機，強力探照燈搜尋著黑暗田野裡擅自脫隊的身影。其中一架是克羅埃西亞的巡邏警力，另一架則是斯洛維尼亞的

陸軍，盤旋在頭頂上轟隆的聲響頓時將火堆前那些想念遠方家鄉的心思給拉回了戰爭電影般的現實。每每克羅埃西亞直升機見到斯洛維尼亞一方將 Rigonce 等待區清空，便隨即通知克羅埃西亞 Ključ Brdovečki 火車站的同仁準備將另一批兩千多名的難民們引導至 Rigonce 等待區，斯洛維尼亞這邊的警力始終不清楚下一班難民火車抵達 Ključ Brdovečki 確切的班次與時間，只好二十四小時輪班隨時待命。筋疲力竭的難民們眼見午夜時分沒有任何繼續推進的可能，沒有帳篷的難民們只得認命地將毛毯層層裹上，與家人、朋友們一起在露天的田野彼此緊緊瑟縮成一團，一朵朵枯萎的雕像，靜靜地冬眠在邊境沒有星星的夜晚。

邊境警力只集中在斯洛維尼亞一側，順著田野盡頭的泥巴地往標記兩國邊界的蘇特拉河走去，黑黝的水流承載著太多不為人知的祕密，此刻沉重的心境也流露出無辜的表情，企圖替自己辯解阻擋難民們前進並非它所願意。斯洛維尼亞一側的河岸只見樹枝被折斷、參差不齊的樹林纏繞著幾張金色禦寒錫箔毯更像是給後來的隊伍指引方向的標記，然而只消沿著被隨意丟棄的嬰兒尿布、琳瑯滿目的垃圾前進，便能輕易追蹤難民們移動的行徑。眼前這處不過六公尺寬的河床與兩側稀疏的樹林就是日前新聞畫面裡克羅埃西亞警方深夜將數以千計的難民們送過邊境接著目睹群眾鳥獸散的場景。兩天前那個晚上，幾千名完全沒有方向感、一心只想繼續前進的難民們強忍深夜的低溫徒步越過蘇特拉河，溼淋淋地從這裡爬進歐盟申根區的土地。斜坡下那些泥濘且慌亂的腳印此刻在月光下依然清晰，忍不住想像起暗夜樹林裡當時那絕望的場景，河中

央憂心的母親不斷回頭呼喚對岸子女的嗓音，數不清的逃難腳印，印章一般烙印在歐洲大陸的土地。 人們總記得美國太空人尼爾‧阿姆斯壯（Neil Alden Armstrong）1969 年七月二十一日在月球表面留下的腳印，「這是我個人的一小步，卻是全人類的一大步」（That's one small step for [a] man, one giant leap for mankind.）更成了劃時代的錦句，若未來人類被迫移民外太空，首位在月球上行走的人類理所當然將被奉為地球難民們的先鋒；然而世界就是那樣不公平，詮釋歷史的方式也充滿了強勢的選擇性，1969 年的阿姆斯壯沒有月球的旅行許可，逕自踏上外太空的土地，成就了人類探索外太空的里程碑，就在四十六年之後，2015 年十月二十一日，深夜蘇特拉河零度的河水裡、一位來自敘利亞鄉下緊抱著嬰孩的那位父親沒有歐盟的簽證，極有可能是村子裡有史以來第一位踏上歐盟申根區土地的鄉民，西歐安全無虞的新生活對難民們而言不也正如同月球那般遙不可及？

同樣都是腳印，但踩在哪裡卻會形成截然不同的命運。

回頭再看了一眼那些遠比當下心情紊亂的溼冷腳印，腳印躲在隱蔽的樹叢間正逐漸凝固在人們同理心與想像力永遠無法觸及的晦暗缺口裡，就像是月球永遠背對地球那一面的光影，既然無法親眼目擊，久而久之更沒有人會在意。像個孤獨的太空人，我帶著相機與不解的心情獨自漫遊在月球背面的泥濘小徑，繼續尋找不只是生命、而是人性本善其實存在的證據……這時才發現難民渡

河當晚若有人協助引導進入斯洛維尼亞的正確路徑，那座邊境的小橋與當時渡河地點之間不過八百公尺的距離。前方橋頭兩位看似克羅埃西亞警察的身形，此刻見著徘徊在暗淡河床邊的可疑身影，強勁的手電筒光源立刻瞄準我的視線並喊著「回去、退回去！」，我於是放慢腳步，邊舉起雙手試圖以友善的肢體語言回應，邊用克羅埃西亞語向警方大喊了兩次：「晚安，我是攝影師！」橋上朦朧的身影這才顯得鬆了一口氣。踏上克羅埃西亞的土地當然也得給這裡的警察檢查護照與居留證並解釋來意，發現此處匆忙的人潮也正開始聚集，兩輛警車將河岸兩側的小路擋起只剩過橋的路線可供通行，新聞採訪車、紅十字會在一旁待命。義工們指著眼前正熟睡著的 Ključ Brdovečki 小鎮，告訴我又一列滿載難民的火車方才抵達，車站距離眼前這兩排房舍之間筆直小徑的盡頭再左轉處約五公里，另外一批保守估計兩千五至三千多名的難民們很快將由這座邊境小橋進入斯洛維尼亞，警察正透過無線電對講機與前方同仁密切保持聯繫，對講機傳來忙碌的喘息，幾位記者選好鏡位架起攝影機，志工們趕緊將橋頭大桌上的食物與飲水給備齊，像是準備給馬拉松跑者們方便拿在手上然後繼續衝刺的那種補給。午夜十二點十六分，人群鼓噪的聲響忽然打破午夜小鎮的沉靜，群眾腳步在碎石子路上快速移動的聲響正逐漸往小橋這邊靠近。小路盡頭首先揚起一陣沙塵，那讓身邊眾人幾乎都同時倒抽了一大口氣，接著昏黃的街燈下只見成群結隊披著毛毯的難民人群使勁地往前衝刺，彷彿急欲擺脫尾隨身後那洪水猛獸一般的恐懼，沿途站崗的警力充其量勉強也只算標兵，現場沒有任何人試著阻止難民們前進，只奉命確認人群不會停下腳步、所有人都會過橋離境進入斯洛維尼亞的管區。這正是先前斯洛

維尼亞警方紅外線攝影機所拍攝到的狂奔場面，迄今兩國政府依舊尚未建立起有效的聯繫，像極了半夜悄悄將廢棄物全扔到鄰人後院那般詭異的場景，模糊的街燈光影後邊是那看不到隊伍盡頭的人群，一波接著一波盡是攜家帶眷的難民，倉皇的神情強忍著睡意賣力地往小橋另一側的黑暗跑去，光線太暗讓我看不清楚人們的表情，但夜幕低溫籠罩下充滿倦意顯得吃力的步伐，那種向命運挑戰的篤定。這場逃難的馬拉松，邊境即將關閉的傳言正追逐著就算絕望也不願放棄的逃難決 心，然而就算破紀錄跑第一名更不會有獎金，難民們甚至不知道自己正越過邊境，也料想不到此刻前方斯洛維尼亞 Rigonce 的等待區竟然那般擁擠，當然更沒有人告訴逃難的人群今晚很可能將要露宿在低溫零度的田野裡……

穿著淡藍色背心來自西班牙的兩位聯合國難民署志工，拿著手電筒站在橋中央與橋下斯洛維尼亞那端的樹林旁，分別替難民們照亮沿途腳底溼滑的泥巴地，漏夜趕路被爸媽拖著前進的孩童們邊走邊擦著眼淚，幾位用毛毯將全身緊緊裹著的阿富汗年輕人依然興奮地對著鏡頭比出勝利手勢，婦女們則抱著嬰兒試圖用意志力走完這段半夢半醒之間正從惡夢不斷往現實延伸遲遲不見終點的路程；不勝腳力的老爺爺與老奶奶們、因截肢得靠拐杖助行、失去雙腿以輪椅代步的幾位難民們一路尾隨在後邊，邊境的午夜，時間再度凍結，冗長的隊伍沒有極限。歐洲的大門被撬開了，手機的普遍讓難民之間的訊息分享史無前例地快速也更便捷，然而其中究竟誰的家鄉此刻正確實飽受戰火威脅、或者誰又是投機的經濟移民趁亂搶進西歐就業掙錢，眼前門戶大開的歐洲

只能照單全收、沒有優雅的歐洲時間逐一清查蜂湧而至的難民潮並確保自家境內的安全。難民們最琅琅上口的說法竟然是：「是歐洲人歡迎我們來的！」或者「是德國總理梅克爾（Angela Merkel）邀請我們的！」稍後巴爾幹路線上的歐洲諸國決定只開放給來自敘利亞與伊拉克的難民們通過之後，「敘利亞」三個字在難民之間儼然更成了某種保命通關的關鍵字眼。現場遇到的敘利亞家庭告訴我，這一路上常聽見明明就不是敘利亞口音卻偏偏自稱來自敘利亞的難民夾雜於眾人之間，難民營裡專門偷取敘利亞護照假冒身分矇混闖關的故事也時屢見不鮮，反正歐洲警察也分辨不太出來難民們相貌的差別。依據官方的統計數字，過去二十四小時至少一萬兩千六百七十六位難民與移民們步行越過這座小橋，從這裡進入斯洛維尼亞，斯國政府已緊急向歐盟求援。

斯洛維尼亞警用直升機此時急忙飛抵現場，以強力探照燈監控新一波難民人數與動向並引導拖延數公里長的隊伍進入前方的等待區。我也拖著疲倦的步伐游移在難民隊伍中央，幾次回頭想再看清楚那無法理解的荒唐；究竟是現實世界裡的某個什麼正在眼前一點一滴地崩塌，亦或只是過度震撼所產生的幻象？空中那隻龐然大物揮動著翅膀始終閃爍著藍色紅色的光芒，來回盤旋在黑夜草原中央、在拎著帳篷、幾捆毛毯與全部家當的隊伍頭上轟轟作響，一旁迎接群眾們的是成排的裝甲車與頭戴鋼盔身著防彈背心的軍人和鎮暴警察。直升機鎖定著邊境小橋橋頭的方向，似乎正在確認是否所有人都已跟上。2015 年十月二十三日凌晨一點，數小時內這第二梯次另外

三千多位難民已陸續進到 Rigonce，加倍擁擠的人潮讓淒涼的邊境田野此刻看起來更像是逃難現場。好似早就與先前抵達的那批難民們約定好一樣，正陸續到達的難民們也熟練地重覆同樣的流程——一種屬於逃難者的 SOP（標準作業程序，Standard Operating Procedures）：婦女們首先趕到流動廁所前排隊，男孩們負責生火取暖、家族長輩默默地抽著菸思索著該往哪個地點卡位、位置選定後各自裹上一層又一層的毛毯，在火堆旁緊緊依偎著準備另一場馬拉松式的等待。人數加倍的等待區成了擁擠的大通舖，靠近護欄出口的前排位置尤其更堆滿了各式疲倦的體態，硬是擠到前排的阿富汗青年倚著綁牢在護欄上的背包打盹，躁動的空氣裡充斥著強烈的不滿與不安，即便光線黯淡人群的無奈也一目了然。 試想一個畫面——足球場大小的通舖，扣掉八間流動廁所與幾盞路燈佔去的空間之外，或坐或臥擠滿了等待繼續通行的人潮，連行走其間都顯得困難……剛抵達的第二批難民，其中有群激動的阿富汗青年們硬是要往前擠，想爭取前排靠近出口處的位置好早一點離開，但眼前誰又不想趕快繼續前進？出口前早已佇列著爆滿的人群，來自後排莽撞的推擠只讓敘利亞婦人懷裡的嬰兒大聲哭泣，說阿拉伯語的敘利亞家族男性們試著與這幾名阿富汗年輕人理論，阿富汗人則用達利波斯語 （Dari Persian）叫囂反擊，不確定雙方那麼生氣是因為聽不懂對方的語言、還是急欲發洩露天低溫等待的怨氣，火爆場面引起警方的注意，立刻將挑釁的阿富汗人從前排的隊伍驅離。距離 Rigonce 約七公里的 Brežice 難民收容中心 2015 年十月二十一日才發生了一起意外事件，當時那批深夜渡河進到斯洛維尼亞的難民們因不滿登記手續耗時耽誤他們繼續前往奧地利，憤而縱火燒毀難民營內十幾座大型帳篷，消防隊隨即將孩童與婦女

們緊急安置在另一個收容中心，目前邊境警力對於任何零星的衝突都不敢掉以輕心。

越來越多的警車這時出現在 Rigonce 等待區，出口的大樹下是幾位騎警與焦慮的馬匹，圍欄那邊傳來歡呼的口哨聲，凌晨兩點十五分幸運之神終於決定再度造訪田野裡早已凍壞的人群。 頭頂上兩架克羅埃西亞與斯洛維尼亞的邊界巡邏直升機也再次現身，很可能另一班滿載難民的火車即將抵達，目前等待區內已累積兩個火車班次近五千名的難民們必須先移送至鄰近的 Dobova 難民收容中心。早先抵達的難民們已在此苦候了九個多小時，聽見終於能離開的消息，地上原先那些被毛毯層層裹覆的雕像這時才又恢復了人的呼吸，匆匆抓拾著行李，所謂的行李不過也就那幾條毛毯、沒來得及打開的罐頭而已，眼前這個正對著我微笑的阿富汗家族，三代同堂一行二十多人，無視身旁著急的空氣反而在火堆前悠哉地看著微弱火光在眼前滅息，好似全家福出遠門來到歐洲露營，準備再度啟程前往下一處營地。我走向前示意， 秀氣的孩子們穿著的都是剛買不久的羽絨衣、幾位像是兄弟的父親們脖子上各自圍了一圈織法細膩的圍巾、毛帽也都是不同的款式、太太們的手提包更是新穎的設計，講究的打扮在難民營裡並不常見，想必是環境不錯的家庭，他們問我：「你想要去哪裡？」我打著哆嗦笑回說：「這麼冷我只想回到一旁的車裡休息……」原來眼前這幾位兄弟都是首都喀布爾（Kabul）的醫師，家族一行十多人決心逃離故鄉塔利班神學士（Taliban）的高壓統治，希望能到北歐的瑞典讓孩子們接受更好的教育……替他們拍了張全家福的照片，孩子們的笑容燦爛，不禁好奇那純真的眼神一路上究竟目睹了多

少不可思議的逃難點滴。

騎警領隊，數十位警察與警車在四周與後邊緊緊跟隨。凌晨兩點多，浩浩蕩蕩的難民隊伍正準備步行前往兩公里外的臨時難民中心，此時另一批武裝警察進入等待區，吆喝著還在收褶帳篷的幾位難民們即刻離去，並將營火一一踩息。眼前人去樓空、垃圾滿地的田野怎麼看都不像是地球的場景，帶著頭盔的鎮暴警察那太空人一般的身影，後邊流動廁所造型的不名飛行物體是這趟太空任務的登陸小艇，孤零零的身影被遺忘在那顆表面正冒著煙的星體，我心想，月球的背面應該就是這般光影，不只是我，此刻這位警察也親眼目睹了月亮背面那不為人知的心情。

等待區全數清空且撤離完畢，人群緩緩移動的身影正狼狽地穿越村民們安穩的夢境，接力消失在盡頭比人群更巨大的黑暗裡。警方這才鬆了口氣，相繼驅車往 Dobova 收容中心的方向駛去，現場只留下裝甲車內待命的士兵與深夜那更加不友善的寒意。這才回到車裡，當下的寧靜讓人格外珍惜，但每次只要一閉上眼睛，總是看見方才圍欄邊難民們徬徨的身影，我於是決定與等待區保持些距離，將車子往田中央開去，沿路上還隨處可見逃難人群遺留下來的物品。深夜的邊境，管制區的圍欄正依序被豎起，然而夢境與現實之間的藩籬卻被悄悄撤離，無論睜大還是緊閉著的雙眼，此時此刻我看著完全相同的情境，不時還出現幻聽般的錯覺以為那兩台直升機正從頭頂上方呼嘯而去。把車停在空曠的田野，遠遠望著 Rigonce 等待區裡那朦朧且虛無的光影，一邊縮在毛

毯裡細數著過去這十二個小時之內太多來不及消化的畫面與思緒，強烈感受到某種祕密的通貨膨脹正在邊境橫行，眼看夢境就要吞沒現實世界的理性……正當嬌羞的睡意讓我感到平靜，一道閃爍的紅藍燈光卻刺眼地把我吵醒，眼前一輛警車兩位手持手電筒的巡邏警力示意搖下車窗要求檢查證件。早忘記究竟這是第幾次向邊境警力出示護照證件說明來意，兩名警察還是格外謹慎地用手電筒檢查著車內是否有任何不尋常的動靜，他們瞧見後座的兒童座椅上的小豬玩具，登記了我居留證的號碼與姓名隨即離去，留下我獨自一人站在冷颼颼的鄉間小徑。

又回到 Rigonce 等待區附近，將車頭對著蘇特拉河上小橋的方向以便觀察最新的動靜，空無一人的田野，猶如火山爆發前夕當地居民們早已競相撤離那樣冷清，地表正不斷竄出煙霧狀的氣體。數不清的難民人潮彷彿岩漿那般炙熱的燙手山芋，那些從遠方長途跋涉終於來到歐洲的難民此刻似乎正成群躲在前方昏黯的樹林裡，趁人們稍不留心之際，黏稠的熔岩將挾帶著數不清的大人與小孩、老爺爺老奶奶們、甚至行動不便者的輪椅，從裂縫處緩緩偷渡至歐洲人日漸惶恐的內心。2015 年十月二十四日清晨四點，再度被直升機震耳欲聾的聲響從車內冰冷的睡眠中驚醒，那夢境一般的場景再次將我拉回眼前的現實裡，搓揉著雙眼試著將突發狀況給看個仔細，直升機探照燈正鎖定著那幾個散落於樹叢間裹著毛毯的身影，往右側看去探照燈光區外的玉米田，看似手機光源那樣微弱的光點正一個接一個從邊境小橋那側依序出現，再仔細看了幾眼，長串隊伍早已沿著河岸往斯洛維尼亞走了好遠，隊伍前緣甚至已進入 Rigonce 等待區裡邊，另

一邊只見更多光點在克羅埃西亞的小橋上搖晃向前。夜空下兩公里長的河岸閃爍著星羅棋布的手機光點，顛簸的腳步連同熒熒光源在地平線中央構成一條飄渺的虛線。那是種超越現實的視覺體驗，我的視線緊盯著仍持續不斷從克羅埃西亞一側將虛線緩緩延長的光點，數不清的光點……彷彿奧運開幕精心安排的表演場面，也更像那個得顛倒過來看才顯得合理的世界。此時頭頂黑茫茫的夜空相較之下倒更像是沉睡中的地球表面，索性站到車外將頭斜往一邊以顛倒過來的視線繼續追蹤著河邊源源湧現的光點，彷彿所有的星星正沿著天際線悄悄地集結，眼看著就要連成一線。每個單薄的光源都緊緊擁抱著一個心願，苦行僧的步伐彷彿沙粒一邊飄移休憩於天地之間，一面冒著生命危險穿梭在這個由海洋、陸地與不可測的人心所建構的世界，即便等待的片刻往往超過實際移動的時間。「二次世界大戰以來歐洲最嚴重的難民危機」不只是聳動的新聞標題或冰冷的統計數據，而是凌晨四點此刻正以排山倒海之姿與超現實的出場方式呈現在我眼前的畫面，算一算這已是十五個小時之內第四班滿載著難民抵達的火車，更難想像鐵軌另一端難民們出發的塞爾維亞邊境火車站，月台上搶著搭上那輛命運列車的人潮又是多麼掙扎的場面？

2015 年十月二十四日早晨七點，趁第一道曙光露臉前沿原路繞過警戒線後邊回到等待區內的田野，我遇見稍早凌晨四點摸黑在田野間前進的那群光點，稍早黑暗中的光源早已不復見，取而代之的是眾人臉上皺紋一般縝密的疲倦與布滿血絲的雙眼，五度的低溫對難民們更是個嚴苛的考驗。管制區內隨處可見火堆燃起的陣陣黑煙，像是某種求救的祕密信號，只是不確定遠方的人們

是否能理解。嗆鼻的濃煙將等待區層層裹住，連晨光都難以穿透，一般人更無從看清裡邊究竟是怎樣的世界。現場還是沒有志工與醫療團隊的身影，倒是多了十幾台裝甲車鞏固邊境防線。因應持續湧入的難民潮，斯洛維尼亞議會連夜通過國防法案的修改，加派軍隊協助警察維持邊界的秩序與安全。整夜沒睡的人群終於熬到了早餐時間，一對父子翻找著被遺留在田野裡的塑膠袋，裡邊還有幾塊乾麵包與還沒有吃完的魚罐頭，兩人就這樣慶幸地吃將起來。父子身後不遠處的毛毯下傳來不停的咳嗽聲響，湊進一看毛毯下擠了四雙年輕人時髦的球鞋，最左邊那位只見大半的身體還暴露在外。另一個同行的女孩擠不進毛毯，坐在背包上只能蓋著連帽外套整個人低頭縮成一團。往濃煙深處火堆前取暖的人群走去，一位濃眉大眼來自伊拉克的先生問我要不要一起喝杯茶，只見他那「別出心裁」的煮茶方式，將預先在冷水裡泡好的茶葉裝進寶特瓶裡，瓶口處再綁上尼龍束帶，就這樣手拉著帶子用懸吊的方式在熱焰中烹煮熱茶。自己也是每天清晨重度使用咖啡的人，伊斯蘭教徒喜好茶葉，低溫清晨喝杯熱茶暖活身子的心情也完全理解，只是火焰燒烤塑料寶特瓶的刺鼻氣味與陣陣濃煙實在嗆人，並不想粗魯地澆熄他的興致，更不懂氯氣有毒的阿拉伯語要如何解釋，我只好誇張地吐著舌頭翻出白眼、用比手畫腳想必很滑稽的肢體語言希望他別將這壺茶真的給喝進肚子裡邊，我也比了比手錶的時間、一群人一起往前方步行、然後臨時難民中心裡有屋頂可以休息、可能有熱食供應等手勢，試著想告訴他或許那邊會有熱水，讓我們再多點耐心……語言不通的困窘著實讓我氣餒，一陣雞同鴨講之後，他小心翼翼地擦拭起早已焦黑的瓶身，這時我以上廁所為藉口試著逃離嗆鼻的毒氣，那位先生

突然欲言又止地連忙點頭輕拍我的手臂，一直記得他將焦黑的寶特瓶像個小嬰兒那樣緊抱在懷裡，紅腫的雙眼卻得意地像個五歲小男孩那般純真的靦腆。

即便低溫難耐，清晨等待區內的氣氛似乎沒有深夜來得緊繃與狂野。眼見太陽依然升起，眼前又是新的一天，溫度也漸漸回升，讓人有種期待另一個新的開始那種正面的感覺；「應該很快會讓我們繼續往前走了吧？」，「可能等一下總算會有志工來發送些補給飲水或乾糧吧？」清晨遇見的這群新朋友問我的問題似乎也比較樂觀，他們與我分享他們的魚罐頭早餐，有人向我展示他一路上的素描創作，畫著休憩在田野間稻穗上的麻雀，兩個小兄弟搭著肩互相扶持前行的背影、駿馬、伊斯蘭武士拉弓的英姿、陶醉於大提琴演奏的裸女、穆斯林跪坐誦讀《可蘭經》等寫意精緻的畫面。一群看似輕鬆有說有笑來自敘利亞的年輕人也熱情地邀我同坐在他們的毛毯上聊天，自己像客人一般在他們的客廳裡邊，俐落短髮的女生說著一口流利的英語，半開玩笑地說道：「早知道歐洲人會這樣對待我們，我寧願留在敘利亞，至少還有自由，幸運的話，或許可以活下去。現在這樣被困在荒郊野外，不知道何時可以繼續前進，就算到了下一站，很多事情也並非我自己能決定……」離開家以前，她是大馬士革的高中老師。此刻身旁也多了幾位歐洲攝影師在裡邊取景，新聞台特派員穿梭在人群間逢人便問：「你說英語嗎？」訪問那幾個裹著睡袋圍在火堆前取暖的阿富汗青年時記者問道：「為什麼你要把褲子丟進火堆裡？」我若是當時那位清晨在田野裡閒晃了兩個小時卻找不到任何木材生火的阿富汗男生，一定將記者的麥克風也一併給扔進火堆裡

邊。聽著令人無奈的採訪，心想兩個初次見面的陌生人若願意著眼於彼此相似的共同點而非強調人與人之間的差異有多明顯，眼前的世界是否會顯得更人性些？這時等待區後邊突然一陣騷動，大型機械啓動的引擎聲響徹田野，與嬰兒哭聲一起，這是邊境逃難現場最常聽見的背景音樂。警方透過擴音器要求人群留在原地等候指令，整排的裝甲車開始集結並佔據田野中央的區域，笨重且儡人的龐然大物用俐落的陣列將甫甦醒的等待區劃隔成兩半，手持防暴盾牌的軍警順勢圍起一道人牆，為了將另一邊的空間給空了出來，原先已在等待區內的人群於是被趕進一旁更為擁擠的區塊；出口處騎警與警車隊早在待命，預告出口即將開放的好消息，朝著幾輛正往克羅埃西亞邊境小橋飛奔而去的警車那邊望去，又一群提著大包小包行李的難民們正慌張地往我們這個方向跑過來，原來另一班火車剛抵達，邊境警力想必經過幾次沙盤推演，這回事先決定將兩批不同時間抵達的群眾給分開，避免再度上演類似昨晚難民彼此爭執先來後到的衝突與混亂。一陣驚慌之際才發現自己正站在兩群難民與裝甲車封鎖線的中間，頓時間不知該選擇究竟應靠往哪邊，裝甲車陣依序開啟車頭兩側如螳螂鐮刀那般造型，上頭帶著鐵刺、更像是巨型蒼蠅拍的大型金屬拒馬，後方遠處更多的難民們此時見著裝甲車的陣勢更趁亂加快腳步加入拒馬前等待的行列。像是高中暑假救國團夏令營裡那「支援前線」的團康競賽，一前一後這兩組人馬比賽著究竟誰能在最短時間內集結到更多的難民，結果輸的一方當然是現場人數明顯弱勢的邊境警力。一眨眼的功夫，裝甲拒馬前已悄悄排滿了另一批上千名伺機而動想擠進等待區的難民，與前方拒馬敞開的裝甲車不過就那四、五步的距離，那是種反差強烈的對比，難民們

手上拎著睡袋、毛毯或帳篷等行李，小男孩捧著心愛的小提琴，不見武器或任何具攻擊性的物品，然而邊境前線與難民們對峙的，是那鋼鐵打造的裝甲車身、由奧地利施泰爾‧戴姆勒‧普赫公司（Steyr-Daimler-Puch）研發授權於斯洛維尼亞製造的裝甲車「瓦路克」（Valuk），此款戰鬥車輛是以西元七世紀中葉曾帶領斯拉夫民族抵擋來自中歐潘諾尼亞平原（Pannonia）遊牧民族侵略、並在今日斯洛維尼亞北部與奧地利南邊這塊區域建立史上首個斯拉夫國家的民族英雄──瓦路克公爵（Duke Valuk）所命名，這回瓦路克的任務是負責抵擋大批來自中亞的難民與移民們搶進斯拉夫人的土地，即便人們只是企求路過而已。更諷刺的是，身為北大西洋公約組織（NATO）的成員，斯洛維尼亞曾於 2004 年起與西方盟國一同參與長達十多年的阿富汗戰爭，瓦路克裝甲車是當時執行維和任務的要角，斯國國防部的網站上那洋洋灑灑的粗體字寫道：「參與阿富汗戰爭的主要目的是替當地帶來持久的和平與穩定的發展……」然而十多年之後就在斯國自家邊境，成排的瓦路克裝甲車此刻正阻擋著大批逃離家鄉動盪的阿富汗難民與移民們踏進歐盟的土地（註：根據美國華盛頓智庫皮猷研究中心〔 Pew Research Center 〕統計，2015 年進入歐洲申請難民庇護的阿富汗人至少十九萬三千人），身後一位裹著睡袋禦寒的阿富汗青年，心急如焚的眼神急欲確認被瓦路克裝甲車擋在外邊的人群裡是否有先前失散的親人。

警方引導著先抵達的那批難民們這時正準備離開管制區，裝甲車後邊剛抵達的另一批難民們只能在拒馬後方投以羨慕的眼神。斯洛維尼亞農牧業興盛，管制區裡的動線似乎正是參考農場（甚

至屠宰場）裡料理牲口那樣的動線與邏輯——第一道柵欄、第二道人牆、繼續前進、被另一道柵欄擋下來、第四道柵欄……接著再次等待或比先前更久的等待，然後始能繼續前進，然而下一站又是同樣的柵欄與無止境的等待……邊境的逃難現場有兩種被「困住」的表情，分別是鄉下牧場的牛群在農人接上電流若太過靠近會被電擊的柵欄內嚼著糧草一臉的茫然，另一側，難民們越過克羅埃西亞邊境隨即被裝甲車給擋下來時那滿臉的無奈與悻然。農人們當然聽不懂牛群的抱怨，邊境的警察更不會說難民的語言，但簡單實用的阿拉伯辭彙倒是朗朗上口現學現賣，斯洛維尼亞的警察們一邊以手勢驅趕難民們趕緊離開，一邊嚷嚷著這幾天現場最常聽見的一句阿拉伯話：「Yalla! Yalla!」，意即：「趕快！趕快！」

等待區裡邊還剩下那個語言不通的敘利亞家庭急忙以眼淚與手勢試圖向警察們解釋，好不容易發現先前失散的親人就被擋在裝甲車後面剛抵達的人群中間，希望能先留在這邊好與失散的家人團圓。只見大清早耐性就已耗盡的警察們用那驅趕的手勢回覆道：「Yalla! Yalla!」顯然上級指示等待區裡所有先抵達的那批難民們都得離開。在一旁試著低聲向那位媽媽解釋，或許稍後在 Dobova 難民中心裡他們能再見面，只是抵達先後的差別，那裡應有協尋失聯家屬的紅十字會工作人員，不確定他們是否理解我這安慰多於實質幫助的資訊，他們的無助我完全理解——新生活的目的地似乎近在眼前卻又那樣遙遠，好不容易終於和失散的家人那麼接近，即便隔著堅實的鐵網，另一邊家人臉上同樣殷切的掛念伸手可及，裝甲車與警察盾牌的連線卻硬生生將一家

人的命運故事裁切成零落的章節，下回見面很可能將在不同的國家、不同季節的難民營裡面，幸運的話只消耐心等上幾天、也可能幾個月甚或好幾年……邊境前的拒馬成了某些命運的分界線，眼見遠方大隊人馬漸行漸遠，群眾們激動地喊著：「open! open!」冀望至少自己的聲音與前方家人的腳步不會距離彼此太遠。拒馬尚未完全開啟，早等不及的難民們一溜煙越過金屬柵欄的空隙以那種沒有明天的急切飛奔進入封鎖線後邊的等待區，水銀瀉地，一批接著一批還來不及看清楚長相與數量的人潮以更慌張的步伐快跑經過相形寥寥可數的警力，踏著遍地垃圾的田野，頃刻間才清空的等待區裡再度湧入了兩千多位的難民，彷彿先前人群未曾離去的那種錯覺。

此時發生了一段小插曲。狂奔人群後邊幾位個頭兒高大的武裝警察發現了我的存在，正朝我走來，自動準備好護照與證件，心裡明白這兩天在等待區內低調地待了這麼久終究還是會被發現。那些遮住晨光光線的高大身影戴著頭盔與面罩只見銳利的雙眼對我手裡的相機指指點點，問我「有沒有拍到方才難民狂奔穿越裝甲車的畫面？」，身旁依然紛亂的場面，柴油引擎轟隆的聲響加上群眾們高分貝的叫喊，斯洛維尼亞的方言不少，警察們格外陌生的口音、那一長串被淹沒在慌亂場景與心情裡的字句，我一個字都沒有聽進耳朵裡。緊張的我這時開始冒汗，試圖回想過往曾遇過的類似狀況，並盤算著最壞的可能性──也許他們會沒收我的底片並要求刪除剛才所拍到的畫面？腦袋一片空白正思索著究竟該如何應對，只聽見帶頭的資深警官突然冒出一句：「能不能寄些照片給我們留念？」這時我才鬆了口氣，回以樂意之至的笑臉。原來他們是來自斯洛維尼

亞靠近義大利地區的警力，兩天前緊急被調來南部邊境支援，其實昨天他們便已注意到我帶著相機穿梭在人群之間，他們從未與軍方一起出勤過，逃難現場的震撼更是前所未見，想留一些照片作紀念。擦去額頭上的汗珠與身材最魁梧警官互留了聯繫方式，他們告訴我這幾天邊境的輪值一班是十二個小時，從他們居住的城市到 Rigonce 的車程一個半小時還不算在內。他們也以抱怨的口氣提到克羅埃西亞那邊從來不告訴他們下一批難民確切抵達的人數與時間，此外北邊奧地利對於每日收容的難民人數更有嚴格的控管，湧入斯洛維尼亞的難民潮遠超過離開的人數，也導致鄰近 Rigonce 的 Dobova 與 Brežice 臨時難民中心也早已人滿為患，這兩天正在趕工並計畫於 Dobova 再加設一個臨時收容中心，可能今天就會開始接收難民以減輕 Rigonce 等待區的壓力，深夜抵達的難民們也不必再露宿於低溫的野外。警察描述他們的處境時也流露百般無奈，即便同情難民們的處境，只是一下子湧入的人數讓警力措手不及，加上逃難的意志堅決，也不得不採取強勢的手段。

2015 年十月二十四日下午兩點，騎警與那兩匹白馬再度出現在等待區出口前，我建議身旁打撲克牌消磨時間的敘利亞青年們趕緊收拾行李好留意隨時突發的場面。面色凝重的巡警們也在外邊召開臨時會議，眼尖的人潮趁勢往前推擠，像個鬧哄哄的古老市集，此刻若有攤位兜售進入西歐的准許，註定是讓人搶破頭地奇貨可居。警方此時將那道彷彿全世界最沉重的柵欄緩緩地移到一邊去，人們頭也不回地等不及想要離開管制區內這塊滿目瘡痍的土地，繼續他們的闖關

之旅。帶隊的騎警這回選了一條不同的路線前進,長達數公里的人群將前往剛完工的 Dobova 二號臨時難民中心。從遠處便注意到那位駝背不良於行的老奶奶,黑色披肩包著希賈(hijab)頭巾,獨自一人走在吵雜的隊伍裡像是不小心被放錯了位置,提著一只彷彿跳蚤市場裡最破舊的行李箱吃力地想要跟上前方的年輕人,只是顢頇的步伐不爭氣,眼睜睜地看著那些趕路的背影漸漸將自己與老舊的皮箱遠遠拋在後邊鎮暴警察押陣的行列裡。不確定她是否也有其他家人陪伴隨行,那掙扎的腳步看了直教人不忍心,我上前示意主動表示想幫忙提行李,這時才正面瞧見老婦人氣喘呼呼的神情,放下相機接過行李,這外觀看起來只裝了三分之二滿的皮箱,實際提起來卻也得使上好大一股勁兒。幾公里的路程中,老婦人始終低頭趕路不發一語,不時忙著大口地喘息,不願打擾她的努力只靜靜盯著那幾滴厚實的汗珠悄悄地滲出頂上的頭巾,迅速填滿眼角和臉頰上的皺紋,那濕潤的筆觸輕巧地將輪廓勾勒半圈之後,汗珠選擇落腳在這塊全然陌生的土地。終於來到兩公里外的 Dobova 二號臨時難民收容中心,已排到外邊馬路上的隊伍卻出奇地安靜,所有大人與小孩們無不睜大了眼睛盯著入口處大批分裝好的食物與飲水補給。警方不允許我進入收容中心,只好將行李箱交還給老太太,並用眼神祝福她接下來的旅程平安順利。

沿原路走回去,獨自漫步在那一點都不像歐洲、滿地毛毯、衣物各式垃圾所點綴著的產業道路上,方才那位老婦人讓我格外想念此刻遠在台北的外婆和奶奶同樣年邁的身影。近七十年前還不相識的兩家人分別從成都與上海跟隨撤退的國民政府輾轉來到台灣。經常往返上海、台北兩地從

事貿易的爺爺在局勢混亂之際正巧在台灣出差，想盡辦法弄到了船票隨即回到上海接了當時三歲的父親與奶奶，先在香港住了三個月等候船票，接著好不容易搭上逃難的渡船並在基隆靠岸，其他兄弟們則與家族的綢莊一同留在上海。十七歲生日那年外婆送了我一捲親口錄製的錄音帶，口述錄下了當年與從事軍職的外公跟隨軍隊一同坐船逃到台灣，被安排住在空軍眷村，人生地不熟、面對不確定的未來只好想辦法隨遇而安的記憶。此刻眼前是巴爾幹半島上斯洛維尼亞與克羅埃西亞邊境凌亂的逃難現場，突然意識到自己不也是難民和移民的後代？逃難旅程的艱辛與無奈即便是祖父母那一代的歷史，但不也很可能早已成為體內血液裡的一部分？研究早已證實人類的經驗會以某種方式從大腦的訊號被「翻譯」到基因的組成裡，確保那些求生的經驗與記憶能被傳遞給後代。一轉眼在歐洲生活了十三年，異鄉的生活、東方臉孔「外來者」的身分與祖父母輩逃離戰亂橫渡俗稱「黑水溝」的台灣海峽落腳台灣的家族歷史，當下實際置身於各式情緒交織、苦難與希望參半的逃難現場時，忍不住試想那時比現在的我還要年輕的爺爺奶奶、外公外婆一行人，在截然不同的時空與場景裡試圖遠離苦難、渴望安全無虞家人得以溫飽的那段旅程究竟又是怎樣的狀態？是否也提著厚重的皮箱？汗滴也留在那來不及好好話別的故鄉海岸？那種心電感應般親切，沒有原因卻莫名熟悉的情緒，超越了時空與距離讓我有機會不經意地瞥見祖父母那輩為當下生活所作的抉擇以及替下一代爭取安定生活的決心。微涼的秋意從邊境小河捎來那輕柔的提醒——有幸如此近距離目睹眼前人類的苦難時我不能迴避，在直升機探照燈最強力的光源都照不到的黑暗樹叢、深夜低溫零度的河水裡，意志所展現的韌性超乎任何

人的想像力。逃難現場近距離的觀察是那把鑰匙，意外地釋放了體內 DNA 染色體裡那螺旋階梯深處早為塵埃所覆蓋的古老記憶。先前捷克布拉格電影學院求學期間也有過帳戶裡僅剩一百塊但四處打工想辦法留下來的處境，我於是理解那位老太太皮箱如此沉重的原因——裡邊裝著的想必是那孤注一擲、與命運搏鬥的勇氣。

在斯洛維尼亞邊境記錄難民故事最困難的地方其實是距離，並非事件距離遙遠，反而事發的場景與自己日常生活實在過於接近。你親眼目睹從天堂與地獄只消一個多小時的車程，彼此那麼靠近卻又徹底疏離。心態的調適是最艱澀的課題，帶著疲憊的身軀和幾捲底片回到家裡，鞋底蘇特拉河畔的污泥尚未乾瀝，欣見家中溫暖的光線，卻察覺內心深處那無以名狀的煎熬才正要緩緩現形。象牙塔裡歡樂的氣氛此刻顯得不可思議，週末傍晚喧鬧擁擠的市區，街頭藝人滑稽逗趣的神情、推著嬰兒車的全家福牽著小狗悠閒散步在落葉鋪成地毯的公園裡、酒吧裡開心舉杯的球迷們正準備迎接球隊的勝利；眼前市中心隨處可見擁抱週末的歡欣，連小狗臉上都洋溢著幸福的表情。同樣擁擠的場景，卻是兩種截然不同心緒，望著窗外街上四處自由走動的人群，我花了好一段時間才適應。不禁掛念起還困在 Rigonce 等待區裡的那群難民，離開之後是否又有好幾班難民列車依序抵達斯洛維尼亞邊境？四歲女兒一眼看透他父親紊亂的思緒，央求想看我在邊境拍攝的照片，瞪大著眼睛發現照片裡那些小朋友與自己年紀相近，懷裡髒兮兮的洋娃娃、甚至獨自睡在田野垃圾堆旁的小 baby，女兒一臉疑惑正經地問道：「什麼是難民？」、「他們的家在哪裡？」、

「為什麼她爸爸不在那裡？」……所有女兒口中這些關於「為什麼」的大哉問，同樣也是自己打從心底的好奇，歐洲難民潮只是某個什麼的結果（截至 2015 年底聯合國難民署統計，全球當前共計至少六千五百萬名尋求庇護、或在國內流離失所的難民），其背後的原因，身為一個成人，我與幼稚園大班的女兒同樣無解，究竟從哪個時間點開始，眼前世界開始經常地累積諸多令人困惑與不平的扭曲。

巷口酒吧派對的音樂假設沒有人會在週五晚間早早就寢。一邊哄女兒入睡一邊盯著天窗瞪大了眼睛，心想為何世界之大卻還有那麼多人終究無法覓得一個棲身之地？五十年甚或一百年之後人們將會如何描述敘利亞的戰事與 2015 年歐洲的難民危機？樓下派對 DJ 重低音的混音硬是打斷嚴肅的思緒，讓我誤以為那兩台邊境直升機擴大搜索範圍甚至盤查起首都市中心狂歡的人群裡是否也藏有難民的身影。對於能睡在自己床上這再稀鬆平常不過的事實，此刻聽著一旁太太與女兒安穩的睡眠與呼吸，看著臥室上方那顯得堅固的屋頂，我心存感激。

2015 年十月二十四日週六早晨，天氣晴，「十月二十三日湧入斯洛維尼亞的難民與移民超過 9500 人！」——這是佔據週日各大報的頭條新聞，眼前萬頭攢動的隊伍與熱鬧的人群，猜想也差不多是這個數字。秋高氣爽的週日早晨，當地居民全家大小大起了個大早齊聚在市中心，這是盧比安娜一年一度的兒童路跑盛事，也是每年入冬前女兒最期待的活動之一，幾個月前便央

求替她報名，我們三人正被困在等候報到的隊伍裡，先抵達的孩子們早在一旁熱身，父母們忙著在起跑點找個拍照的好位置，活動贊助商們的帳篷與舞台前有著各自的主持人，免費招待孩子們試吃自家的新產品，超人、飛龍裝扮的吉祥物們穿梭在人潮之間替孩子們加油兼發送廣告貼紙。孩子們依年齡被安排在不同的組別，依序將跑完八百、四百、一百公尺的距離不等。居民人口不過三十多萬的盧比安娜運動風氣興盛，連抱著嬰兒的爸媽們也組成親子特別組一同跑趟短程。主辦單位特別請到兒童節目主持人在起跑點陪孩子們熱身，兒歌唱畢，眾人一起倒數：「五、四、三、二、一……開始！」上百位小朋友們，包含女兒和她的幼稚園同學們於是踏著嬌小的步伐在藍天下恣意衝刺，後頭緊跟著的是更大一群以小跑步陪跑的家長們，主持人透過麥克風不斷呼籲「慢慢跑，不急，不急！」，連同沿途家長們的加油與歡呼聲，舞台音響助興的音樂在第一位孩子抵達終點前被開到最大聲，金黃色的畫面像極了那些早餐穀片電視廣告企圖營造的氣氛。等在終點的工作人員接著替每位跑完全程的孩子們一一掛上背面刻有贊助商標誌的紀念獎牌頒發紀念獎狀，這是另一個歐洲典型的歡樂週末早晨。早就在起跑點前佔好位置，原想要捕捉女兒起跑的畫面，然而就在起跑的那一刻，自己的心思突然間迷失在如此歡樂的人群中間，那再熟悉不過的日常此刻卻顯得格外陌生，我發現自己正困在那兩個天壤之別的現實之間，逃難的場景距離盧比安娜實在太近，昨晚才目睹了那些為求生存、為了趕在邊境關閉前抵達西歐在深夜零度低溫田野裡狂奔的那群人，然而就在幾個小時之後，眼前是另一群充滿朝氣為歡愉而跑的孩子們……

若將逃難的故事拍成電影，想像開場第一個鏡頭同時出現盧比安娜市中心的藍天白雲與近克羅埃西亞邊界垃圾滿地淫冷泥巴地裡被月光照亮的倉惶腳印——兩個視覺、光線、氛圍與情緒截然不同的場景，兩群命運迥異正同樣快步往前奔去的人群用交叉剪接並陳在一起，光想像這番畫面、連續幾個鏡頭對照所突顯的荒謬與衝突、甚或詭異，保證是發人省思的蒙太奇。多希望那不過只是虛構的電影劇情，無論國籍、宗教信仰、性別或膚色，孩子們就是應該開心地跑進陽光裡……

從邊境回來後格外珍惜與妻小相處的時間，連清晨早起看著她倆陶醉在夢鄉裡的表情都讓人覺得那是全世界最珍貴的福氣。馬拉松比賽結束後，決定當天下午再回到邊境，眼前鄉間景致依舊美麗，只是這回早有心裡準備，路的盡頭是另一個世界的場景，一邊緊握著方向盤一邊貪婪地深呼吸，高速公路上兩次看見對向車道由前導警車開道的巴士車隊，四、五輛滿載著難民的公車與遊覽車車隊似乎正朝奧地利邊境前進，新聞廣播也多次提到 Rigonce 等待區與 Dobova 收容中心不堪負荷引發人道危機的疑慮，斯國當局正加快難民北送的進度，增加接駁車調度的班次，預計將抵達 Rigonce 的難民們直接送到中部另一處新成立的收容中心或直接北上送往與奧地利接壤的邊境。將車子停在等待區外與先前相同的位置，眼前一批難民在警方的護送下正穿過田野往 Dobova 收容中心的方向前進，迅速地加入拖得老長的隊伍，豔陽下人群紛將厚重的外套綁在腰際或將捲起的毛毯挺在頭頂。人群告訴我只在 Rigonce 等了大約一個小時隨即被通知繼續

前進，得知前兩晚人們徹夜等候的處境時他們直呼幸運。在斯國政府決定加快難民北送的作業之後，不停趕路加上日間高溫、沿途不見任何飲水補給，群眾開始出現脫水的問題，快到 Dobova 臨時收容中心之前，一個來自敘利亞的家庭神情焦急地圍著半昏迷的那位婦人坐在一旁草地休息，警察確認了救護車正趕來這裡，並請家人趕緊鬆開她的兩條圍巾與層層毛衣與大衣好保持順暢的呼吸，蒼白的臉色與恍惚的神情眼看就要昏厥過去，好在救護人員及時趕到將婦人往鄰近醫院送去，警察催促一行人繼續趕路，媳婦吃力地抱著熟睡的嬰兒邊走邊哭得傷心，人生地不熟加上語言又不通，現場的情勢依舊混亂，再次團聚的難度與種種不確定，似乎是逃難隊伍裡的人群打從踏出家門的那一刻起，便經常被迫直視的宿命。

一點也不意外，沒有任何讓焦躁的人群能稍微心安的資訊更新，數千名難民們只能苦苦守候在 Dobova 臨時收容中心外，裡邊看來是全面爆滿，外面的人擠不進來裡邊人們更無法離開。自己似乎也開始習慣這種人潮裡沒有時間表、無止境的等待，至少有機會近距離聆聽他們的經歷，難民們似乎也喜歡身旁突然多了一個可以聊天的夥伴。一對穿著整齊也體面的年輕夫妻，敘利亞戰爭爆發前在阿勒坡（Aleppo）經營自己的貿易生意，上個月全家人從敘利亞出發，愛琴海沉船意外時有所聞，不願以全家人性命為賭注，他們選擇陸路。西元 1363-1453 年間曾是鄂圖曼土耳其帝國首都的愛第尼（Edirne）是土耳其境內最西邊的城市，距首都伊斯坦堡僅兩個半小時車程、希臘邊境八公里，一行人從愛第尼市區出發步行近十個小時，趁夜利用偷渡集團事先安排好那

簡陋的木筏，越過水流湍急的馬里查河（Maritsa）偷渡進入歐盟希臘的領土，在樹林裡躲了整整兩天，最後還是被一群穿著軍服自稱「邊境指揮官」的希臘人給逮個正著。身著皮夾克的先生忿忿不平地說道，不確定究竟是否真的是希臘軍人還是不肖幫派分子偽裝而成，在邊境樹林裡被那群軍裝打扮的希臘人擋下之後，還好旅費有事先藏好，所有人的護照與同行文件被強行取走，當場與背包裡的衣物、甚至太太隨身攜帶的藥品一同被燒毀，幾支手機與平板電腦也都被沒收，所有與敘利亞家人的生活照、婚禮和蜜月旅行照片的檔案都在裡邊，「他們甚至還毆打我們！ 循原路將我們遣返回土耳其」，太太忍不住也加入談話並以生硬的英語補上。「我們只好重新想辦法透過人蛇集團安排以一人兩千三百歐元（約台幣八萬元）的代價從土耳其海岸搭乘安全一點的船越過愛琴海來到希臘的小島，航程不過三十分鐘⋯⋯」獲得他們的同意，在 Dobova 臨時收容中心前我錄下了這段激動的談話，連同外婆先前錄製給我的錄音帶，將來有一天我會放給我的孩子們聽，好讓她們能夠想像家鄉正逢戰亂的人們想盡辦法謀求一條生路時可能的心情與景象。

Dobova 臨時收容中心實在連一根頭髮也塞不進去了。警官們再次召開緊急會議，撥了好幾通電話，決定拉起新的封鎖線，將原先已滿溢到一旁馬路上的人潮全數給圍進收容中心前那條已封街管制的小路上。跟著慌張的人群一起彆扭地移動著腳步，胸前配有催淚瓦斯的鎮暴警察們也從原先鎮守的收容中心入口轉移到人潮後邊的路口中央，急忙重新組起人牆，將大批人群推回

大馬路後方，原先面向收容中心入口的難民們見狀也立即一百八十度轉向，並議論紛紛似乎另一個可以寄託的希望將從路的盡頭現身並解救動彈不得的大家。收容中心確定是進不去了，警方在接到任何進一步指示前即便百般無奈也只能繼續想辦法將人潮給留在現場，不確定究竟是直升機、裝甲車協防的邊境警力正困著難民，亦或頑強的逃難意志正囚禁著渴望早點交班回家的員警。眼看就要在人海裡滅頂的孩子們，不約而同以羨慕的眼神朝灰濛濛的天空破碎雲層的方向看去，原來傍晚時分燕群們正趕著回家顧不得這群焦急等待的人們。身旁幾位伊拉克年輕人告訴我，從翻譯那兒聽到消息，鄰近收容中心全滿，警方試著安排接駁巴士計畫將眼前大批等候在外的人潮先接走，至於會被轉送到哪裡翻譯也不清楚，或許是斯洛維尼亞中部的臨時收容中心也可能是北邊近奧地利的邊界。劇作家貝克特（Samuel Beckett）於 1953 年首演的《等待果陀》（*Waiting For Godot*）劇本似乎搶先預言了這般荒謬至極的場景——沒有人曉得自己究竟在等什麼，更沒有人知道那個自己不知道在等待的那個什麼究竟會不會現身……幾個小時過去了，收容中心深鎖的大門兩側還擠滿著進退維谷的人潮，傳言中的接駁公車尚無確切的時間表，夜幕與低溫正悄悄加緊腳步趕來湊熱鬧。

那群甚至比難民們更厭倦漫長等待的鎮暴警察一行人，交班後取而代之的是眼神更銳利且抖擻的同仁，我也被剛接班的指揮官給趕出封鎖線外，無奈地只能與大批守候在封鎖線外圍以長鏡頭窺探的媒體及湊熱鬧的當地居民們一起，隔著像是動物園裡訪客們與危險動物之間那段安全距離冷

冷地看著隊伍裡的擁擠、那些被困住的蟻群，難民們矮小的身形與四周魁梧的鎮暴警察是一幅顯得不協調的對比，氣溫驟降天色漸暗，路燈這時照亮了裹著毛毯的蟻群低聲交談時嘴角呼出團團白色的霧氣，彷彿漫畫對話框（speech ballon）的形狀，裡邊填滿著外人永遠不會理解的劇情。另一端群眾這時傳來鼓掌叫好的聲音，雀躍的身影，隨眾人視線望去，幾台從首都盧比安娜臨時調來的舊型公車，在警車陪同之下，捎來暖意的車頭大燈正依序駛近。人群此時重新上緊了發條，眼神再度露出渴望的光芒，老舊的公車雖然寒酸不起眼，但很可能就要將他們載往一百公里之外的西歐邊境。先前咬緊牙根苦苦等候的努力似乎就準備著等在這般時刻奮力往前推擠，周圍軍警立即拉大了嗓門要求群眾克制冷靜，一次只容許「一個家庭」通過封鎖線，依序檢查身分文件始能上車，只是歐洲人關於「一個家庭」的人數與來自中亞回教的穆斯林定義迥異，對斯洛維尼亞的警察們來說，一個家庭不外乎一家四口，父母親與一對子女，然而難民潮裡一個家庭經常包含祖父母、爸媽以及四、五個子女，更遑論同行的眾多兄弟姊妹、鄰居和親戚；不少家庭找不到困在人潮後邊的親人，上車的流程一再推延，警察開始吼叫、嬰兒接著哭泣，再再考驗著眾人們的耐心。這個場景的最後一張照片，是上車後搶先母親一步率先坐到最後一排靠窗位置的那位小女孩，花邊毛線帽讓她的笑容彷彿被塗上蜂蜜，靦腆地向我揮揮手，彷彿參加學校畢業旅行難掩興奮之情，只不過窗外背景是那群身著盔甲、頭戴鋼盔面罩的鎮暴警察，在昏黃的街燈下沒有表情。難民潮裡究竟有多少小孩？短短五年之內十五歲以下的難民人口增加了百分之八十，從 2010 年的五百萬人竄升至 2015 年的八百萬人，聯合國兒童基金會

（UNICEF）相信實際數字恐怕更高出許多；全球總人口結構當中孩童人數不超過三分之一，然而當前難民人口裡至少一半是未成年的孩子們……

從 Dobova 步行回到 Rigonce 等待區將近晚間九點，遠遠就見著那幾座像是棒球場外野光源、軍方在等待區四周新架設的夜間照明設備，志工們的身影終於也出現在邊境現場支援，借用農家後院搭建了臨時帳篷儲存救援物資與醫護人員簡便的醫療設備，更多媒體車輛與龐大的採訪陣仗像是蜂湧而至的鯊魚群亢奮地嗅到了邊境的血腥味，眼前難民人數更較早先加倍，愈見困窘的軍警們正試著清空管制區內土石流一般的人潮，大隊人馬在軍警的護送下正要前往 Dobova 收容中心。感覺現場的情勢比前兩天造訪時更加慌張，位於斯洛維尼亞和克羅埃西亞邊境的 Rigonce 像是把手槍，從巴爾幹半島不停駛來的難民火車讓這把手槍自動上膛，從這裡將難民們射往西歐的心臟。幾台警車擋住入口，車頭遠光燈指向漆黑的田野，騎警與白馬在一旁確認沒有人脫隊且所有人皆踩在田埂的泥巴地上，眼前上千名初來乍到甚至還搞不清楚東西南北方向的人們被催促繼續趕路；另外幾輛警車頭燈也聚焦在更遠處那些揹著背包披著毛毯拖著逃難步伐的渺小身影上。

眼前被清空的等待區，是這輩子見過最蒼涼的風景。

年輕志工戴著頭燈與手套，來回穿梭在滿地垃圾與崩塌的帳篷間撿拾來不及被帶走的睡袋和毛

毯，再耐心地掛在周圍護欄，下一批深夜或凌晨將抵達的難民們勢必需要它們來保暖。午夜的邊境田野，足球場大的等待區內，只見志工獨自一人來來回回好幾趟，不一會兒功夫圍欄上便掛滿了數百條為先前急忙趕路的主人們所遺忘的毛毯。若它們也會說話，每條毛毯背後的經歷、這一路上的種種遭遇聽了一定也如眼前低溫那樣教人心寒。柴油發電機軋軋低吟的聲響，在空蕩的等待區內形成某種讓人不安的旋律，一旁層層堆疊在護欄上的故事，陰影下的皺摺更像一道道數不清的撕裂傷，裂痕隙縫裡藏著那一雙雙帶著恐懼往前方窺探的眼神，隔著黑暗的田野，回頭再看一眼很可能再也回不去的家鄉，透過邊境鐵網的隙縫向前方張望，邊境重兵與高牆各式姿態強硬的景象，更讓西歐新生活的憧憬被籠罩在恐懼濃霧的中央。

留守的軍警趁著空擋在車裡補眠，試著將田野的低溫給擋在外邊。走在燈光照不到的陰影裡讓我覺得安全，繞著正在「中場休息」的等待區走了一圈，甚至有點開始習慣這月球背面逃難場景不可思議的場面，也逐漸適應這個時間其實並不存在的象限。忘記在兩國邊界閒晃了多久，直升機這時又再度出現，接著是警車車隊，然後是另一批冗長的隊伍如突然爆發的洪水一般從克羅埃西亞一端迅速滿溢到斯洛維尼亞這邊。彷彿遠處一隻大手將遙控器瞄準著 Rigonce 邊境的三不管地帶，反覆按著快速倒帶、暫停然後播放緊接著再重新倒轉，再次倒帶後的等待區即刻又被填滿，緊握遙控器的那隻大手有時才按下暫停鍵便縱身離開，即便眼前的暫停看似一天甚至超過二十四小時的等待，群眾們也只能耐心地縮成一團想辦法取暖。幾位來自大馬士革的

藝術家與音樂家一行人邀我一起坐在他們的毯子上，接著問我這裡是哪裡，目前狀況如何，歐洲哪個國家對藝術工作者最友善等等。我再試了一次，向他們推薦斯洛維尼亞可能是個理想的所在，與他們分享了自己在當地五年多來從事攝影的經歷與各式有意思的題材，當地人對音樂和諸多藝術活動總不吝於支持及喝彩，只可惜他們沒有機會與任何當地居民接觸便被趕往下一站……眼前更加焦慮的場景，後方人群仍不斷往出口處擠來，凍壞的老人與顫抖的孩子們枯坐在垃圾堆中等待，清楚聽見自己一點都不篤定的語氣，邀我同坐的那位先生輕柔地擦拭著手中的笛子，苦笑地說道：「你沒看見他們（指邊境警察與軍人）對待我們這群「人」的方式，還怎能指望他們會尊重從事藝術工作的人？」他索性吹奏起手裡的笛子，飄渺的音符，暗示著鄉愁、盼望、想念甚至嘲笑的樂音，徘徊在凌晨三點零度的歐盟邊境，暫停鍵尚未解除之前，也只好準備在此度過另一個難熬的黑夜。今晚恰巧是歐洲當地冬季日光節約時間（Daylight Saving Time，簡稱 DST）的第一天，秋末冬初北半球日照時間逐日遞減，為了有效利用寶貴的日照時間，人們約定每年十月底最後一個週日凌晨三點整將時針從原本夏季時間往回撥一小時調回至兩點，那樣平白多出一個小時是年僅一次的奇特體驗。逃難笛聲持續悠遊在封鎖線的兩邊，看著手機螢幕設定成自動調整的時間，起先顯示著：「02:59 am」下一分鐘接著出現：「02:00 am」，親眼目睹那隻大手按下倒轉鍵的證據讓我傻眼。將雙手藏進外套口袋下巴緊縮在衣領內緣，閉上眼睛傾聽現場唯一自由的笛聲、那彷彿來自古老記憶深處的音樂，好不容易挨過前一

個小時的低溫，又得重新來過一遍，彷彿先前的等待不過只是某種演練。

稍早九月底德國率先宣布考慮重新恢復與奧地利交界處的邊境管制，奧地利政府一面調查2015年八月二十七日一輛被棄置於高速公路路肩，鄰近斯洛伐克邊界、匈牙利籍的貨車裡七十一位難民窒息身亡的意外事件，一邊決定十月二十八日起將在南部與斯洛維尼亞的邊界架設起至少九十一公里長的鐵絲網圍牆抵擋蜂湧而至的難民潮，完工後將會是歐盟申根（Schengen）條約成員國之間以圍欄切割邊境的首例。斯洛維尼亞政府也跟進正在南部與同樣也是歐盟會員國的克羅埃西亞交界興建邊境防禦工事，不曉得變化太快的是歐陸的天氣亦或歐洲人對於基本人權的信念，九月初民眾在德國各大火車站裡熱烈歡迎難民們的溫馨場面仍歷歷在目，轉眼一個月間那個二十一世紀新版的歐洲堡壘（Fortress Europe）正再度悄然浮現。巴爾幹路線上的歐洲諸國紛紛開始強化自家邊境的管制，鐵絲網在這片曾飽受戰火撕裂、諸多傷痕尚未全然療癒的古老土地上再次被豎起並有如瘟疫一般蔓延。申根會員國如奧地利與斯洛維尼亞之間鐵絲網的出現，更暗示了原本無國界的歐洲與共同捍衛外部邊境的美意與信念，等不及在綿延數百公里的鐵絲網裝置完成前眼看就要顢頇地崩解。不受阻礙的移動與遷徙協議，當初於1985年六月十四日在盧森堡境內名為申根的小鎮所簽訂。目前申根公約（Schengen Agreement）的成員共計有二十六國（其中二十二個隸屬歐盟成員），大約四億人口能在這四百多萬平方公里邊境彼此開

放的申根區內自由移動。對歐洲民眾而言，申根區象徵民主開放與歐洲團結的寓意深植人心——畢竟不久之前，歐洲仍是個透過高牆將親人分隔兩地的地區，柏林圍牆的拆除不過僅只二十六年前的往事。申根區內人們自由遷徙的歐洲價值，顯然禁不起大量湧入的難民潮以及非法偷渡集團來自愛琴海那端不分晝夜將一艘艘滿載難民的小船送往歐陸海岸的殘酷考驗。

2015 年十月二十九日再回到 Rigonce 邊境等待區卻已是出乎意料地冷清，放眼望去沒半個人影。只留下上百條被淋溼的毛毯掛滿著空曠管制區四周的圍欄，等待區內是大雨過後的泥濘，人去樓空遍地垃圾只有一小部分已被集中等待清運，志工帳篷裡的桌椅與補給品也一一打包似乎正等著被載離，鎮守的裝甲車隊與夜間照明也早已撤回營區，只剩遠處兩名留守士兵在帳篷裡躲雨。年輕的下士告訴我 Rigonce 臨時管制區今明兩天即將關閉，斯洛維尼亞政府與克羅埃西亞當局剛達成協議，從塞爾維亞出發的難民列車將不再經過這裡，改由直接停靠在 Dobova 火車站月台，直接在那裡簡短停留並完成身分登記，緊接著斯洛維尼亞當局安排的專車火車繼續將難民們送往北部近奧地利的邊境。雖然打從心底替稍後將過境斯洛維尼亞的難民們感到開心，至少日前上萬名難民被迫在零度低溫的野外過夜如此不人道的待遇不會就此成為慣例，但聽見消息還是有點不捨，幾乎所有的媒體都被擋在封鎖線外邊，那些令人心寒的景象甚至連斯洛維尼亞當地的輿論都還沒有機會靠近，實在不甘心眼睜睜地看著 Rigonce 等待區那段難堪的過去就此成為祕密最終隱

沒在有限的記憶，很多時候國家機器藉由剝奪人們知的權利，就以為得到人民對於不合理行為的默許，踩在眼前風聲挾帶著怨氣、雨滴彷彿眼淚那空曠等待區的泥濘裡，我決定將現場的所見所聞整理在這本書裡，畢竟資訊不足即便有心反省也苦無依據可循，對於基本人權與人性的尊重更不該有選擇性。

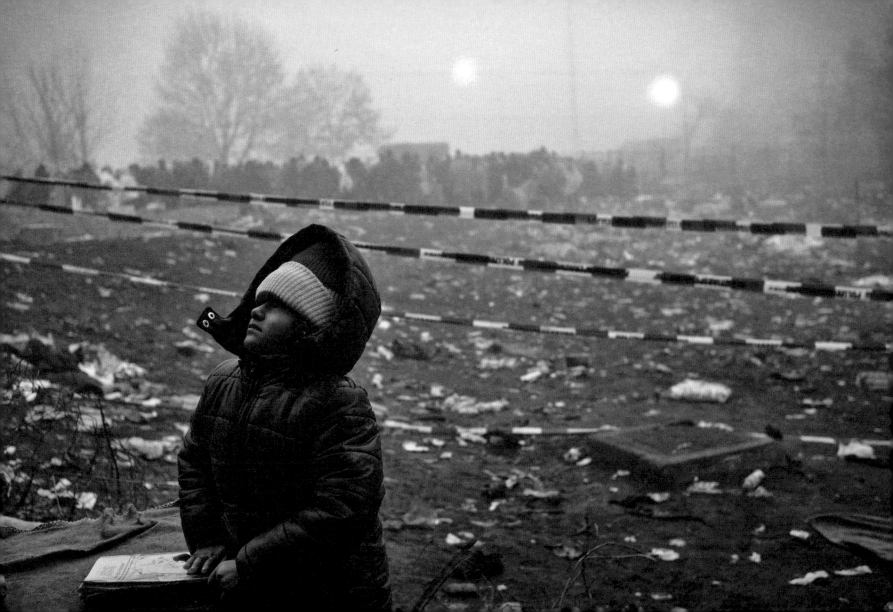

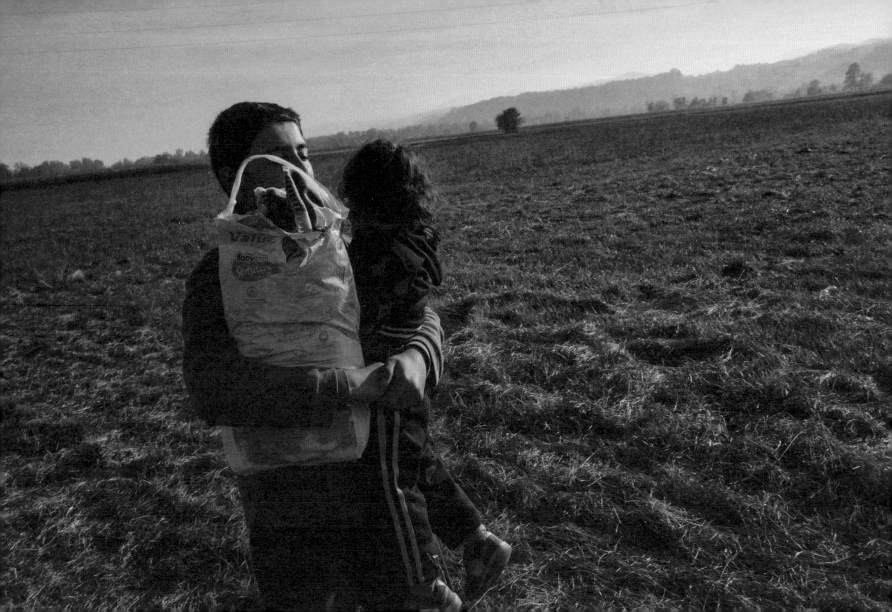

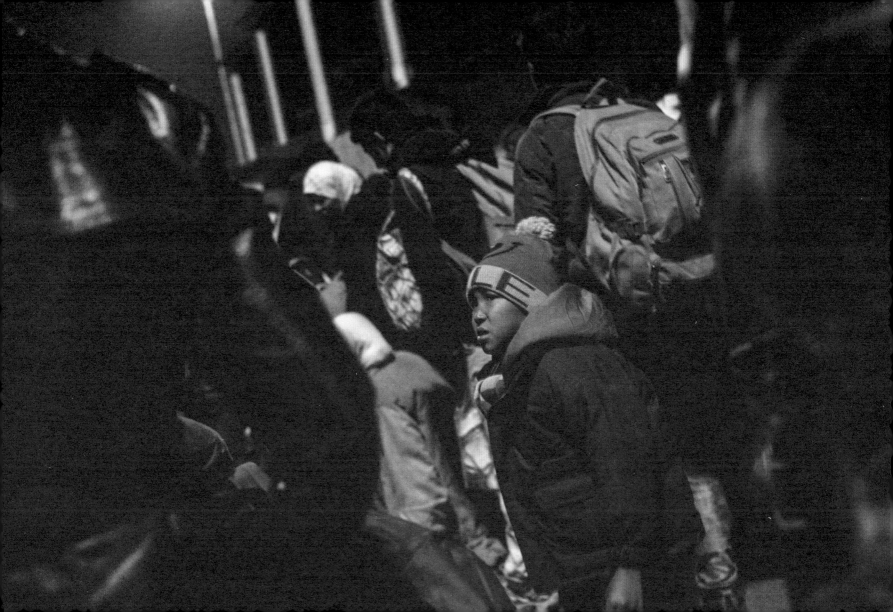

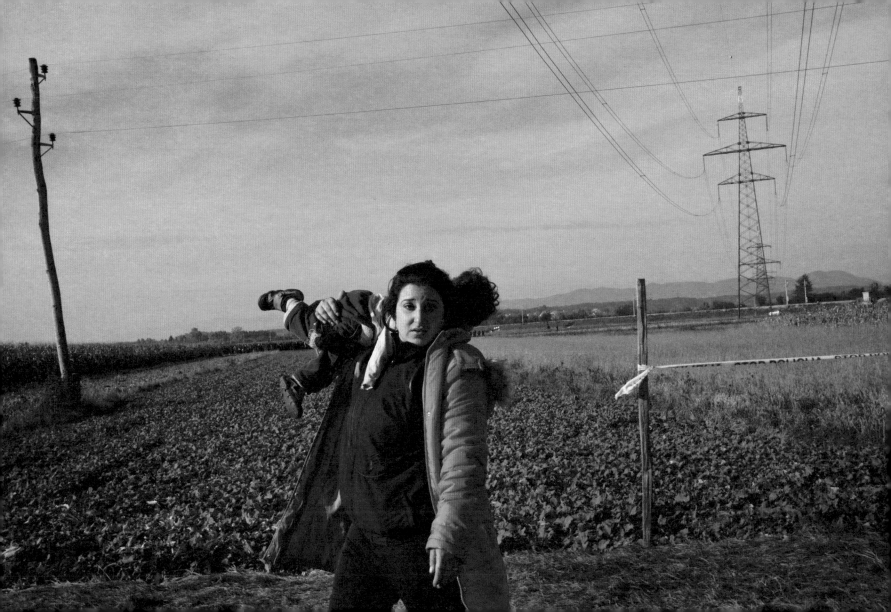

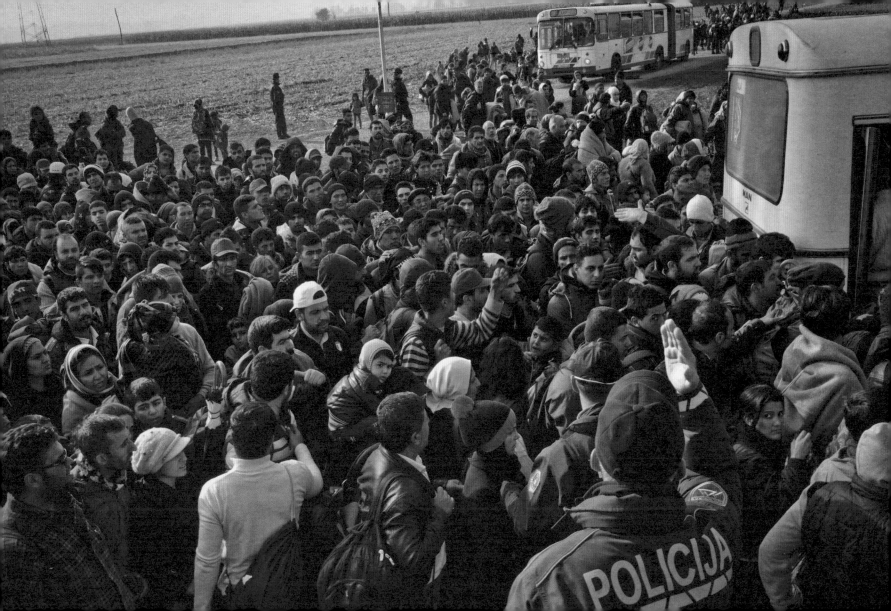

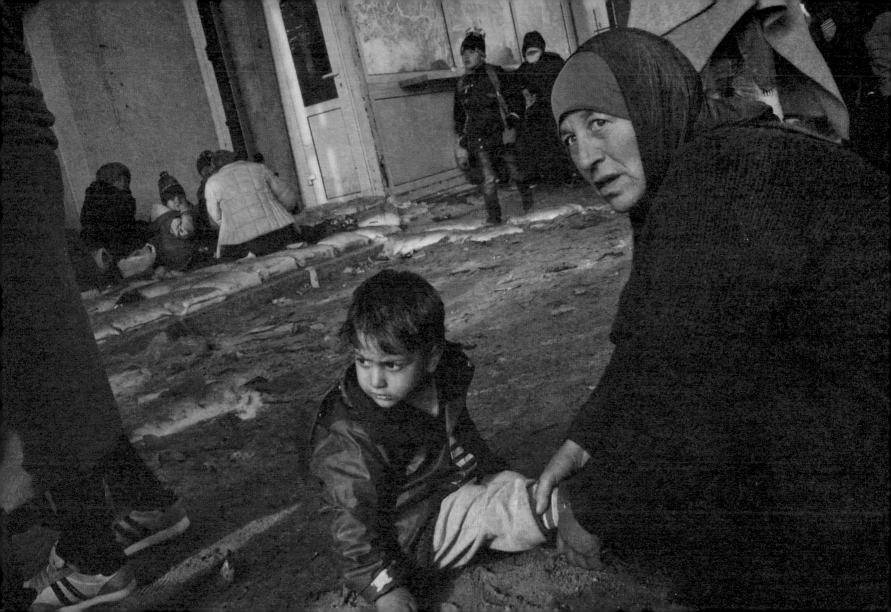

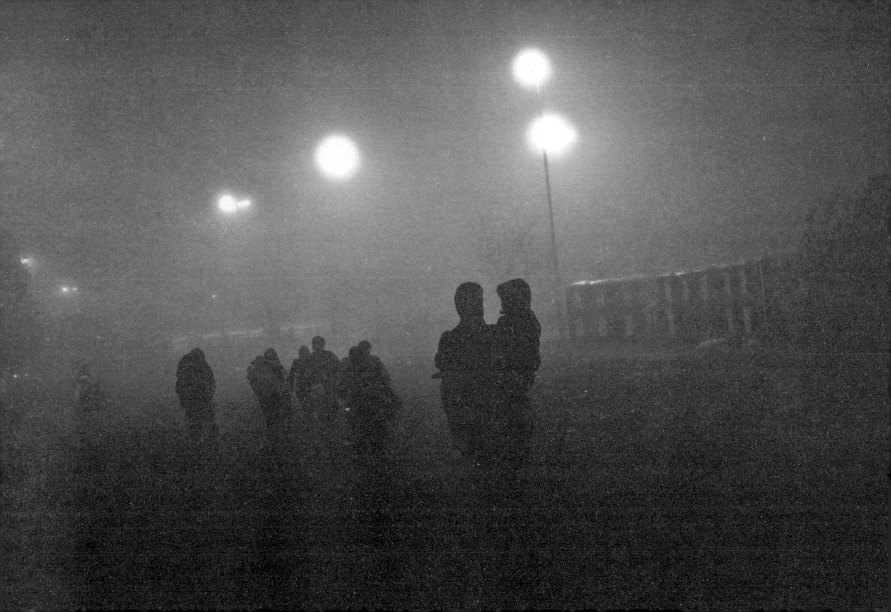

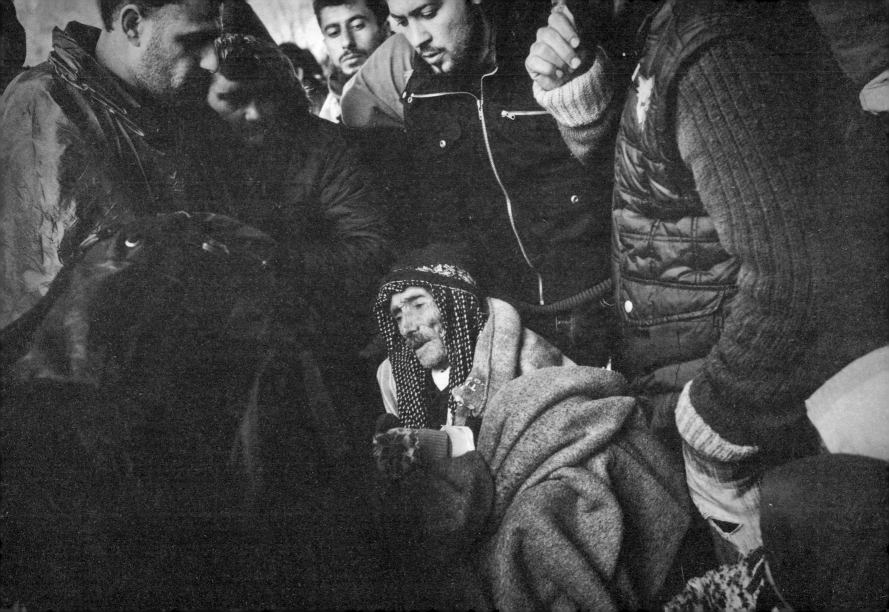

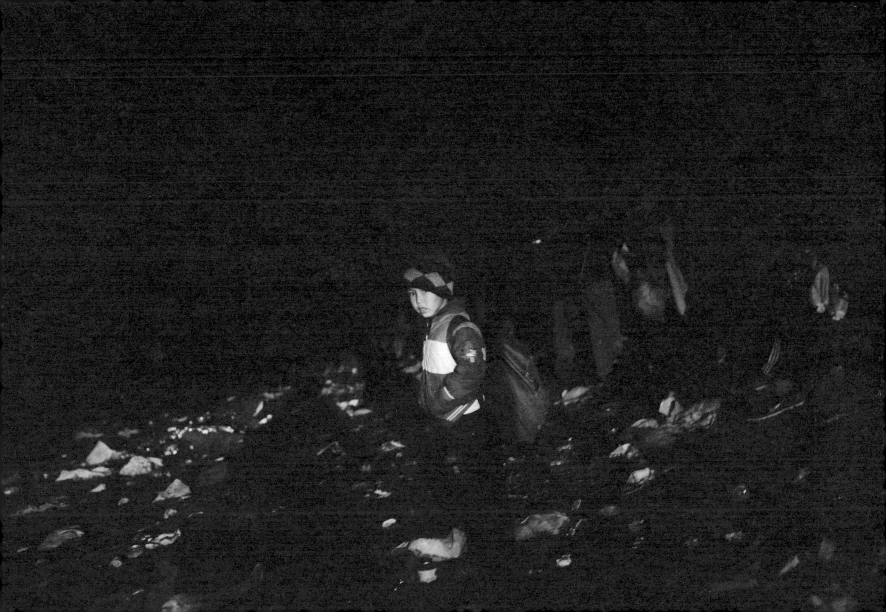

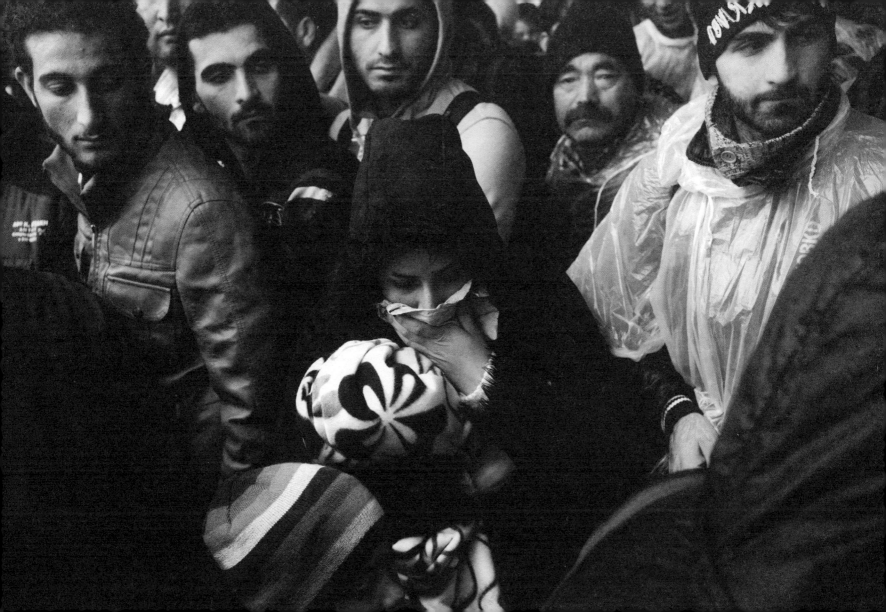

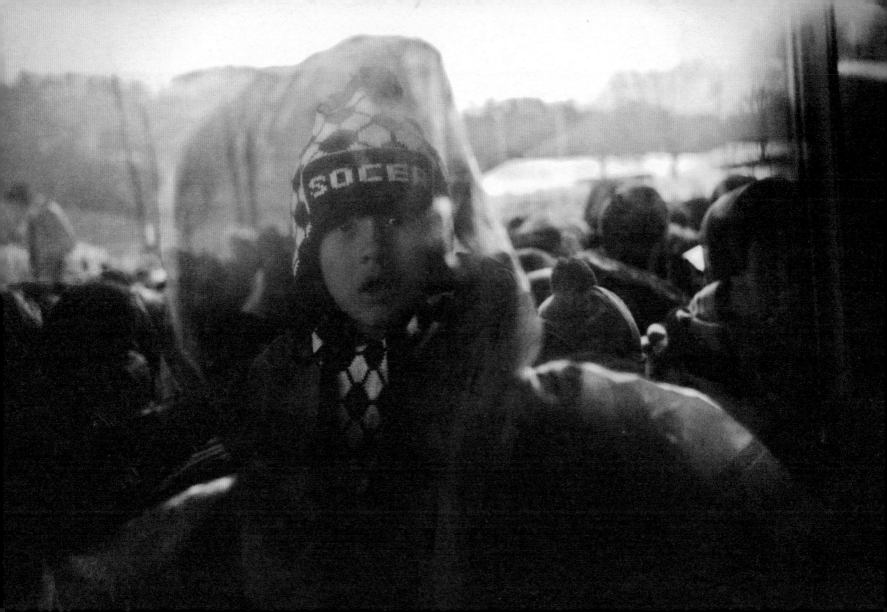

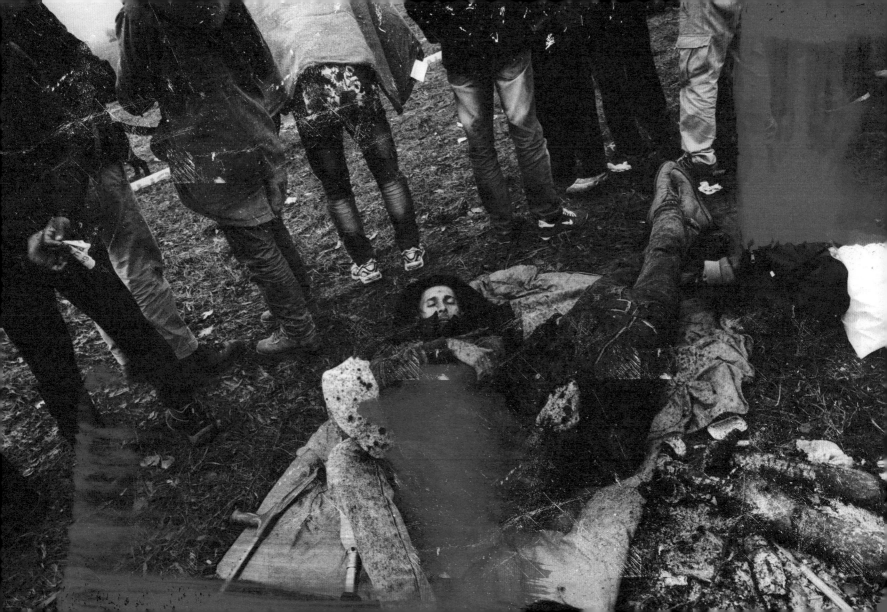

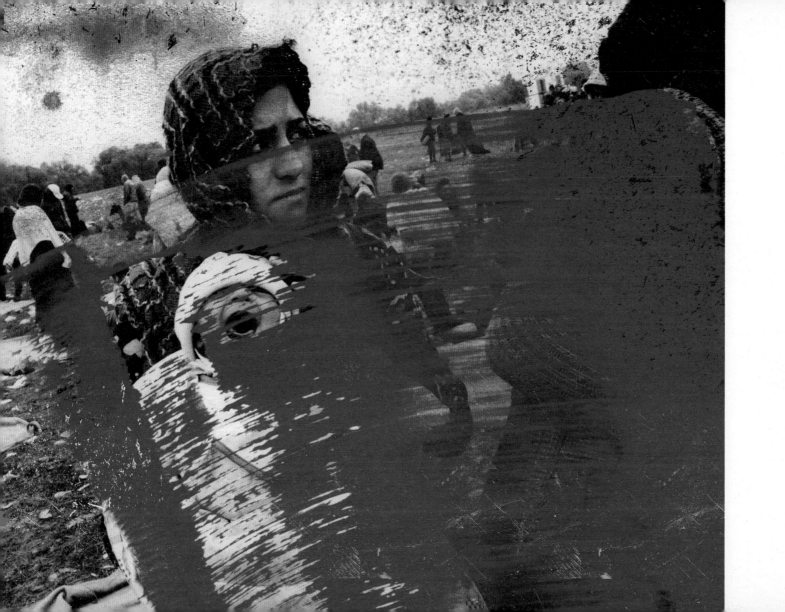

開始是等待，後來我發現等待成了習慣。

————貝克特（Samuel Beckett）《等待果陀（*Waiting for Godot*）》

十月最後那幾天，眾家媒體相繼將焦點轉向斯國北部與奧地利相鄰的邊界。斯洛維尼亞政府決定加快將大批正在南部克羅埃西亞邊境苦候的難民們北送的程序，除了企圖消弭各界針對大批難民露宿 Rigonce 等待區田野恐導致人道危機的質疑與憂慮之外，更試著讓 Dobova 兩處臨時收容中心過度擁擠的人潮得以舒緩。同時間難民們仍持續湧入，根據 2015 年十月二十九日的統計，過去兩週不到的時間，至少十萬名難民與移民由克羅埃西亞入境全國總人口不過兩百多萬的斯洛維尼亞。從這裡只消再經過奧地利，不遠處即是多數難民們一心嚮往的終極目標——德國的土地，然而十月份起奧地利與德國、斯洛維尼亞兩位鄰居在難民接收的做法上也屢見歧異，政府之間緊張的氣氛，更替逐漸加溫的邊境局勢憑添不少面紅耳赤的插曲。德國巴伐利亞（Bavaria）警方發言人透過媒體公開批評，日前奧地利邊境主管通知有九台滿載難民的巴士正開往德國巴伐利亞邊界的路上，實際抵達時發現竟有二十二輛，讓德國邊境控管措手不及，「奧地利政府處理難民危機的做法傷害了兩個友好鄰國之間的關係」巴伐利亞州州長 Horst Seehofer 說道。奧地利當局則抱怨在目前邊境人潮過度擁擠的情勢下，德國卻擅自主張並限制每小時最多只讓五十位難民入境，「通常關於政治性的決策我們不便評論，然而本週奧地利邊境的 Spielfeld 臨時收容中心平均每天從斯洛維尼亞那邊接收了一萬一千名難民與移民，在這個非常時刻若巴伐利亞當局還堅持每小時只允許五十人入境，那是荒唐的笑話！」就在奧地利警方發表上述嚴正聲明後不久，巴伐利亞當局隨即威脅不惜暫時關閉與奧地利的邊境，奧地利政府更堅稱若難民滯留在奧地利無法進入德國的情勢持續，他們不排除採取與德國相同的做法，針對每日將從斯洛維尼亞接收的難民人數

進行一個奧地利能承受的配額限制，也準備在南部與斯洛維尼亞的邊境設立「技術性的邊境防禦」（technical barriers）這是歐洲難民危機高峰期歐盟政客們最常掛在嘴邊的辭彙之一，其實指的就是鐵網高牆與嚴密的邊境檢查，鐵絲網上甚至布滿銳利的刀片。即便再高明的政治語言都無法遮掩歐盟核心價值之一歐洲共同體唇齒相依的兄弟情誼，在難民們逃難意志不計代價地撼動之下正受到空前的衝擊。

抽象的政治角力，歐盟內部主導難民決策的西歐大國與東南歐其他會員國之間諸多的分歧，似乎只能透過政治途徑的談判或妥協來解題，相形之下成千上萬來自不同國家說著不同語言的難民們的目標卻驚人地一致而且單一——就是要搶先在歐盟更具體的難民政策出爐並進一步落實以前，就算擠破頭也要想辦法往西歐推進。德國邊境即將關閉的流言一邊在人群最深沉的焦慮裡繪聲繪影，一邊不斷往蒸氣引擎內添加名為恐懼的燃料柴薪，這列失速也失控的難民列車正以趕進度之姿加速往西歐的新生活奔去。那些被奧地利軍隊阻擋在邊境的難民們，此刻陸續在斯國北部邊境聚集。彷彿先前握著遙控器、對準 Rigonce 邊境按下倒帶與暫停的那隻大手再度現形，這次大手熟稔地進行著電腦影像編輯軟體裡那複製、再貼上那種特效處理，將數不勝數的難民們一一從遠方複製，然後在 Šentilj 收容中心前大排長龍的隊伍後邊貼上，再從更遠處將更多不計其數的難民們再複製接著再貼在奧地利軍方正加緊趕工的貼絲網旁……大手的修圖軟體不需要電源，只要遠方戰爭的火焰不停歇，那隻大手發了狂似地日以繼夜不斷將難民們從古老

的穆斯林土地上複製、貼到十字軍故鄉西歐現代化的大都市、複製、貼上、貼上再複製……樂此不疲直到歐洲大陸再也撐不住沉入海底為止。

十月三十一日傍晚我來到斯洛維尼亞北部緊鄰奧地利邊境的小鎮 Šentilj。收音機新聞正播報著敘利亞北部新一波的衝突與轟炸行動讓更多老百姓被迫展開逃離的旅程，再加上這幾天愛琴海海相平靜，從土耳其抵達希臘小島的難民人數加倍上升，人們試圖搶在寒冬來臨前趕緊進到歐洲的屋簷下。難民潮發生前，同為申根會員國的斯洛維尼亞與奧地利，早取消了邊境檢查的程序只留下紀念碑一般靜待拆除的邊境檢查站，沿著筆直的高速公路開過邊境，下個交流道出口即通往奧地利小城 Spielfeld。除了當地居民八千多人以及那些前來物價較低廉的斯洛維尼亞加滿油箱順便購物的奧地利人之外，安靜的 Šentilj 平時沒有外人，十月底斯國當局決定將南部從克羅埃西亞入境的難民潮盡快送往奧地利，Šentilj 隨即成了巴爾幹路線上難民搶進西歐奧地利的最後一道關卡。

德奧兩國為了接收與後送難民的速度和每日人數僵持不下之際，對於大批正等候在斯洛維尼亞邊界的人潮，奧地利當局接手的態度更趨保守也顯得消極。斯國政府急忙在省道旁山坡的空地上、兩國邊境間三不管地帶近斯洛維尼亞一側建置了幾座大型帳篷充當臨時收容中心，山坡下省道大馬路另一端是這兩天才趕工通車的火車月台，來自從克羅埃西亞的難民列車抵達南部 Dobova 火車站後，難民們在月台上直接完成身分登記緊接著被送上另一班火車三個小時後抵達這裡。與歐

洲其他常見的火車站月台不同之處在於，Šentilj 的臨時月台上沒有時刻表，但一班班滿載難民的列車仍輪番進站，這個過於低調的月台也不見站牌、沒有等待時供乘客休憩的長椅、更沒有屋頂，大雨過後溼漉漉的月台水泥還來不及風乾，引導動線的鐵絲網也將月台四周密不透風地包圍起來，唯一的出口正對著另一側收容中心的入口。一列難民火車剛抵達，月台上等著的是手持防暴盾牌的警察列隊組成的人牆，嚴密監視著車窗裡沙丁魚罐頭一般的車廂。那位帶著口罩的警察隨即用鑰匙將上了鎖的車廂依序開啟，數千名早已等不及的難民們爭先恐後跳到溼滑的月台上是那樣顫慄的景象，下車後還來不及看清楚眼前這座城市的模樣，狼狽的一行人隨即被驅趕到 Šentilj 收容中心的入口，大批軍警早就守在一旁，再往上看去是座巨型軍用帳篷，發電機、軍用卡車、警車停滿整個停車場，義工們在一旁整理救援物資，眼前 Šentilj 空氣裡的焦躁與恐懼正在腫脹、路的盡頭奧地利邊防探照燈刺眼的光芒掩蓋過街燈和星星的光亮，彷彿預告著北邊低溫正急遽下探的夜晚，與其他所有邊境的等待一樣，將會很漫長。

不確定隊伍裡那些對著我鏡頭微笑的人們是否知道，收容中心後方一公里處，奧地利軍方邊防前的三不管地帶是昨晚兩千多名再也忍不住於零度低溫下久候的難民們、其中更包含懷裡抱著嬰孩的母親們衝撞奧地利當局封鎖線的衝突現場。怨怒的難民人潮起先鼓噪接著突破了奧地利的邊防，新聞畫面裡只見奧地利當局在邊境前所設置的鐵絲網無法應付過於擁擠的人潮、頓時成了待補的破網，絕望的難民們接連翻越過由於過度推擠導致變形的鐵網進入奧地利，奧地利

當局被迫緊急加派軍方兵力試圖恢復秩序。兩國政府先後發表聲明表示在准許更多難民進入之前，需要時間清理 Šentilj 與 Spielfeld 的收容中心，並調派足夠的接駁車才能將難民繼續送往德國邊境，而聯合國難民署位於中歐的總部也不斷呼籲克羅埃西亞、斯洛維尼亞與奧地利必須立即展現更好的溝通協調能力以避免被困在邊境瓶頸地帶的難民們於戶外徹夜等待如此不人道的情況一再發生。

Šentilj 收容中心的斯洛維尼亞警官指著入口的告示：「媒體進入收容中心採訪時間僅限每日上午十一點至十一點半。」接著示意要我退至封鎖線外。沿著省道往收容中心後方走去，決定前往斯洛維尼亞與奧地利邊境之間昨晚難民們試圖翻越鐵絲網搶進奧地利的三不管地帶察看。這條因上方高速公路的興建而沒落的省道，生鏽的路牌寫著「維也納大道」（Dunajska cesta），路口是雜草叢生的刺青店，整條路只剩下那間招牌分別用斯洛維尼亞文與德文寫著「邊境餐廳」的粉色平房裡邊還亮著光線，從招牌的字體看來裡邊的時間應還停留在八〇年代的前南斯拉夫聯邦，對街是廢棄的加油站，再過去一點貨櫃屋組成的邊境商店對面就是緊鄰奧地利邊境的三不管地帶，自 2007 年十二月二十一日斯洛維尼亞加入申根公約後便閒置的邊境檢查哨中間此刻加設了一道兩尺高的鐵絲網與外邊的省道就此分隔開，斯洛維尼亞警方也在三不管地帶入口處設置了圍欄，手持比利時 FN F2000 突擊步槍的軍官們，彼此間隔兩百公尺在鐵網外一字排開，嚴厲監視著從山坡上臨時收容中心步行而來的難民們只許進入不准出來。向入口的女軍官出示了護照證

件並說明剛從南部克羅埃西亞邊境過來想關心一下此處最新的情況，他們只淡淡地回了一句：「裡邊安全自行負責」，出乎意料之外沒有特別刁難。在周圍持槍士兵們目送之下我穿過柵欄，三不管地帶裡邊沒有任何警力也不見志工與醫療人員的安排，更沒有時間表以及夜晚避寒的所在，兩層樓高的廢棄建物原隸屬於斯洛維尼亞邊境海關，一旁延伸出的高挑鐵棚是早先海關檢查入出境貨車的工作站。一樓海關辦公室外一扇大型窗戶是面沾滿厚重灰塵的單面鏡，正將奧地利邊防強力聚光燈的光影反射到一旁鐵棚下成群咬著牙準備撐過入夜低溫的眾人們、其中包含許多孩童臉上的黯淡。上百位難民如犯人一般被囚禁在荒涼的三不管地帶，入口由斯洛維尼亞的士兵們持槍掌管，奧地利軍隊則嚴密鎮守著出口的彼端，監獄裡的囚犯至少還有定時的三餐，三不管地帶裡邊難民們只剩頑強的逃難意志圍在野火前取暖，許多家庭被困在裡邊已超過四十八個小時。「有那麼多國際組織替動物們爭取生存的權利，他們為什麼不來保護我們？」二十四歲來自敘利亞大馬士革的 Sozdar el-Hassan 懷裡抱著一歲半的小女兒，倚著扭曲的鐵網不解地說道。「這裡（指斯洛維尼亞）是我們沿途所經過最小的國家，卻給我們帶來最大的麻煩……」。前方重重柵欄後邊奧地利 Spielfeld 收容中心裡，清楚可見難民們在大型帳篷前等待熱食的隊伍，身後三不管地帶這一側累壞的人們三五成群緊緊相依偎蜷曲在鐵棚下牆角邊的毛毯，夜已深，眼前是歐陸初冬持續下探的低溫，套了三件毛衣自己還是忍不住直打冷顫。

英語將兩國邊界之間的緩衝地帶稱為「No Man's land」──意即所謂的「無人區」，緣由始於

當初一次世界大戰同盟國與協約國壕溝作戰時，在彼此戰壕或戰線之間那塊數百公尺長經常短兵對峙的帶狀地帶。敵對作戰的兩個陣營分別在無人區兩側部署了機槍、迫擊砲等火力，無人區裡更經常布滿鐵絲網和地雷防止敵人試圖靠近或突襲，裡邊更常見到猛烈交鋒時身陷火網不幸陣亡的軍人屍體。一戰前的歐洲只有十九個國家，目前則有四十四國，縱觀歐洲近代史，國與國之間的邊界曾多次被重新劃分，帶狀緩衝區就位於正式標記的國境之間，至今歐陸許多國家邊界地帶仍常見像是 Šentilj 與 Spielfeld 之間這樣的三不管地帶。眼前邊境鐵絲網內正圍困著的是那恚忿且黏稠的空氣，在奧地利檢查哨前望眼欲穿的隊伍裡邊焦躁的情緒當中間或參雜著一絲莫名的興奮感，這一路走來不足為外人道的委屈與心酸，家鄉失控的戰火對於生活所造成的威脅和迫害，眼看著距離西歐土地終於只剩下最後那幾步的距離，朝思暮想的新生活似乎將在登上奧地利接駁巴士的那一刻就要於眼前展開。然而，距離海市蜃樓般的目的地越是接近，時間的流動也愈加遲緩，西歐的新生活與現實當下的那一秒鐘，彼此間隔著的是眼前這既溼冷又昏暗，猶如地獄場景真人實際模擬般的三不管地帶。一群阿富汗青年憤怒地喊著：「We Want Go ！」左手臂別著奧地利紅白國旗袖圈的幾位軍官齊力將試圖近逼的人潮給推回柵欄後邊四、五步的距離之外，另一批搭乘軍用卡車抵達的軍人們正準備趕過來。當等待成了一種習慣，視線裡任何細微的風吹草動，都會讓無助的人們有種偏執的敏感。凌晨兩點左右，頭戴紅色扁帽的奧地利軍官領著一整排的士兵齊聚在出口柵欄另一端，護欄前徹夜等候的難民們剎那間像是對那頂紅扁帽有著強烈感應的磁鐵一般，見狀隨即蜂擁往前推擠，發號施令的士兵被迫跳上一旁水泥拒馬從高處向人群喊

話，要求所有人立刻蹲下，每回僅開放一個人次依序進入 Spielfeld 收容中心。奧地利人一板一眼的民族性在歐洲當地是出了名地嚴謹，邊境接收難民的相關審查其中細節更格外仔細，奧地利邊防在這三不管地帶的出口甚至設置了兩道檢查手續，每位難民進入收容中心前隨身的身分證明被仔細看過了至少兩遍，若文件不齊或身分待釐清的難民們則被帶往一旁的邊境指揮中心。約莫過了兩個多小時，近千名群眾才陸續離開了三不管地帶魚貫進入奧地利，得先完成拍照建檔的手續才得以進入有暖氣的帳篷歇息。站在斯洛維尼亞一側這時顯得冷清的挑高鐵皮屋頂下，環顧四周依然是那片被撕裂的風景，隔著距離我隱約看見人們臉上，彷彿好萊塢災難電影片尾結局常見的那種屬於生還者的笑意，有人隨即跪在奧地利的土地上禱告並感謝阿拉一路的指引。奧地利當局加派的兩台怪手機具徹夜趕工，就在日前鐵絲網被群眾過度擠壓而倒塌的邊境防線上，重新嵌進更厚重的水泥柱樁確保歐洲堡壘有最堅固的外牆地基。圍牆兩邊的人們都在與時間賽跑，大批還等候在愛琴海另一端等著偷渡集團安排橡皮艇的難民們，眼見歐洲大門就要關上更是趕著進度在邊境的泥巴地上踩著心急如焚的步伐；圍牆內，巴爾幹路線上這幾個人心惶惶的歐洲國家，都計畫仿效匈牙利的做法正在自家邊界競相加強堡壘的防禦工事，甚至包含斯堪地那維亞（Scandinavia）半島上的挪威與瑞典，日前數百名主要來自敘利亞的難民們從俄國西北部進入挪威位於北極圈內的小鎮 Kirkenes 尋求庇護，挪威政府發現這條更安全也更有效率的新路線正悄悄在難民間廣泛傳遞，為了杜絕更多難民們群起仿效，隨即在北極圈內與俄國接壤的邊界豎起四公尺高的圍籬。一向對難民們最友善的瑞典，有鑑於大量湧入的難民人數遠超

過預期，上週也恢復了邊境控管……根據聯合國難民署（UNHCR）統計，2015 年十月共計至少近十八萬名難民經地中海抵達歐陸的海岸，比稍早九月份足足多出六千多人。僅只過去幾天，光是斯洛維尼亞這樣的小國就得試著將超過十萬人次的過境難民分別安排住進臨時收容中心，高牆與圍籬興建的速度顯然遠不及前仆後繼搶進歐洲的難民。

然而十月底情勢急轉直下。2015 年十月三十一日俄國客機於埃及西奈半島墜毀，機上兩百二十四名乘客全數罹難，警調偵辦證據顯示是起恐怖攻擊，不到兩個星期十一月十三日震驚全球的巴黎恐攻事件更奪走了一百二十七位無辜民眾的性命，法國政府立即宣布全國進入警戒狀態同時關閉邊境，一連串意外只讓邊境的情勢與難民們的處境更加詭譎，一位敘利亞難民在巴黎巴塔卡蘭（Bacalan）劇院恐怖攻擊事件後接受斯洛維尼亞電視台訪問時說道：「我們打從心底同情巴黎的處境，但巴黎市民們一個晚上所經歷的恐懼，在戰爭已持續五年的敘利亞則是我們每天日常生活的心情……」然而我們必須很遺憾地承認，同樣是人，歐洲當地恐怖攻擊事件的傷亡與敘利亞境內持續戰事至今已造成四十七萬人喪生的事實，在媒體的解讀或人們的感受上是多麼截然不同的方式，後者似乎只是數字。十一月大部分的時間我人在 Šentilj 與 Spielfeld 之間的三不管地帶，局勢變化之快，甚至稍早登高一呼決意敞開雙臂歡迎難民的德國人，此刻國內也紛紛出現對於總理梅克爾人權無上限、難民歡迎政策的質疑或者不信任，明顯嗅到此刻風向的轉移正朝著對於難民處境極為不利的方向吹去。十一月中旬奧地利政府也以 Spielfeld 收容中心不勝負荷

為由片面宣布即日起晚間邊境暫時關閉，只有白天才願意接收從斯洛維尼亞入境的難民。不分晝夜進到三不管地帶緊接著被限制行動的人群，面對夜晚低溫的考驗人們只想活下去，於是拆了那棟海關辦公室的木門與窗框找出裡邊的文件、桌椅或任何可用來生火取暖的物品，烤著沙丁魚罐頭啃著乾麵包充飢。邊境甚有傳言肺炎等傳染病正在難民群眾間流行，斯洛維尼亞警方考量混亂情勢與輿論壓力，始終不允許義工們進到三不管地帶裡邊去。趁著黑夜掩護，靠近封鎖線的奧地利志工從鐵網外將事先印製好，分別以阿拉伯語、波斯語、普什圖語、達利語寫成的奧地利庇護申請須知透過縫隙塞給我，並請代為分送給裡邊的難民，顯然奧國官方的作業中心沒有提供足夠的資訊；有幾個晚上奧地利警方會從柵欄後方將香蕉與乾糧丟進飢餓的人群裡，凍壞的難民們倒也開心地在黑暗中起鬨爭尋，若非親眼目睹，否則我還真不相信一向著重人權的歐洲會用這種方式「歡迎」初來乍到的客人，姑且不論群眾當中究竟誰是需要幫助的難民亦或趁亂混入的經濟移民，這種近似「懲罰」的對待方式其背後的訊息不可能比這再直接也更清晰，那就是「這裡不歡迎你們，為何不留在家裡？」或者「走開，到別處去！」「自生自滅」都還不足以形容眼前難民們的處境。海關辦公室幾道木門被難民們卸下生火取暖後沒幾天，斯洛維尼亞當局立刻派員在所有門窗上封上了厚實的鋼條或木片，在歐洲住了十三年，這回倒是第一次看到鐵窗，就在這個西歐邊境前人群攜家帶眷露天徹夜等待的邊界。奧地利邊防的警戒線也往前向斯洛維尼亞一側推進了數百公尺，管制範圍向前擴張後，奧地利軍方預留給人群通過的通道反而變得更狹窄，僅留下一個人身軀能通過的寬度，抱著嬰孩提著厚重行李的婦人，側

身通過時那吃力的神情現場看了只教人反感。人的基本尊嚴在斯洛維尼亞與奧地利之間這個廢棄的邊境檢查哨裡早已蕩然無存，在一次大戰結束近百年的今天，奧地利與斯洛維尼亞當局對待難民的方式讓 No Man's land 有了新的詮釋，若翻譯成「不是給人待的地方」想必更為貼切。

2015 年十一月十一日起斯洛維尼亞政府在南部與克羅埃西亞的邊界築起兩米高帶有銳利刀片的鐵絲網，邊界仍持續開放給難民們過境，只寄望鐵網防線能阻止克羅埃西亞當局別再無預警地將大量難民經由無人看守的綠色邊境送進自家後院；奧地利也不遑多讓，兩公尺高、初步規劃至少四公里的邊界圍籬幾近完工，即便歐洲動物園裡凶猛動物區的圍籬也鮮少如此銳利又密集，此刻歐洲諸國競築鐵網的鴕鳥心態，許多歐洲人懷疑這對於失控的情勢、難民們的恐慌或者歐洲當地居民的恐懼是否會有任何助益？我更好奇，歐洲人是否心甘情願，將人性當中那珍貴的同理心與理解他人苦難的疼惜，用鐵網上冰冷的刀片來交換？日前英國 Channel 4 的一段訪談中，主動提供自家住宿收容敘利亞難民的德國家庭分享了他們關於當前歐洲難民危機的反省：「恐懼導致憤怒，憤怒演變成仇恨，仇恨只會造成苦難（Fear leads to anger, anger leads to hate, hate leads to suffering.）」的確，與好萊塢電影劇情最大的不同是真實世界絕非英雄對決反派那般簡單，巴黎恐攻意外持續震驚著歐洲社會，伊斯蘭國（ISIS）宣稱是為了報復 2014 年起法國在伊拉克與西方勢力聯手打擊伊斯蘭國的「夏馬風」（Opération Chammal）軍事轟炸行動，據統計自 2014 年九月十九日加入戰局以來，法軍針對伊斯蘭國於伊拉克、敘利亞境內的據點進行了不下三百次

的空襲。2015 年十一月十五日當天，敘利亞領空格外擁擠，除了忙著協助總統阿薩德轟炸叛軍勢力的俄國軍機之外，法國空軍更發動了史上最大規模的空襲，作為十一月十三日巴黎恐攻的回應，在英國與德國等盟友的支援下，從阿拉伯聯合大公國與約旦空軍基地出發的十架法國戰鬥機，在伊斯蘭國於敘利亞北部大城拉卡（Al - Raqqah）的總部投擲了二十顆炸彈，重擊了 ISIS 的火藥庫與軍事訓練營，然而飛彈不長眼睛，法國報復意味濃厚的反擊當然也造成了許多平民的死傷以及更多被迫逃往歐洲尋求生機的難民。

這是一部讓人摸不著頭緒的災難寫實電影，在斯洛維尼亞邊界目睹的逃難心情不過只是眾多瘋狂場景裡極少部分的特寫鏡頭而已。若將鏡頭拉得更遠，一邊場景是奧地利邊界的鐵網，禁不起人潮的推擠早已變形，德國不再收容難民的傳言慌張地反映在鐵網兩邊人們憂心忡忡的神情；另一邊的場景則是戰火依然猛烈的敘利亞，領空依序為俄國與法國的轟炸機所蟠踞，地面則是總統阿薩德的化學武器、ISIS 無預警的炸彈客攻擊、以及以美國為首的西方聯軍，輪番轟炸加上砲擊那片早已滿目瘡痍、廢墟之下深埋著另一片廢墟的古老土地。相較之下，正在邊境不斷敲著歐盟大門的敘利亞難民們，他們面積十八萬平方公里的家鄉，整個國家不更像是個超大型的 No-man's land? 那個正被西方勢力、俄國的干預與伊斯蘭國伺機而動的野心，一刀劃過一刀、舊傷痕未癒急忙又被補上一刀所切割出的、那血淋淋的三不管地帶？那個讓自稱住在地球村的我們麻痹地將良心的視線自動撇開的所在？

戰爭前全國總人口約有兩千兩百萬人的國家，目前還有一千七百多萬人留在國內，其中六百五十多萬人無家可歸或被迫遷往安全地帶，至少四百五十萬名敘利亞人選擇逃離家鄉戰火、單單僅只2015 年就有一百二十萬人流亡海外，根據敘利亞政策研究中心智庫（The Syrian Center for Policy Research， SCPR）的調查，迄今至少四十七萬人於這場戰爭中喪生，敘利亞人的平均壽命也因為戰爭，從七十歲驟降至五十六歲，足足減少了十四年；BBC 網站更提到：「若要將所有在敘利亞戰火中喪生的孩子們的姓名全數念過一遍，至少需要十九個小時⋯⋯」二十一世紀的今天，貪婪的政治角力佐以各種使命式的包裝並賦予其正當性的武力競技，持續埋葬著溫熱的淚滴與無辜百姓冰冷的屍體。從這個角度來檢視這次二戰以來歐洲最嚴重的難民危機，中東難民大舉搶進歐洲其實只是「結果」並非問題，那些扛著正義旗幟主張解放的政客們，連同伊斯蘭國企圖在世人刻板印象中將難民與恐怖分子劃上等號的策略才是問題。荒謬的不是這個世界，也非這群長途跋涉只求逃離家鄉人禍與戰亂的難民共計上百萬，真正荒謬的是兩者間那宿命般的存在。

2015 年十一月十九日斯洛維尼亞政府率先宣布只允許來自敘利亞、伊拉克以及阿富汗三國的難民們過境，並將滯留境內未持有效旅行證件的經濟移民（economic migrants）即刻遣返的決定，吹響了巴爾幹路線即將全面關閉的號角，其他巴爾幹路線上的國家為求自保，克羅埃西亞與塞爾維亞隨即跟進，馬其頓政府也緊接著進行同樣的篩選並拒絕來自利比亞、摩洛哥、巴基斯坦、斯里蘭卡、阿爾及利亞、賴比瑞亞、剛果與蘇丹等地的非法移民入境，並開始在與希臘相鄰的邊境

趕工設置圍籬封阻難民們偷渡前進。令難民們更是困惑的場面於是接連出現，斯洛維尼亞試圖將一百六十八位非法入境的摩洛哥人送回克羅埃西亞，克羅埃西亞政府卻拒絕接收，斯洛維尼亞政府也只好准許摩洛哥人繼續往奧地利前進，塞爾維亞遣返了近兩百位經濟難民回馬其頓，馬其頓政府卻拒絕他們再度入境，被認定為「經濟移民」被拒絕入境之後卡在兩國交界處三不管地帶進退不得的人球窘境在巴爾幹路線上比比皆是，從北邊奧地利、斯洛維尼亞邊境開始一路向南延伸至希臘與土耳其的邊境都可見企圖絕食抗議國籍篩選政策的難民。同時間歐盟內部對於難民重新安置方案的歧見始終無法獲得共識，難民潮的情勢至此形成了某種決定性更戲劇性的分水嶺——成群的難民持續冒著低溫北上，另一群不符合篩選資格的移民在同樣的路線上、原先一同等待的隊伍裡卻硬是被推了回去。難民們在歐洲諸國間成了避之唯恐不急的燙手山芋再也不是祕密，骨牌效應正在醞釀，歐洲政府紛紛借鑑匈牙利的做法，似乎唯有關閉邊界才能將難民潮趕到視線以外的距離，而且必須在國內大選前盡早完成，不然對自己的選情不利。

2015 年十一月二十一日清晨五點，一個半小時車程再度回到斯洛維尼亞北部與奧地利交界的邊境。典型歐陸初冬零度的低溫，破曉時分夜的黑依然逕自深沉。關於難民的報導已悄悄讓出新聞版面，此刻邊境現場揹著相機來回踱步的就只有我一個人，一週前，邊境三不管地帶成群的鎮暴警察與肩揹比利時步槍的斯洛維尼亞陸軍已不復見，只剩入口處臨時安檢哨旁三張並排的塑膠椅，視線一致透過空洞的眼神遙望著奧地利邊境通宵施工忙著加強邊境鐵絲網的幾名軍人，不

時傳來遠方奧地利士兵的談笑聲，這是十月中第二波難民潮至今罕見的平靜氣氛。 輕鬆穿過無人看守的柵欄，我是凌晨通過斯洛維尼亞邊界進到 No man's land 的第一人。眼前多了上回沒見過的大型臨時帳篷及暖氣管線，不難想像徹夜等候時刺骨的低溫。殘破的逃難場景加上惡劣的天氣讓眼前空無一人的三不管地帶更憑添了幾分不友善的氣息，那種「人們迫不及待從這裡逃了出去」的意象舉目可及。原先白色的牆面早被火光燻黑，密密麻麻寫滿了阿拉伯字母的塗鴉，有些好似簽名或者打發時間的留言，更像古老山洞裡的壁畫，替這趟大旅行留下某某某到此一遊沒有食物也沒有飲水至少還有個簽名作為紀念。上方高處一長串醒目的英文字母是我唯一看得懂的語言，似乎是一群家人或朋友們姓名開頭首個字母的縮寫，中間並以加號相連成一線：「T+G+E+R+A+L+S+H+A+S+F+N+M+N+D+R」，算算一行人至少十六位，滲水的帳篷裡散落著未能及時帶走的隨身物品，到處是溼淋淋的毯子、破碎的鏡子、嬰兒提籃、任意丟棄的尿布、剩一半的沙丁魚罐頭、梳子、藥片、落單的一只襪子、女鞋膠底、只咬了兩口的麵包、男人的西裝褲、不知已收容過多少個家庭最終不支倒地的帳篷……我好奇那些物件先前的主人是否早已平安抵達夢想中的目的地亦或又被推回當初出發的位置……三不管地帶盡頭，圍欄邊一群奧地利軍人正以狐疑的眼光打量著我，想必每抵達一處新的邊境，迎接難民們的就是這般銳利的眼神。幾位身著白色防護衣與消毒口罩的清潔人員趁著空擋將三不管地帶奧地利檢查哨前的髒亂稍事清理，他們也負責不遠處山坡上 Šentilj 難民安置中心的清潔，領班提到前陣子難民過境的高峰期 ，每天得處理

的垃圾量至少三百公斤以上。言談中不時流露對難民處境的同情，卻也不解為何他們不就近投靠鄰近的科威特或沙烏地阿拉伯那些語言與宗教皆相近的中東鄰居……話還沒說完，當天第一批才由斯洛維尼亞警方放行的難民們，滿臉驚恐的神情提著行囊揹著嬰孩魚貫進入清潔隊員們方才打掃一半的區域。一行人很熟練地在關閉的奧地利檢查哨前排起隊，清潔隊領班也很真誠地用斯洛維尼亞文向難民們說聲「Nasvidenje!（再見）」，不消一會功夫，上千名難民隨即湧入，如傾盆大雨綿密的雨滴那般急切，輕易且全面地填滿奧地利關卡前清晨的寧靜，彼此緊貼的人群就那樣踩在清潔隊員來不及運走的垃圾堆上面……

就這樣我也被困在人群之間無法動彈，想上個廁所更只能許願，無奈地聽著周圍那些無聲的哀嚎，那苦無對象的抱怨。望著前方三百公尺處那道緊閉的窄門，並試著想像，過去一個多月來二十七萬人依序經過那一道道狹窄的圍籬、通過那道由奧地利軍方嚴密看守的邊境窄門時，究竟是怎樣的心情？踏進充滿未知的新生活以前，是否有人會再回頭瞄一眼遠方家鄉那頭的雲彩或光線？與難民們前胸對著後背緊貼在一塊兒，在始終關閉的奧地利邊界前我們等候了六個多小時，期間沒有來自奧地利警方任何關於窄門究竟何時開放的消息，只有頭頂上來回盤旋的軍用直升機與第二批經斯國警方放行隨即加入等待行列的難民。不耐久候的阿富汗青年們不斷鼓譟往前推擠，向奧地利邊防的漠不關心表示抗議，激烈的推擠，更多的人群也加入叫囂的行列，阿富汗

人與敘利亞人發生口角，幾名男子在擁擠的人潮中央扭打成一團，一旁抱著嬰兒的太太無助地哭喊……這次警察沒有介入，只站在鐵網外圍的花圃上用手機拍照，像是遊客們欣見動物園裡的動物們就在自己眼前捉對廝殺那樣精采。中歐的斯洛維尼亞其實是歐洲著名的賞鳥勝地，恰巧就在距離此地不遠處的 Drava 河流域是純淨的大自然，加上地處東歐與西歐的樞紐交界，每每冬季來臨前，數以百萬計的候鳥如蒼鷺，涉禽，鶲鸝等珍禽總是飛經此地輾轉前往溫暖的南歐地中海甚至非洲一帶。頭頂上的候鳥們正往南遷徙，眼前這批難民更像是著了魔的候鳥般，在邊境前瘋狂推擠放聲吶喊，拼了命要在冬季來臨前抵達北方的目的地。只可惜難民們沒有翅膀，必須忍受邊境無止境的等待，邊境的決策又經常修改，沒有人再有把握只要咬緊牙關想辦法擠到隊伍的最前排，戒備森嚴的軍警就會願意開放邊境並尊重你對未來的安排。彷彿沙漠綠洲那般誘人的光影，遠方的幸福讓人群望眼欲穿，安全無虞的生活顯得那麼靠近又無比虛幻。

昨日下了入冬後的第一場雪，歐洲政府此刻卻以比天候更惡劣、比低溫更嚴苛的緊縮政策企圖逐步消弭難民們繼續於巴爾幹半島上闖關的嘗試，難民們也漸漸失去耐性，畢竟沒有人清楚歐盟的難民收容政策下一分鐘又將會如何轉彎？今天還可以繼續從那道窄門擠進奧地利的難民，很可能明天將會被拒絕在一隻腳已踏進西歐土地的邊境外。可能因為不忍心難民們瞧見外邊自由走動的人群會傷感，趁著難民們在三不管地帶向奧地利境管抗議的同時，斯洛維尼亞警察在鐵絲網外邊

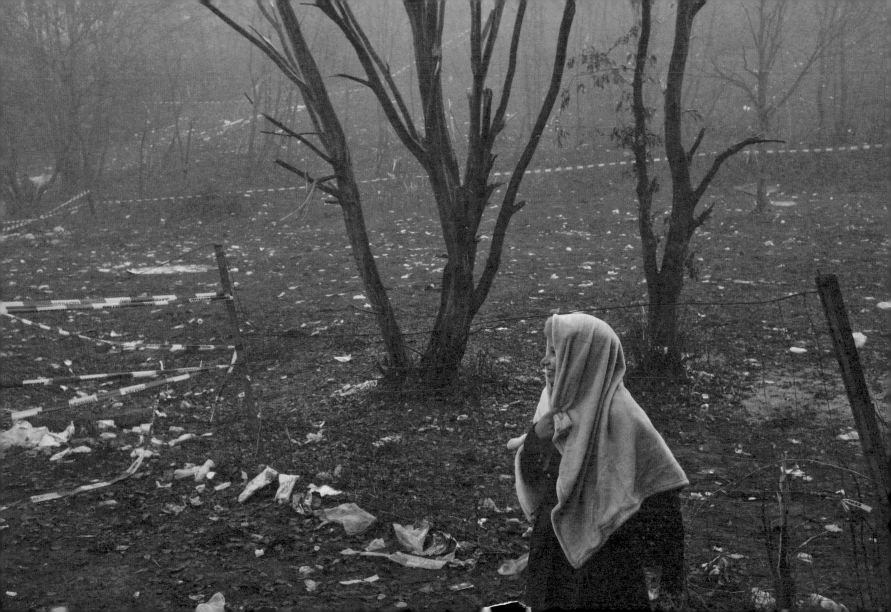

遮起高兩公尺、一路綿延至奧地利邊界的白布，像極了向當代藝術傳奇——曾將柏林國會大廈（Reichstagsgebäude）、巴黎新橋（Pont Neuf）等知名地標用塑膠材料加以包裹綑綁的地景藝術家夫妻檔——克里斯托和珍妮‧克勞德（Christo and Jeanne-Claude）致敬那樣，只見巨幅白布俐落地將鐵網內掙扎的景象輕易地給掩蓋，守候在鐵網外的媒體也被要求清場，攝影記者們只好退到遠處的山坡上。那種眼不見為淨的做法著實是幅讓人心寒的景象，難民潮這初鬧劇尚未結束，邊境警力趕著將大幕就那樣匆忙地給拉上或多或少也暗示了歐洲當局的思維，斯洛維尼亞政府不在乎這群又餓又冷的大人與嬰兒們到底會在三不管地帶掙扎多久，只要奧地利願意收容他們，總之最好不要留在自家的土地上。當晚新聞播出了從遠處山坡上鳥瞰斯洛維尼亞與奧地利邊界三不管地帶的畫面，邊境警官受訪時也聲稱一切都在掌握之中，現場秩序良好，難民繼續前往奧地利的流程也很順暢……

超過百萬的難民們很有可能終將落得與吉普賽人（Roma）一般的下場。羅姆人早在中古世紀時便來到歐洲，目前約有一千萬至一千兩百萬的羅姆人散居歐洲各地，是歐洲數量最龐大的少數族裔。主要在中歐一帶，斯洛伐克全國總人口中羅姆人佔了百分之九、匈牙利則是七點五。在難民潮議題的看法上與歐盟當局關係數度緊繃的匈牙利總理維克多‧奧班（Viktor Orbán）日前也替該國保守且強勢的立場公開辯護：「匈牙利不願接納來自中東穆斯林移民的原因之一主

因匈牙利境內羅姆人族群社會福利的開銷與族群融合的問題本身已是一大難題⋯⋯對匈牙利而言，若要收留甚至一名難民都會造成更大的負擔⋯⋯」鄰國斯洛伐克的總理勞勃・費科（Robert Fico）也秉持類似的說帖：「2015 年進到歐洲尋求庇護的難民其中九成以上都只是經濟移民。」意指與羅姆人一樣，難民們也仰賴歐洲政府社會福利的救濟只會造成各國的麻煩。將難民與羅姆人聯想在一起的意象並用如此偏見來慫恿中歐反移民的民粹激情，斯洛伐克右派保守勢力名為「我們的斯洛伐克」的新納粹政黨（Kotleba People's Party Our Slovakia）甚至首次在 2016 年的國會選舉中贏得多達十四個席位，歐盟內部東歐與西歐的對峙成了以德國為首的歐盟，迫切在難民危機處理上尋求共識、甚至難民重新安置的配額制定時歐盟內部棘手的挑戰。

巴爾幹半島路線 2016 年三月已正式關閉。2015 年計有超過一百萬的難民與移民來到歐洲，是 2014 年的四倍。新的一群吉普賽人此刻正悄悄在歐洲成形，帶刺的鐵絲網更接力在歐洲各地復辟，不僅只在原本暢行無阻的申根邊界，似乎也在那深不可測的人心。機會主義者趁機危言聳聽，輕易被媒體或輿論所煽動的一般老百姓也突然開始恐懼那些他們從未實際接觸過的一群人，甚至包含那些未來也沒有機會親自遇見的那群人。這是我不熟悉的歐洲。國境之間再銳利的鐵絲網、加倍嚴格的機場安檢不過只是一廂情願的權宜之計，唯有透過心存善意的相互理解，恐懼才有可能被釐清，糾纏不清的議題才有機會被辯論，才能試著讓這個世界成為更友善的所在，避免牽連

無辜百姓的苦難。難民潮發生之前的那個歐洲，很可能才是難民們、甚至歐洲當地人所嚮往與期待的歐洲。 即便再頂尖的裁縫，也得一針一針將裂縫縫合，癒合需要時間，然而我們正在寫歷史，我們有機會決定自己如何被後代子孫記得的方式。

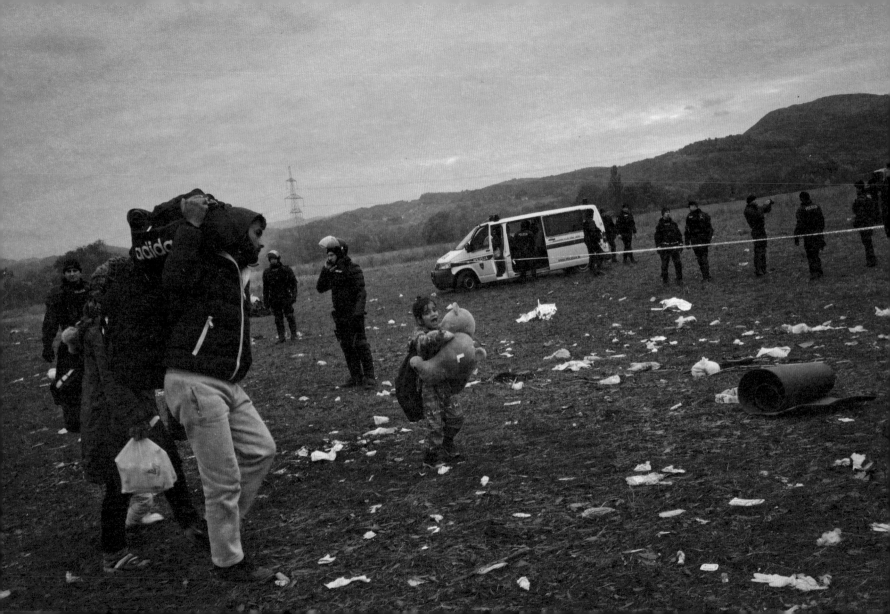

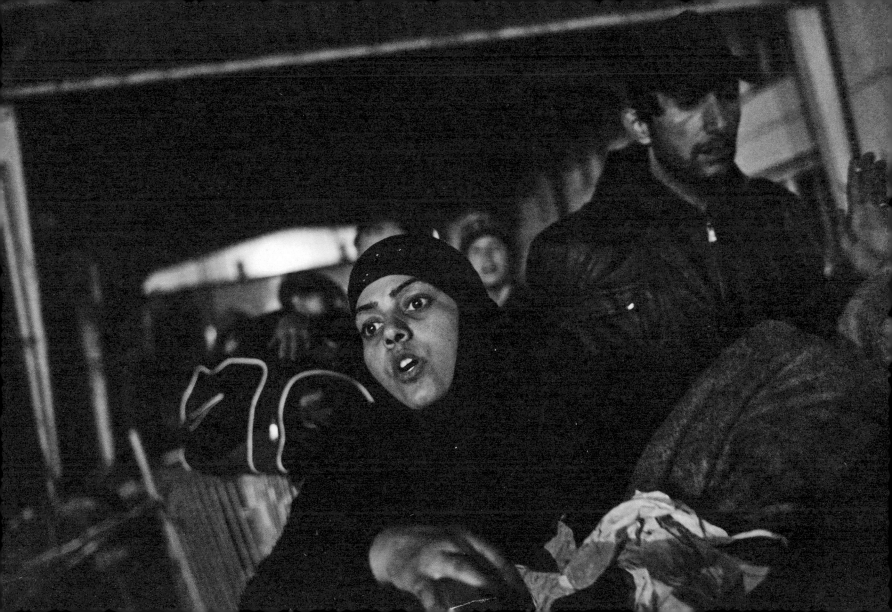

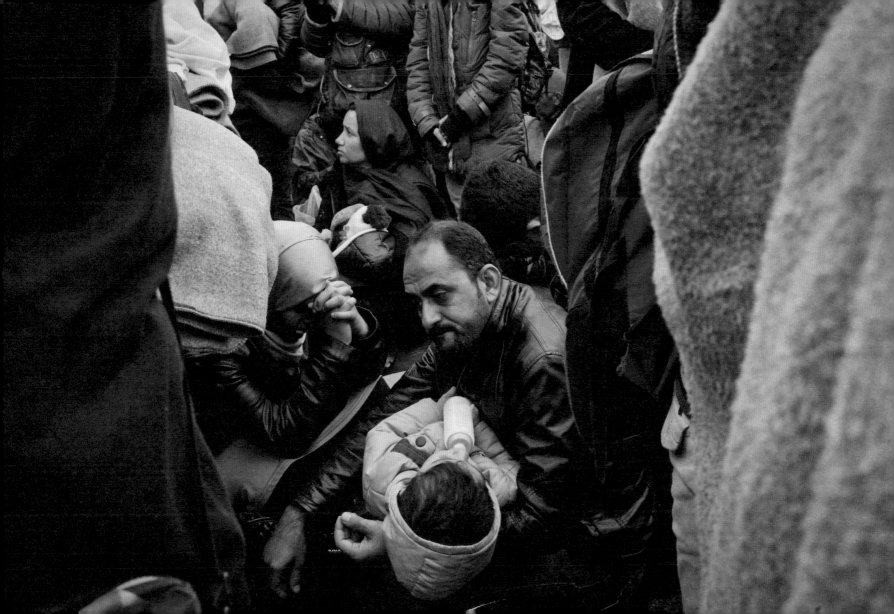

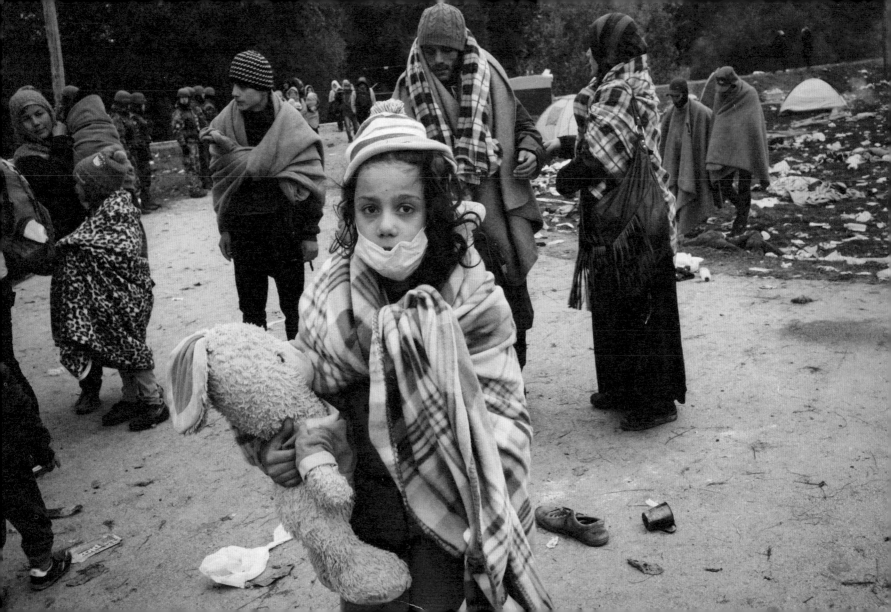

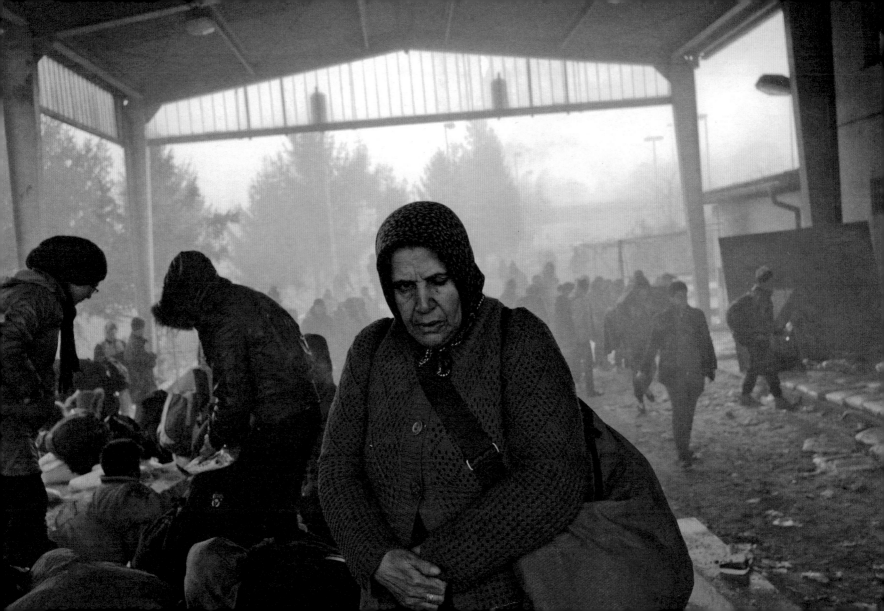

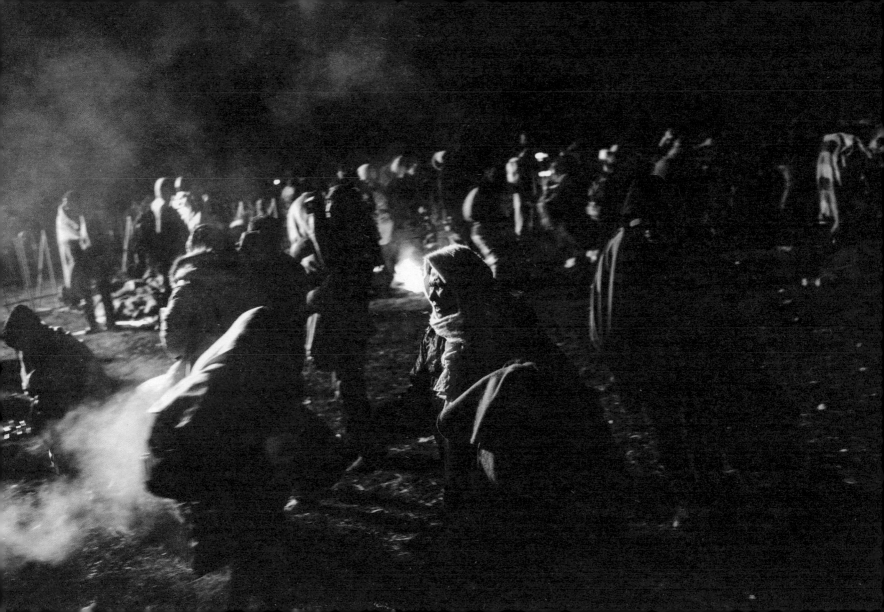

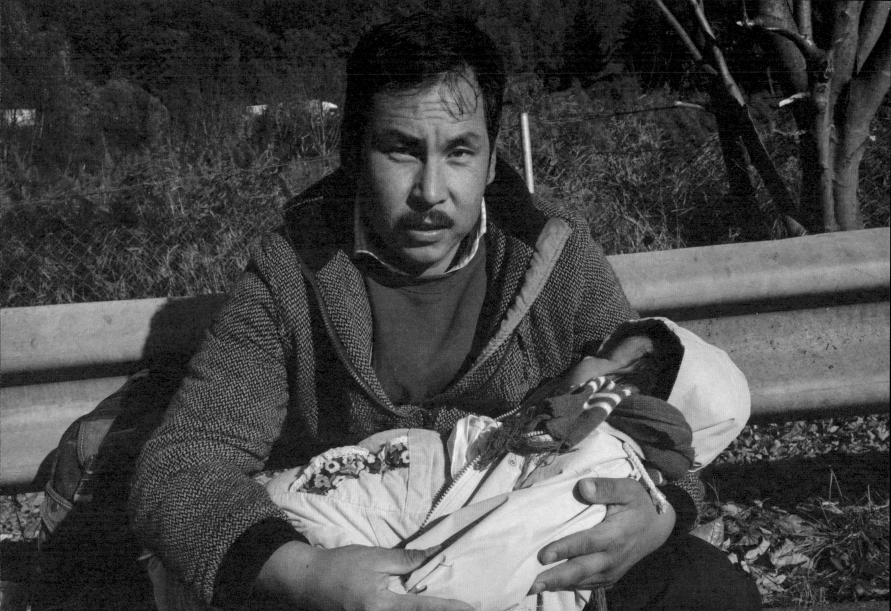

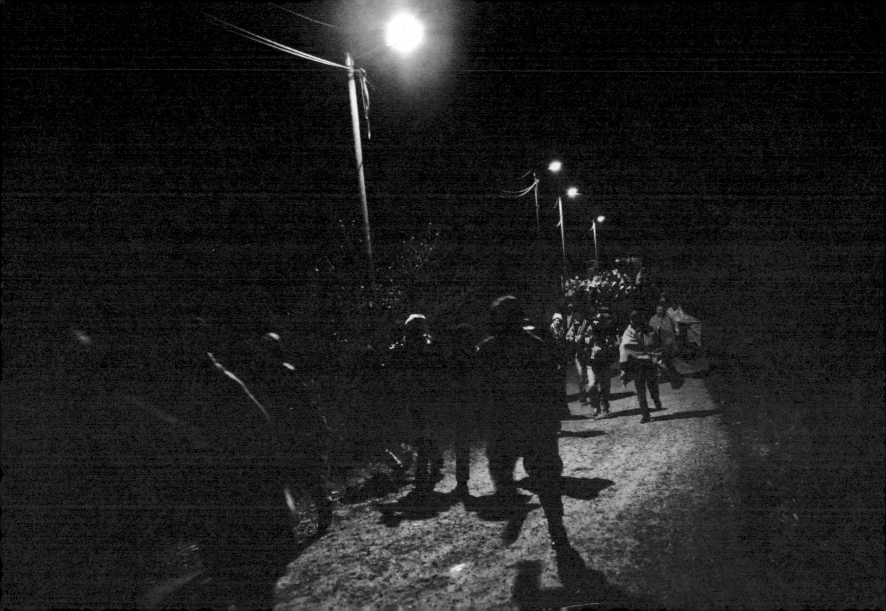

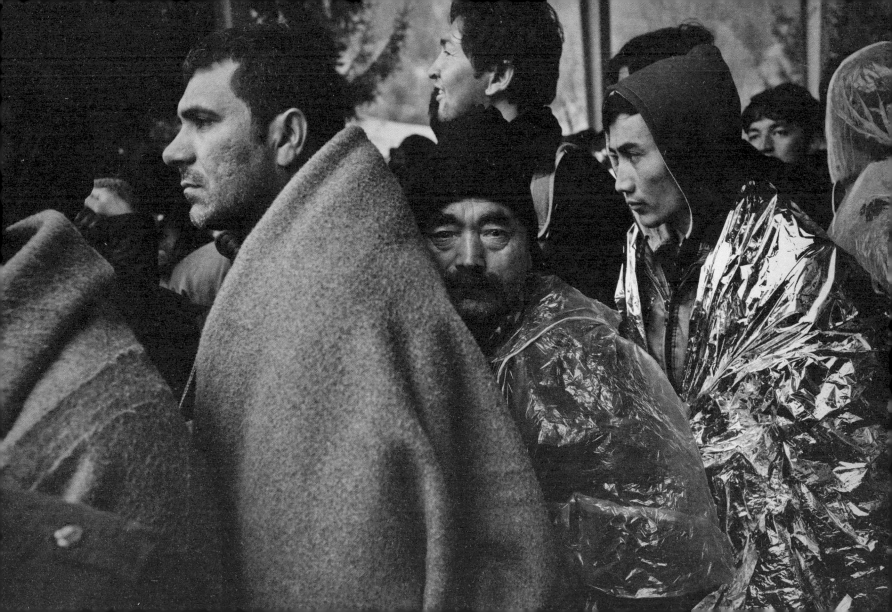

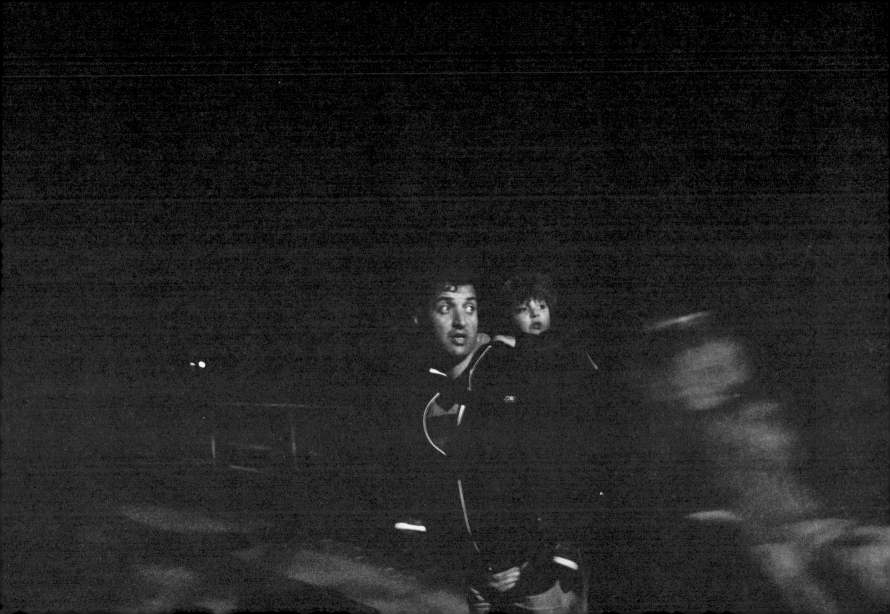

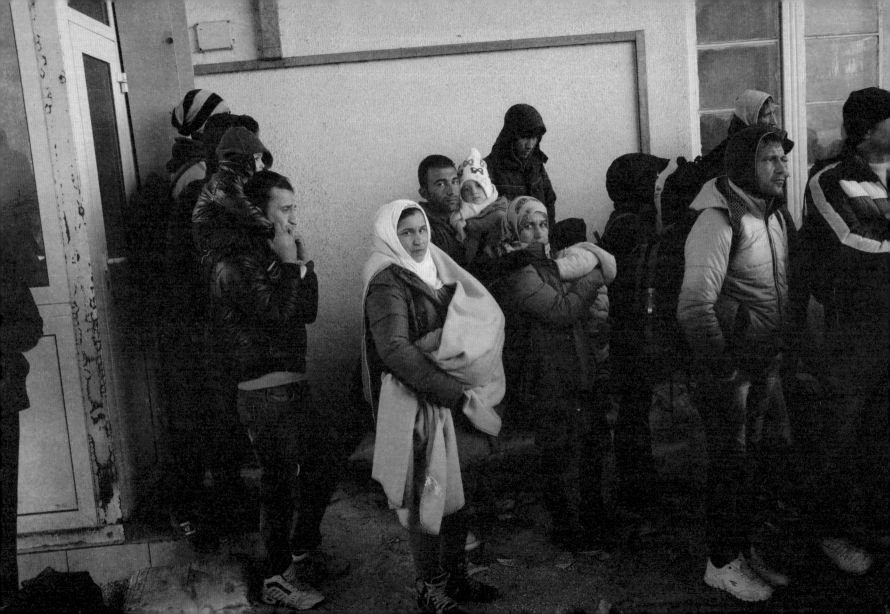

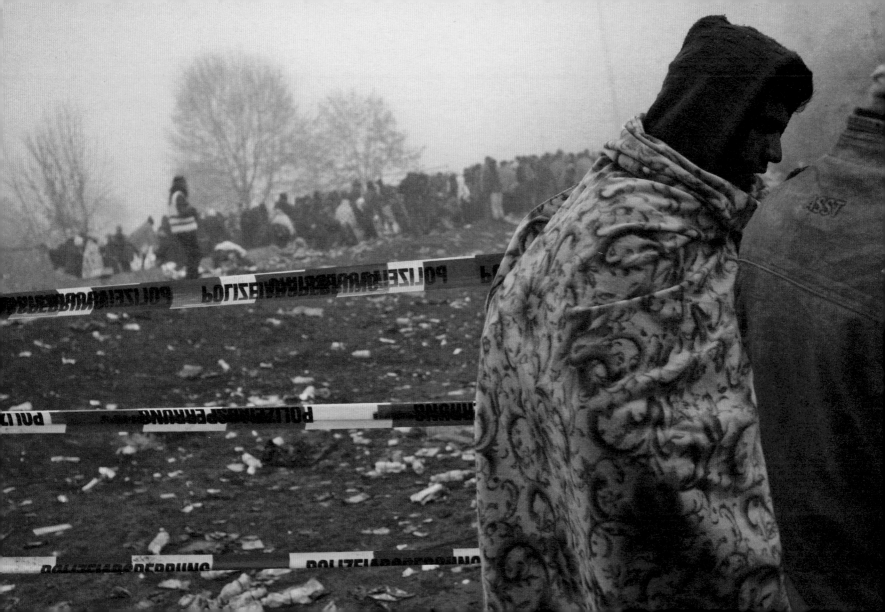

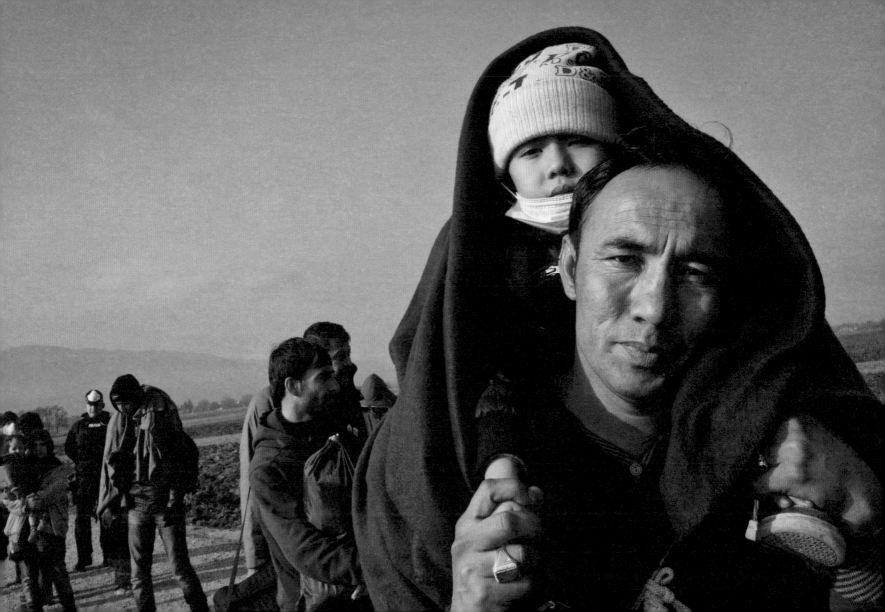

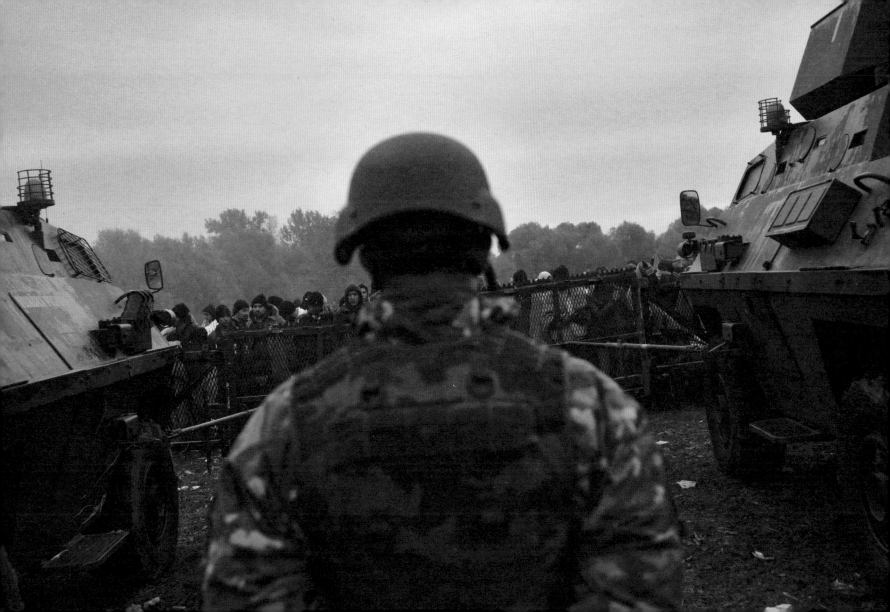

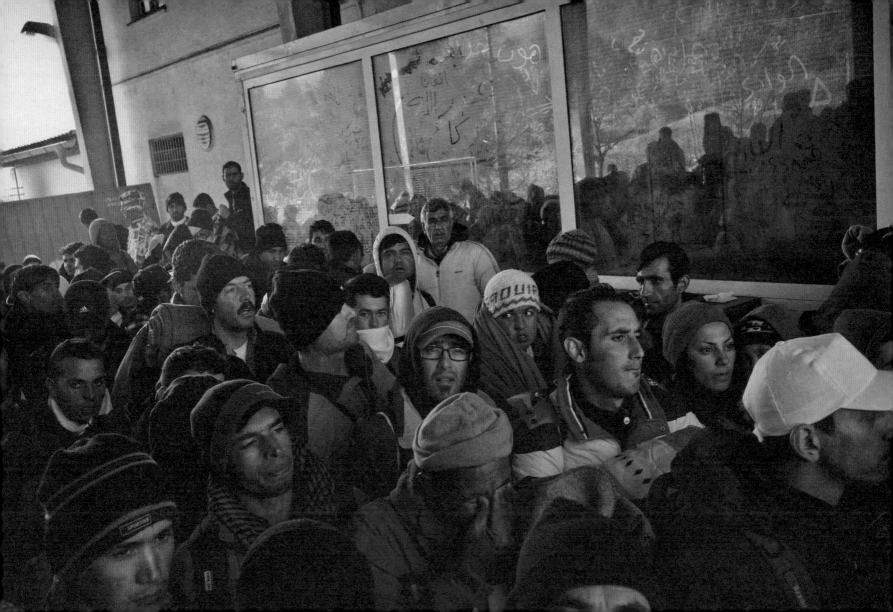

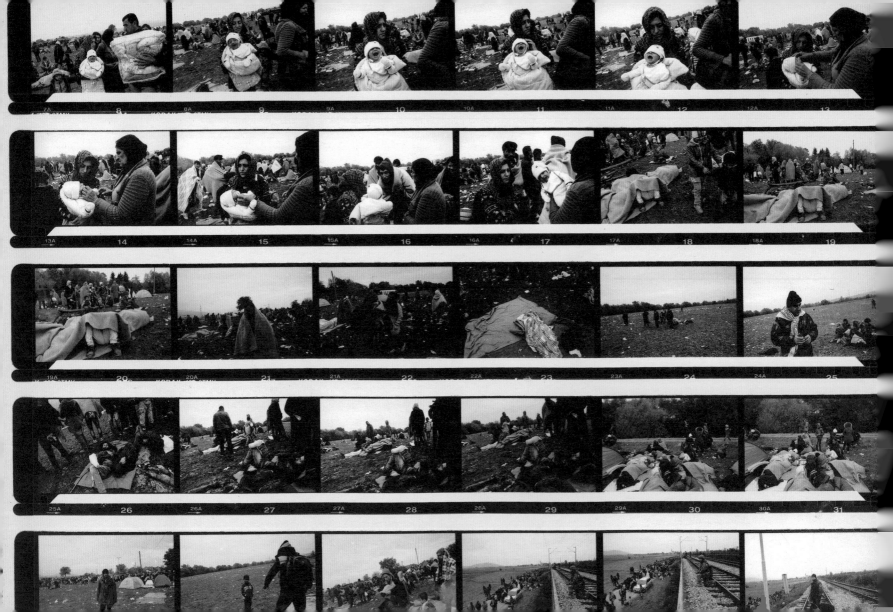

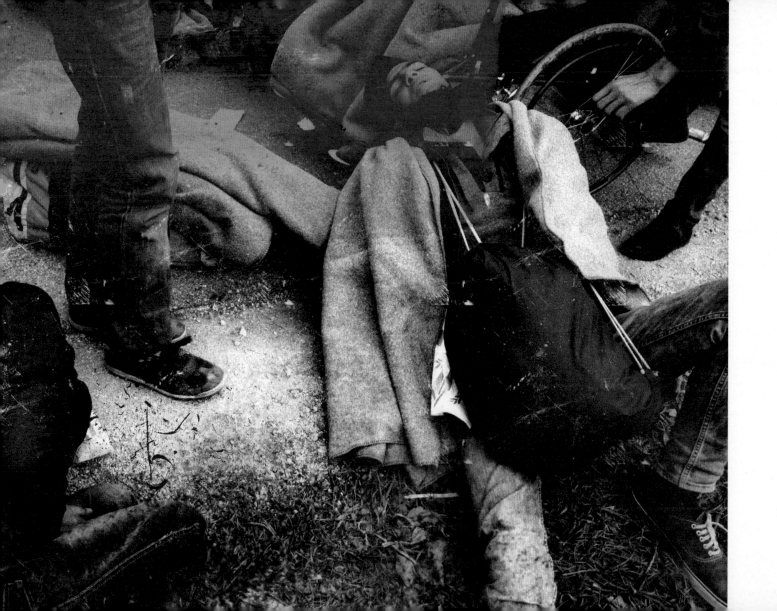

歷史不是透明的，你看的是結果，而非產生事件的腳本。

————納西姆‧尼可拉斯‧塔雷伯（Nassim Nicholas Taleb）

整理文字故事的這段期間經常有種錯覺，彷彿這座歡樂的城市裡，只剩我獨自一人還始終耿耿於懷、無法將這段沉重的經歷拋在腦海後邊並繼續往前。幾位斯洛維尼亞當地優秀的攝影師分別以 2015 年難民潮現場的紀實報導榮獲 2016 年全球重要攝影獎項，包含世界新聞攝影獎（World Press Photo）首獎與美國普立茲（Pulitzer）新聞報導獎。獲獎攝影師專訪的斗大標題甚至還登上斯洛維尼亞版《花花公子》（*Playboy*）的當期封面，不敢想像內文難民的逃難影像與前後頁玩伴女郎挑逗的裸體肖像並陳會是多麼荒唐的反差……數月前，首都盧比安娜一次難民潮攝影展的開幕酒會吸引了大批觀眾來到現場，多幅大型獲獎的攝影作品一字排開展示在市立藝廊，駐足在那幅難民們擠在愛琴海上一艘如同紙糊的橡皮艇裡驚愕失色的影像前我久久不能自己，小艇下方暗黑的海潮裡我瞧見自己正拿著紅酒杯的倒影，身後則是開幕現場來賓們熱烈地喧譁及精緻的茶點排滿在長桌上——然而同一時間距離我們不到兩百公里之外，不願放棄的那群難民們始終還在邊境的拒馬前掙扎。何德何能此刻我竟這般悠閒地一邊嚐著紅酒一面優雅地瀏覽人們在遭逢命運試煉時那般折騰的影像？不久之前我還與人群們一起卡在邊境的現場，幾個月後正當眾人關心的焦點早已轉移到其他更新鮮的議題上，仍被檔在西歐大門外的難民們，若不是被拘留在希臘諸島那幾座過度擁擠的收容中心裡，就是在歐洲各大城攝影展那一旁擺滿紅酒杯的牆面上。

攝影展當下那種孤獨且震撼的錯覺，讓我想起當初在捷克求學時，在布拉格外事警察局等待簽證延簽時那混亂且駭人的景象。2003 年剛加入歐盟申根區的捷克對於外人居留申請的審核格外嚴

格，境內為數眾多同樣也需要長期簽證的俄國人、烏克蘭人與越南人當中，違條犯法的便宜行事的案例確也時有所聞，加上捷克政府當時尚未全然擺脫先前共產制度所遺留下的官僚做法，一年一次的學生簽證延簽是個每次回想都還會不自覺打個冷顫的可怕夢魘，卡夫卡小說《城堡》（*Das Schloss*）裡主角 K 先生眼前處境的插畫肯定就是那幅冷峻的景象，當時我得在那棟全歐洲對我最不友善的建物——這座共產時代所留下、巨型鞋盒形狀一樣的布拉格外事警察局大門口連續等上整整四天，才有可能擠進那個偶爾才會將門打開一點點、只用捷克文標示的簽證官房間。明明每天就只接受五十人次的申請送件，一大清早外事警察局前等候的人潮早已整整繞了該大樓兩圈……連續幾天我清晨五點到現場準備排隊，有一天更提早到四點，然後甚至半夜三點，不過最終皆身心俱疲空手而歸，心想前方那群俄國人送件後終於將輪到我，不料承辦人門口這時卻貼出捷克文的告示上頭寫著「今日停止作業」。永遠記得那個飄著雪的冬夜，橫了心前一晚就跑到大門深鎖的外事警察局前連夜排隊，暗自竊喜這回終於給我佔到一個距離大門不遠的位置，徹夜等待時刺骨的寒意，若要找個洗手間先得走過下一站的公車站牌，這讓我一度興起反正這個國家這麼不歡迎外人、不如離去的念頭，那是旅歐這些年來最沮喪最難熬的一個夜晚，這輩子第一次體驗到那種錯覺——漫漫長夜彷彿是種永恆的概念。終於挨到凌晨天空微亮，整排街燈剛熄滅，這時幾名穿著深色皮夾克、一手叼根菸另一隻手握著一份「序號名單」的俄國男子們突然在人群前邊依序唱起名來同時逕自安排著隊伍的順序，我卻從辛苦守護了一整晚的位置上被無情地給推開，而那幾位方才趕到現場的 Vladimir 或 Natasa（都是些俄文名字）笑咪咪地被安排

在前邊更靠近入口的位置前緣……我當場愣住，正等著辦理「捷克簽證」延簽的我，卻因不在這群「俄國人的名單」上，魁梧的俄國男子粗暴地將我推到一旁人行道上，幾位對街等候早班公車的捷克婦人目睹了整個過程也只是噤聲假裝看往公車駛來的方向，其他乘客們隔著車窗那副「為什麼你要來我們國家？」的疑惑分明地寫在兩側顯得僵硬的臉頰。事後才得知那群俄國人是警方默許的幫派分子，得先向他們繳交「手續費」，由他們來安排當週遞交簽證申請的順序，也難怪前晚我這麼容易就佔到靠近入口的位置，昨晚一同徹夜等待的另外幾名來自美國猶他州的摩門（Mormons）傳教士也並沒有因為宗教人士的身分而受到俄國幫派的禮遇，錯愕之際連忙電話與大使館聯繫，氣急之下我硬著頭皮從另一側工作人員的出口進到警察局試圖將外邊隊伍竟由俄國幫派把持的蠻橫狀況找人陳情，更刻意拉大嗓門揚言我也要通知我的「大使館」並將如此離譜的景象公諸國際（其實我們沒有大使館只有台北辦事處），我的抗議被轉達到不同的單位，接連向四、五個辦公室表達我的不滿，那位看似明理的警官拿了我的申請資料，請我到一旁的會議室等候，約二十分鐘後我拿到了如願延期的簽證。除了外事警察局的折騰之外，2003 年剛搬去捷克時經常至鄰近的波蘭、德國、斯洛伐克等地旅行，來自其他歐洲國家的同學們每次臨時興起呼朋引伴前往周邊國家度個週末的旅行計畫我都無法參與，因為必須提早至少一個月申請簽證始能出發，申請簽證需提供機票或車票的訂位紀錄、住宿預定甚至存款證明與信用卡影本，對方大使館核准的天數與進出日期更完全依照機票或火車票上所註記的去回程資訊，進出次數經常就只給單次，若想要申請多次進出，承辦員還會用狐疑的眼神盯著你，彷彿我要偷他國家某個什麼很寶貝

的東西那樣。搭長途客運經過邊境時，一般歐洲乘客只消出示歐盟身分證，我卻必須繳交我的護照，邊境警察先透過檢查哨裡的電腦資料庫核對我的身分、確認簽證的效期，才會在護照內頁蓋上入出境的戳記。快則十分鐘的手續，若遇到較仔細的員警，要求下車抽查行李則得花上至少半小時的光景，好幾次滿座的遊覽車上所有乘客們陪我一起等到所有檢查完畢才得以繼續通行，當時心裡總是抱歉耽誤大家旅行的時間，因為我的國籍造成同車旅客們的不便，每每想起還是無法理解。對於那厚厚一本護照內頁貼滿了簽證、補充頁、密密麻麻的出入境戳章，那種每次經過邊境、不確定是否會被接納、會被如何刁難的心情，連那本斯洛維尼亞護照裡只貼有印度與以色列兩張簽證的太太都花了好些時間才能理解。相較於身分證如同悠遊卡、護照彷彿萬用鑰匙，愜意地穿梭在歐盟諸國之間、旅行世界各地幾乎免簽證的西方人、日本人甚或韓國人，不可否認，對於行動自由（Freedom of movement）這項基本人權在世界上不同的角落人們有著截然不同的經歷與想像。

這個關於 2015 歐洲難民潮的側寫，相較先前曾發表過的故事，坦白說，是最掙扎的一次寫作經驗。一段連歐洲人自己都不願正視的「往事」——然而湧入歐洲的百萬難民潮不過只是數個月前的重大國際事件。當眼睛開始習慣邊境田野的黑暗，再回到燈火通明的城市確實需要時間調適。尤其適逢暑假的旺季，市中心從早到晚洋溢著歡欣的渡假氣氛，夜晚酒吧與咖啡館的音量總是高調喧譁，西歐如法國與比利時、北非的埃及甚或歐亞交界的土耳其深受連串恐怖攻擊的

波及，2016 年夏天歐洲渡假人潮相繼轉往較安全的巴爾幹半島，盧比安娜更是廣受遊客們歡迎的景點之一。從書桌旁的窗戶向外望去，是盧比安娜城堡位於市區山丘上的制高點，絡繹不絕的遊人爬上斜坡登上城堡頂端的鐘塔，那是鳥瞰這座兩千年前被古羅馬人稱為「Emona」的絕佳景點，城堡最早期的雛型是羅馬帝國（Roman empire）軍隊的防禦要塞，今日的斯洛維尼亞與敘利亞一帶當年分別皆為隸屬於羅馬帝國的行省，那是西元前六十四年的歷史，若早個兩千年來到歐洲，那群目前還被困在歐盟邊境外的敘利亞人很可能就不需要簽證。撰寫這段文字的同時，敘利亞境內無情的戰火依然放肆地吞噬，聯合國駐敘利亞特使 2016 年十月更警告，俄國於敘國境內的轟炸行動若不即刻停止，與阿薩德政權對抗的敘利亞自由軍（Free Syrian Army）位於阿勒坡東部的據點在聖誕節前將全數被夷為平地。 是否還記得 2015 年九月二日，當時三歲的敘利亞庫德族小男孩艾倫（Alan Kurdi）溺斃在土耳其海灘上的身影？照片刊出後當時國際社會一片譁然，各界震怒與輿論一致韃伐戰爭的殘忍，2016 年至今已超過六百名難民孩童們在踏上歐洲的土地前不幸於地中海喪命，然而如今人們對於難民議題的關心卻早已是截然不同的氣氛。究竟因為人們的同情心有保存的效期？亦或傷亡人數得再往上追加始能掙得更多關切？像免洗餐具那樣用過即丟的同理心，未能深究事件深層的樣貌因此縱容政客與媒體們議題操作的詭計得逞，最終只見滿街善良卻無知的百姓以及那些早已麻痺的、等著被回收下次再使用的正義感和同情心，在在都間接默許了無解的戰事並持續讓更多無辜的民眾被迫選擇離鄉背井的逃難之旅；即便幸運進到西歐的那一群，新生活裡更充滿著不確定，天時、地利、人和的祝福沒有一項選擇與難民們站在一

起，數百萬的難民潮，其中不乏醫生、建築師等受過高等教育的知識分子都正面臨著被「吉普賽人化」的尷尬處境，在眾人狹隘且挑剔的視野裡被淡忘、被邊緣化恐怕只是時間早晚的問題。

歐洲當地有許多協助難民的非政府組織，無國界醫生（Médecins Sans Frontières，MSF）在敘利亞境內、黎巴嫩、土耳其以及希臘諸島等最需要支援的前線皆設有醫療救援的據點，並急需各種性質與規模不等的支援，在當前各式苦難如瘟疫一般蔓延，不確定明早醒來解藥是否能被發現、人性本善那淳樸的質地是否只會更為矇蔽的時代，我若還是國內高中、大學的年輕學子，眼見當前世界諸多不公平的局面，我一定想辦法先離開自己的舒適圈（comfort zone），存錢買張機票並事先蒐集資料主動與那些正在前線進行救援的單位聯繫，想辦法找到那些媒體早已離開的故事現場盡一份心力，哪怕是一雙手的微薄之力、一雙眼睛正視苦難的勇氣，必須先親眼目睹我們究竟活在什麼樣的一個時代，將耳朵湊近傾聽那些深埋在廢墟瓦礫下的心願，這才有可能帶來改變。美國作家海明威（Ernest M. Hemingway）曾寫道：「如果你夠幸運曾在年輕時住過巴黎，巴黎將永遠跟隨著你，因為巴黎是一席流動的饗宴。」不確定當前這個籠罩於恐攻陰影下的巴黎與海明威的經歷究竟有多少差距，與難民們一起滯留逃難現場時的每一秒鐘都將跟著自己一輩子，並成為我的一部分，每一次眨眼、每一次腳步自由地移動似乎都成了某種得來不易的體驗。

有點像是在被炸毀的廢墟裡徑自搬運著殘破的石塊與瓦礫那種心情。幾個月來我刻意迴避市區的浮躁與紛擾，每天凌晨五點天還沒亮便起床，趁著整座城市還沉浸在夢鄉之際，在書桌前梳理著置身逃難現場時的種種經歷（那湊巧也是我還在邊界時將自己給偷渡進入群裡的絕佳時間點）；吃力地挪動著一塊比一塊沉重的故事磚頭，有些滲著淚滴、有的還冒著怨忿滾燙的蒸氣，試著將沉甸的記憶從幽微且陰暗的記憶邊境重新搬到明亮的電腦螢幕前逐一審視釐清，此時很可能只有窗外正忙著清運昨晚垃圾的清潔隊能體會類似的心境。企圖替邊界的那些偶遇、那些很快將成為祕密的故事與表情在這本書裡找到一個遠離恐懼的位置，並衷心盼望或許還有人願意傾聽。

文字的整理是一次極度私密的「療程」（therapy），不僅讓當時邊境現場同樣也料理著恐懼、震驚、忿忿不平或歡欣狂喜等複雜情緒的自己，就那樣躺在心理醫師的那張沙發躺椅，一面描述當時的氣味與光影以及周圍逃難的節奏與聲音，一邊沉澱並試著平復自己的思緒；更讓我有機會隔著遙遠的時空與距離，透過自己在逃難隊伍裡的經歷來遙想當年爺爺奶奶抱著三歲的父親，手裡緊握著從香港前往基隆的船票隨著冗長隊伍緩緩前進時可能是多麼猶豫也篤定的喘息，每每想到這裡，再看一眼還在熟睡的妻女以及入秋之後住處大樓開始供應的暖氣，我心存感激。

除了將凌亂的思緒透過「療程」一般的儀式整理成文字外，置身於那些失控的場景見識到歐洲當局如何對待邊境難民之後，其實更渴望重拾對於眼前世界的信心。整理文字與影像之際，偶然發

現單單盯著一顆種子的發芽、眼見翠綠的嫩葉緩慢地伸展成長，頓然間感覺與內心迫切渴望的平靜好接近。乍看之下脆弱更不起眼的低調，下方深埋著的韌性透過耐心積累著足以推倒城牆的力量是種奇蹟。從蒐集吃剩的檸檬子開始，我學會讓這些種子發芽最快的方式——先用指尖輕輕剝下種子外圍稻穀一般的殼衣，外部黏稠、質地堅硬的結構裡扎實地包覆著乳白色的種子，輕柔地將種子取出後裹在以適量水份浸溼的廚房紙巾，接著放進維持溼度的夾鍊袋內再存放在家中陰暗處遠離直射光源的位置，一星期左右種子開始冒出稚嫩的新芽，再將這些發芽的種子移植至花盆裡，這時他們只需適量的水份以及窗邊近陽光的位置。一片片色澤深淺不一、散發清新芳香的綠葉接著開始朝向太陽升起的角度挺起腰桿茁壯腰身，土壤下方還顯得稚嫩的根苗逕自探索著那陰暗處的養分與深沉。芒果和李子對種子的保護更是縝密，得用奶油刀沿著腹縫線將芒果內果核像剖開牡蠣那般切開，內果皮裡邊藏著構造繁複的種子，像極了蜷伏在子宮內第十三週指紋逐漸生成的嬰兒造形；至於李子的果核要等到曬乾後，再用胡桃箝敲開外部堅硬的果核，裡面才是稍後休眠期過後準備發芽的種子。一項寫作之餘令我驚喜的發現，如此單純過往卻未曾留意過的常識——必須先剝去厚實的外殼才能遇見內邊散發著溫潤光澤的種子，來自大自然的暗示讓我深深著迷，更有如醍醐灌頂，每當我替窗台旁這陣子陸續種植的檸檬幼苗澆水時，水份浸入土壤深層時發出那滋滋的響聲，同時也滋潤了自己的心思，水珠一點一滴猶如凸透鏡放大的功能，折射自歐盟邊境邈邈的光影，讓我能更仔細地對於難民潮的故事進行深刻的檢視——鐵絲網後邊那些強忍著飢餓、憤怒與低溫的表情，那一顆顆在巴爾幹半島上被歐洲

當局任意丟棄在邊界鄰居荒野中央的種子，堅硬的果核在每次被接納又再次拋棄的同時，就那樣被沿途所經過的每一個國家給粗魯更無情地給剝削了好幾次；無論從敘利亞或者阿富汗出發，離家越遠，沿途保暖衣物也越添越多層，准許通行的文件更蒐集了好幾份，然而距離夢想的目的地越接近，空蕩的內心深處最終只剩下那顆滿懷希望卻早已赤裸的種子，稍有不甚很可能會在大海中央滅頂然後失溫。

先前在 Rigonce 綠色邊境遇到的那位敘利亞吹笛人，道別前他送我一條他自己做的項鏈，黑繩線上串了一片大馬士革李子（Damson plum）的果核碎片，上面刻著他在家鄉參與的 NGO 組織「敘利亞人追問計畫——我是敘利亞（Syrian Accountability Project——I AM SYRIA）」的縮寫：SAP 以及他家鄉 Rostan 的阿拉伯文。這種歐洲秋季常見十分受到歐洲人歡迎、更經常被製成果醬的大馬士革李據文獻記載最早於西元前幾世紀時由大馬士革周邊的居民們首先開始種植，隨後被羅馬帝國軍隊最遠帶到英國一帶，在今日的歐洲十分普遍。無論是冒險搶進歐洲的難民亦或古羅馬士兵從大馬士革帶回歐洲的李子，誰不希望能在地球的表面覓得一小塊屬於自己的位置？無論是 2011 年爆發的敘利亞內戰或者 2015 年起陸續湧入歐洲的難民潮，我們透過主流媒體與這些重大國際事件建立關係的諸多影像絕大多數是透過西方攝影師的觀點以及從倫敦、紐約編輯室裡所演繹的世界。此書所收錄的影像則是一個來自台灣生活在歐洲十四年的移民在邊界獨立訪查時諸多令自己納悶的提問，文字則是我的證詞，我假設陽光、空氣與水的存在遠遠早於任何膚色、

宗教信仰或者意識形態之間的爭執，沒有任何一群人能被賦予任何形式的特權只為剝奪另一群人靠近這些基本需求（basic needs）的本能。

初稿完成的今日恰巧是妻子的預產期，小女兒隨時將要出生。這回第二胎的出生妻子請了助產士協助在家裡生產（home birth），我舉雙手贊成，難民潮高峰期間讀了不少圖文並茂的故事關於逃難途中新生兒們在船艙或漏水的帳篷裡就那樣出生，零度低溫的邊境現場，嬰兒與母親們徘徊在國境之間三不管地帶的畫面還深深烙印在腦海裡，讓我有股莫名的衝動，想要捍衛「家」──這個被早已習慣安穩生活、被寵壞的人們經常視為理所當然的概念。若能在自家床上經歷整個生產過程，讓初來乍到的新生命首次睜開眼睛那第一秒鐘所看到的第一個畫面便是家的光影，如此再自然不過的緊密連結不只是種福氣，關於家的遙遠記憶在未來的生命故事裡更將永遠保有某種獨特的聯繫與神聖性，相信那將伴隨她一輩子。小女兒單名一個「遙」字，看著那些氣力放盡正睡得香甜的嬰兒們，所有生命故事的開場我們不都是從很遠很遠的「某處」，不知在宇宙這片浩瀚無邊際的汪洋裡究竟航行了多久才停靠在眼前這個位置？衷心盼望在這個充滿矛盾與考驗的世界，她能逍遙自適，隔著遙遠的距離卻不會忘記當初脫離母親子宮時掙扎的樣子以及那般純真不帶任何偏見看待眼前世界的方式。

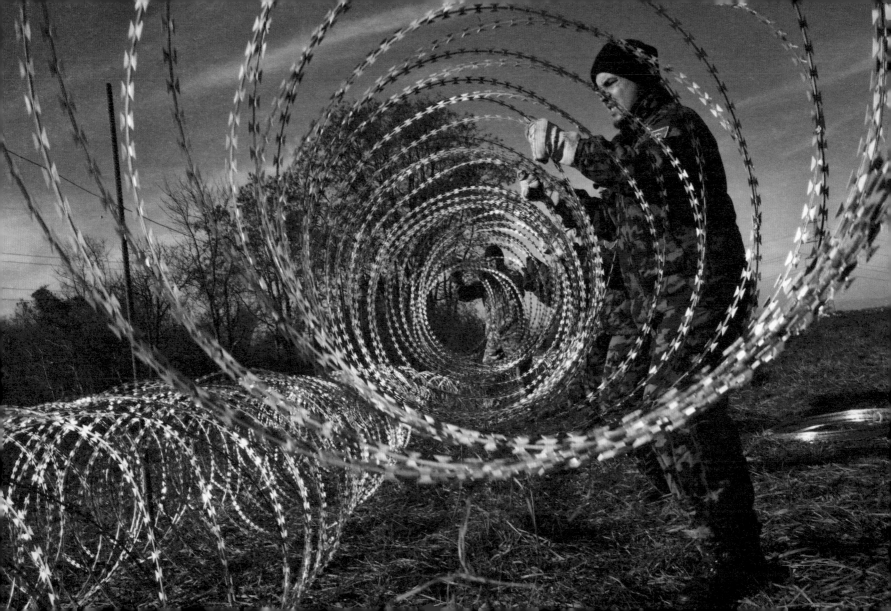

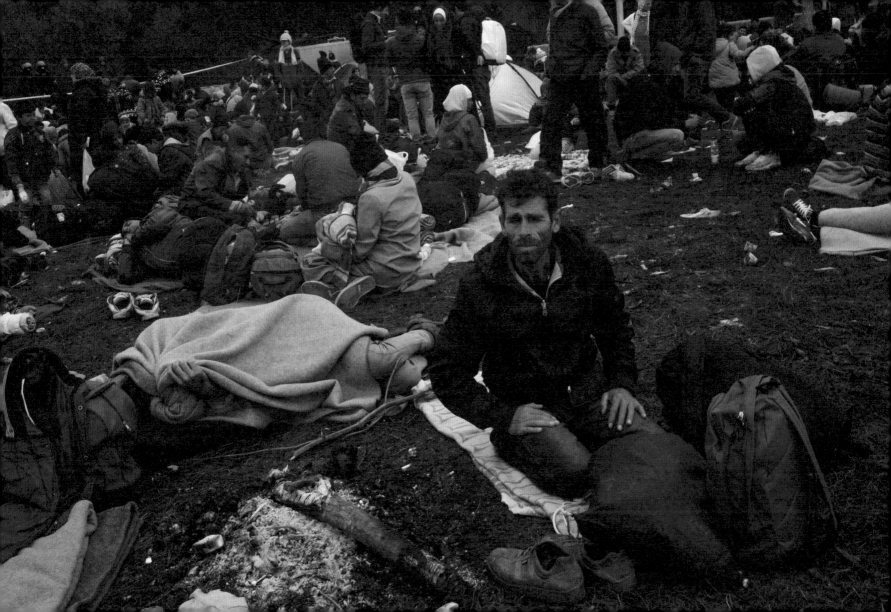

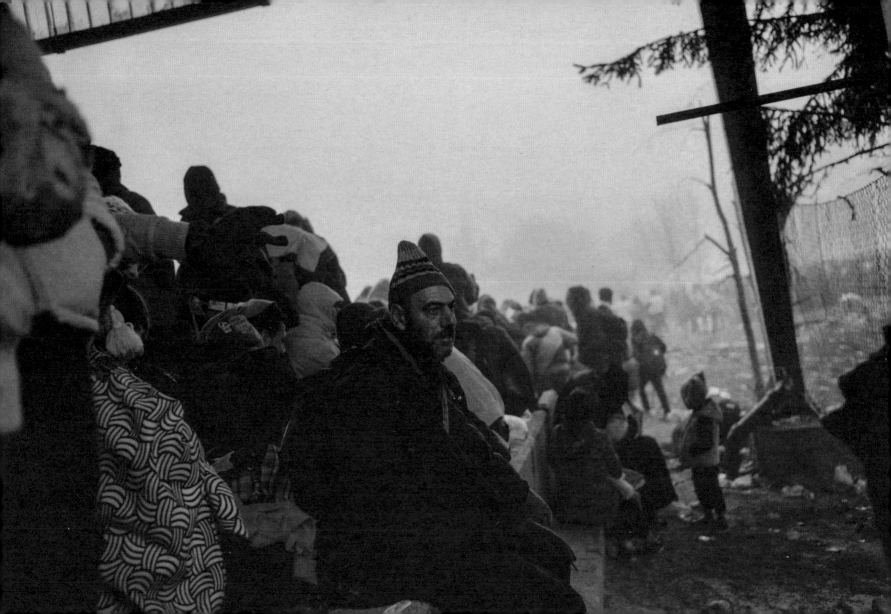

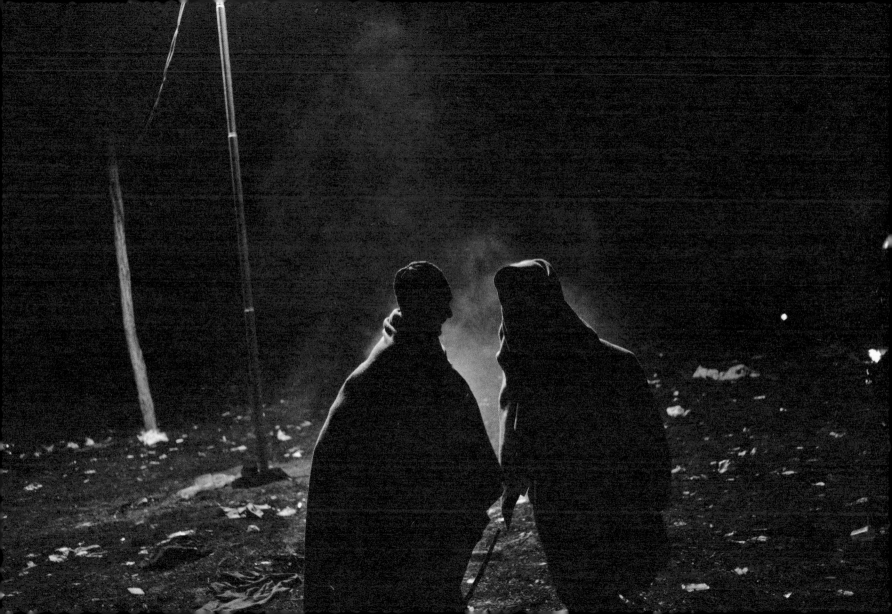

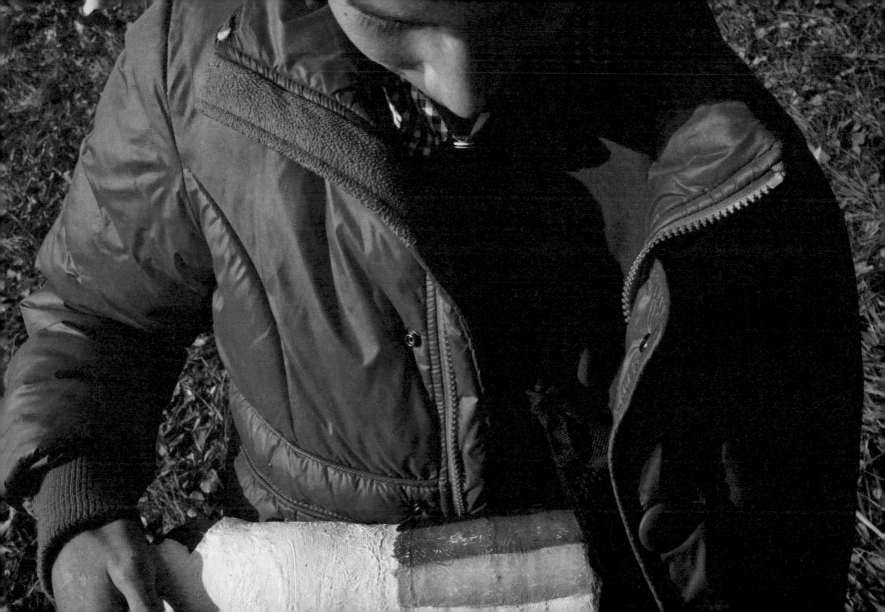

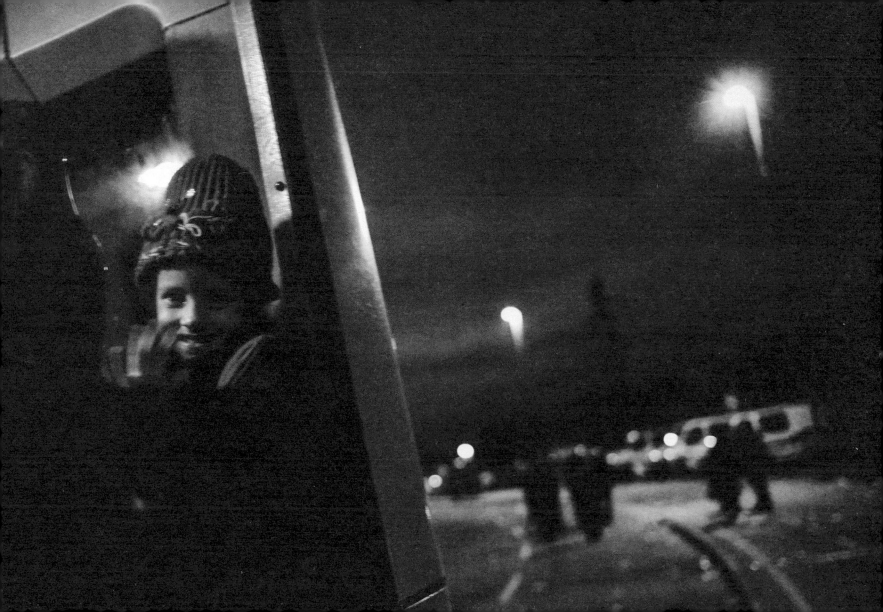

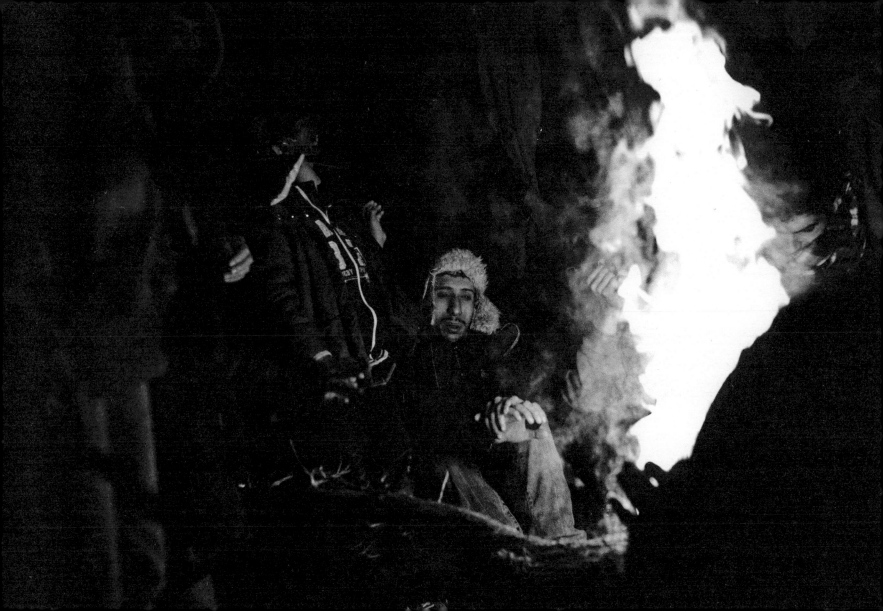

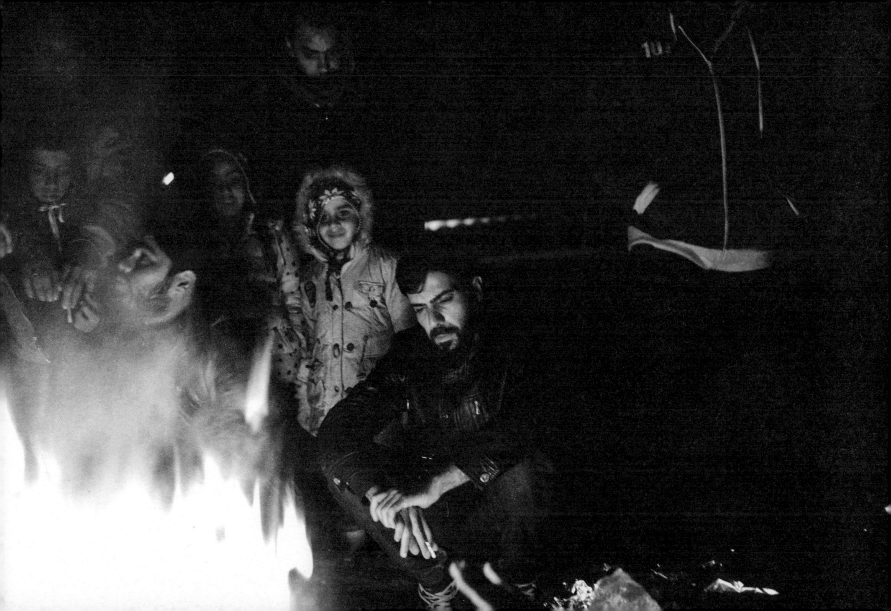

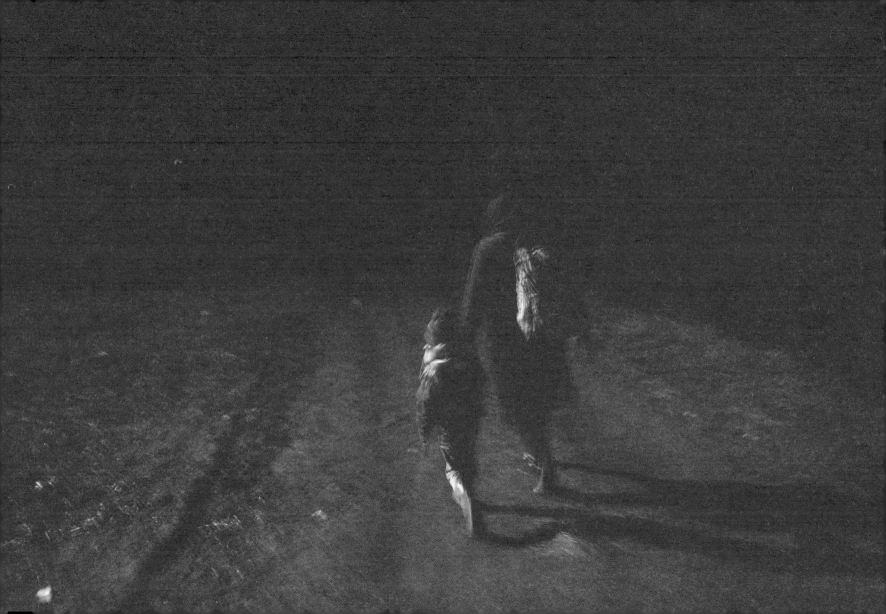

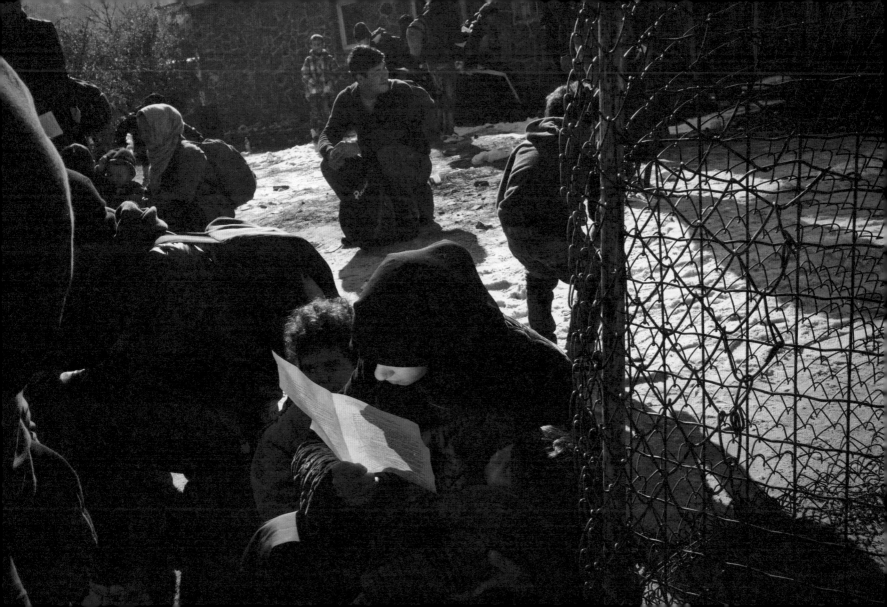

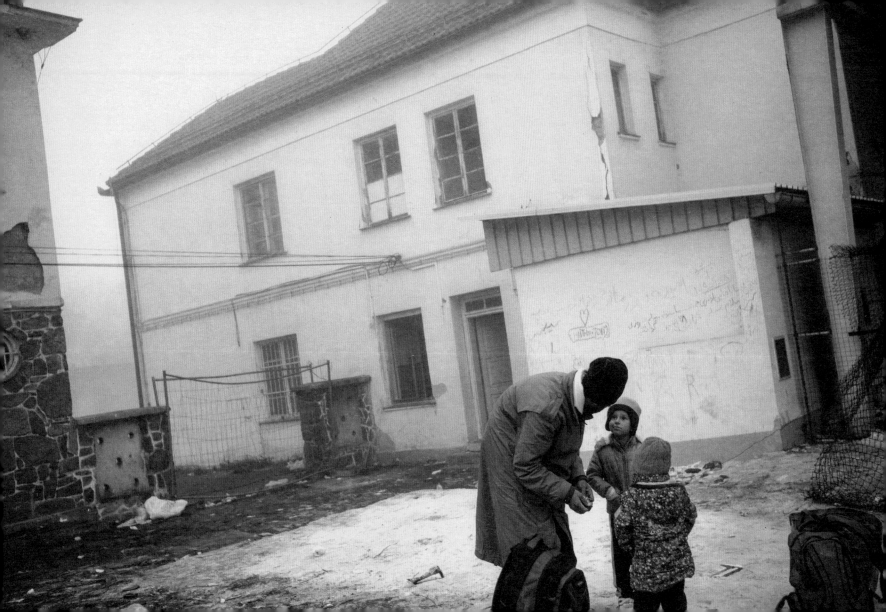

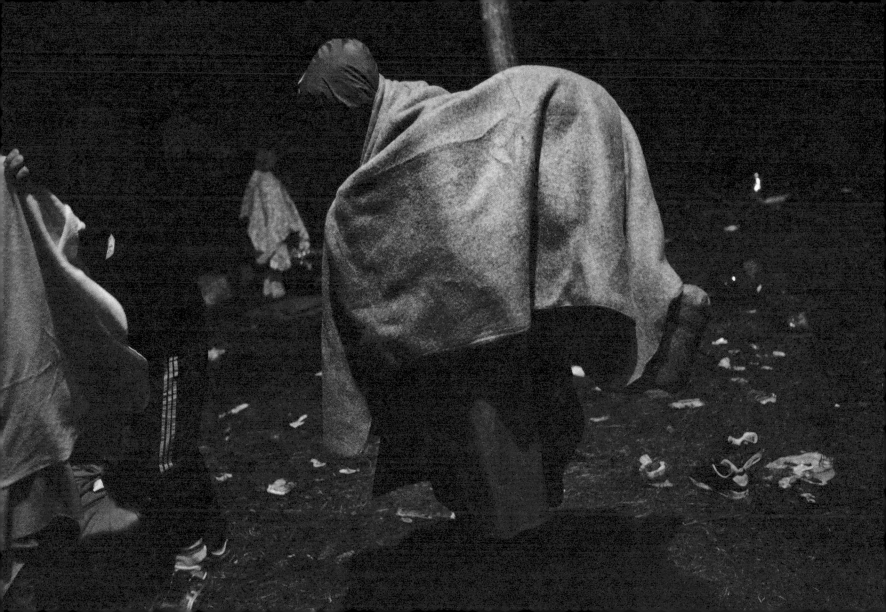

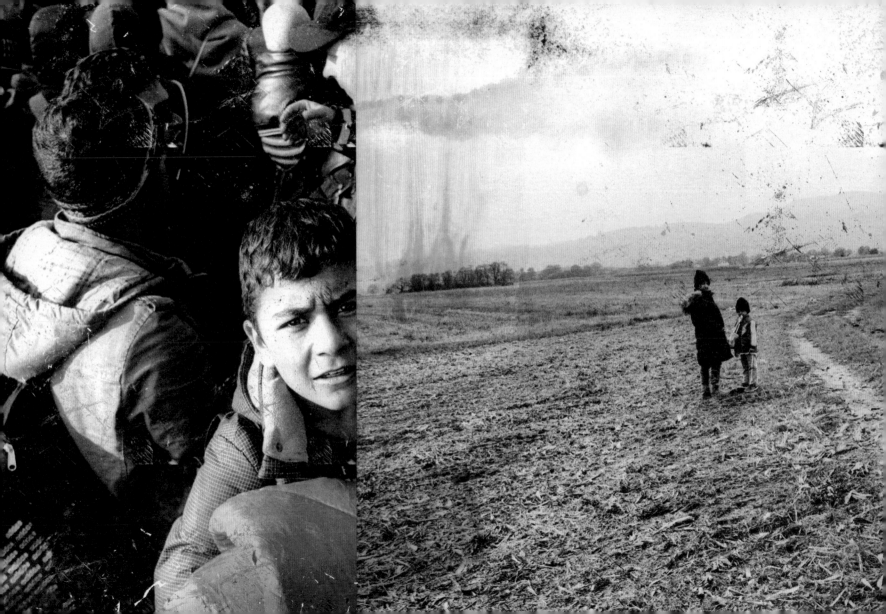

向瘋狂提出質疑的勇氣

未完 待續

既然得親眼見到某人死亡，這個死去的人才有重量，

那麼這些散布在歷史當中的一億具屍體，

不過就是想像中的一縷煙罷了。

————卡繆（Albert Camus）《鼠疫（*La Peste*）》

身為作者有責任向讀者們坦誠，我必須承認這是個結局不知究竟該如何下筆的故事。

近二十四小時的長途飛行加轉機，與大女兒剛回到斯洛維尼亞，尚未擺脫時差，一覺醒來清晨五點，台北中午十二點，眼前仍是暗黑一片的房間，太太與兩個女兒來自夢鄉不疾不徐的呼吸聲，在黑夜與白天的交界，就那樣聽著，如此遙遠但其實近在眼前的旋律是銀河系深處最美妙的音樂，對於肉眼無法辨識，一次吸氣吐氣之際生活當下那格外強烈的存在感，即便放眼望去是全然的黑暗，我衷心感謝眼前世界對自己的厚愛。

2017 年二月先帶大女兒短暫回台過年與台北家人團聚，六歲不到的小女孩生平第一次距離媽媽那樣遙遠，小小年紀對時間的感知尚未明確，兩個星期對她而言可能是兒童樂園裡旋轉咖啡杯上的兩次眨眼、更彷彿永恆那般遙遠……出發前太太特別替她準備了摺疊式的日曆，上頭依序註記著那兩週每一天我們停留在台北的日期，女兒自己在日曆上出發的第一天畫上飛機，以大象與摩天輪圖案在另幾個日期上註記了哪幾天想要請爺爺奶奶帶她去動物園、兒童樂園玩；太太期盼她能透過完成那些計畫來試著理解時間，「等那些地方都去過了，很快妳就要再坐飛機回斯洛維尼亞了。」太太將正拉著行李箱與她身高一般高的女兒給抱在懷裡於她耳邊那樣輕聲說道。然而無論白天多開心，這兩週拜訪台北期間，幾乎每晚入睡前她總會鑽進我懷裡以那低迴伴著感傷幾乎像是跟自己說悄悄話的嗓音告訴我：「我想媽媽……」打從心底佩服這個蜷在自己懷裡、眼角正淌出幾顆淚滴的小女孩，甚至許多成人都不敢嘗試的勇敢，趕緊回答她：「我知道、我知道

……」、「爸爸住在歐洲十四年，也常想念妳的奶奶——我的媽媽……」於是，在台北的那幾個晚上，我倆經常就在試著理解與摯愛親人相隔兩地與再次團聚時那雀躍的心情究竟是何等奧妙的情緒下相擁入睡。每每閉上眼睛，就在現實與夢境顯得朦朧的三不管地帶，直升機的強力探照燈立即吸引了我的注意，這時再度清楚地看見那群正被困在兩國邊境之間、鐵網與拒馬後邊一雙雙盼望繼續往西歐前進的孩子們睜得斗大的眼睛，那些標記著稚氣與睡意之餘正發出一道道強勁的光束，光束的亮度強掩過邊境現場所有的臨時照明，正將小小年紀對於眼前世界的不解連同最純真的盼望正透過那沒有偏見的視線射向四面八方的地平線……女兒在懷裡哽咽，想媽媽的心情，我懂，十多年前隻身來到歐洲在全然陌生的環境裡面對不確定的未來，內心那般忐忑我也理解，唯獨自己家轉眼成了廢墟、飽受戰火的威脅，死神與坦克齊聚等候在自家巷口的恐懼，自己膚淺的體會不過只有來自電視新聞或戰爭電影裡駭人的影音與畫面……

《月球背面的逃難場景》這個難民故事系列的第一張照片拍攝於 2015 年九月二十日斯洛維尼亞與克羅埃西亞高速公路邊境檢查站旁的臨時難民中心，相隔五百多天，正努力試著替這個自己一輩子都不會忘記的故事暫時劃下一個待續的逗點時，每當寫下一個字，都努力試著回想當時在逃難現場所遇見並談話的每一張臉、他或她的苦難或心願，想著想著讓自己內心不自覺地揪了那麼一下的事實是——當時現場目睹的人數遠遠超過這本書裡所有的文字。若將上百萬名逃難者的際遇全數集結成書，一頁接著一頁，這個現代歐洲版的一千零一夜裡所有那些不足為外人道的逃難故事想必能輕易地從歐盟於比利時布魯塞爾的總部一路排到伊拉克北部此刻戰火正猛烈的摩蘇爾

（Mosul）──伊斯蘭國（ISIS）與西方聯軍激烈交鋒的戰線，甚或更遠一路排到我鏡頭前那位阿富汗戰爭期間曾擔任美軍翻譯的阿富汗爸爸靠近塔吉克斯坦共和國（Tajikistan）家鄉山谷裡的深淵。

但這又有什麼意義。

本書定稿的同時，迄今仍困在匈牙利和塞爾維亞邊界與希臘小島、土耳其各地數以百萬計難民們的處境早就再也無法引起主流媒體持續關注的興趣。西方與俄國的勢力持續介入並聯合庫德族民兵與伊斯蘭國在伊拉克等地的激戰持續，另一批被迫逃離家園的難民隊伍正在沙漠焦躁的風暴裡列隊成形，夾在兩造敵對陣營火線之間的人群拎著倉促打包的行李同時狼狽地朝著家的方向、那砲火追擊的一方揮舞著白旗，絕不是對殘酷的命運投降，不過只是想盡辦法延續下一秒鐘的呼吸。近距離目睹難民們倉惶逃難的震撼，無論自己是否同意，記憶猶新的畫面與現場撲鼻而來各式的氣味──煙薰、焦慮伴隨著恐懼都早已成為自己內在最深層的一部分。搭機返台途中，飛經伊朗與伊拉克一帶上空時指著窗外幾千英尺下方那塊棕褐色顯得乾裂的土地跟女兒說：「妳看！這裡就是我在邊境遇到的那些朋友們來到歐洲前自己家鄉的土地……」笑容可掬的空服員此時很客氣地將來不及展開的談話就此打斷，比了比手裡那台拍立得相機想替父女倆長途的飛行拍張照片留下回憶，不過窗外的光線強烈，避免反差過大，她主張將窗戶暫時給闔上，往鏡頭深處看去，試著看清這個反差總是過於強烈的現實世界，想像就那樣被關上的小窗戶外邊此刻數公里下方的

地面究竟是怎樣的世界……清脆的喀擦聲響，閃光燈遠比想像中刺眼，親切的泰籍空服員幾分鐘後送上那幅設計精美的卡紙相框，一旁印著「Make moments to remember」。聊到我們將從杜拜轉機繼續飛往台北，她更親切地提到「那段航班餐點之間有供應泡麵」……那張拍立得照片始終是整理這個難民故事時自己最不能釋懷的畫面，現實世界裡那些經常顯得弔詭、過於戲劇性的傾斜，那一刻我本人甚至大辣辣地出現在裡邊。這張曝光顯得正常的影像裡，自己在伊拉克、伊朗交界領空上那僵硬的笑容與被空姐要求關上的窗戶後邊，反差是那樣驚人且劇烈。回到台北更常見到市區街頭幾間熱門餐廳、牛肉麵攤前大排長龍的隊伍裡人群耐心地等候裡邊客人結賬付錢，為了不影響鄰居店家們的生意，餐廳還請來工讀生維持秩序要求冗長的隊伍別擋在鄰近商家的入口前……自己對於眼前世界的理解其實在那一天經過六個多小時卡在難民隊伍中間，等待前方奧地利邊防管制的鐵門再度開啟時被迫經歷了某種極度暴戾的斷裂——這從來就不曾是個公平的世界，未來也不會是，透過觀察不同環境裡的人們在面對各種不公義、甚至不人道的挑戰時所做出的回應，你於是理解，要求這個世界成為一個更公平的所在很可能只凸顯了命題本身的一廂情願，且注定讓人挫折的出發點。

難民故事的現場觀察讓我想起多年前在布拉格一所全中歐規模最大的精神病院 Bohnice 定期造訪二號病房女性憂鬱症患者們的經驗。總是半開玩笑地告訴我的捷克朋友們：「在精神病院裡密集的拜訪與拍攝，正是我愛上你們國家的時間點！」——與憂鬱症病患們近距離地相處三年，你發現真正的問題癥結並不在大門總是深鎖的精神病院裡邊，與逃難現場的人群閒聊，你心疼

眼前人們正咬著牙企圖熬過的苦難只是結果——問題的癥結似乎始終逍遙地藏匿在高牆與鐵網的另一邊、那個眾人們自認再熟悉不過的現實世界。

然而那個現實世界是如此瘋狂，唯有比它更瘋狂你才有可能找到比較合理的見解。

這本書的完成更像是某種儀式，一次私密的療程。收錄了 2015 年年底，那個每天固定通勤至逃難現場觀看他人苦難的通勤者，站在逃難場景中央目睹世上某種珍貴的什麼正逐漸崩解時內心的不捨與感慨。一邊哄著四個月大的小女兒入睡，一邊思索著究竟該如何將這些讓自己喘不過氣來的祕密、心底擱置已久的巨石推往一個暫時可以擱放的位置，就在那些願意傾聽且眼尖的讀者面前。

月球背面的逃難場景持續擴大，遠比南極上破了洞的空臭氧層或格陵蘭冰山的融化還低調且更危險，難民營與精神病院的鐵網與高牆此刻正不斷加高、綿延，趁勢在莫名恐懼的掩護下肆無忌憚地往現實世界你我的生活裡教人們畫地自限；自私的人類對大自然所造成的創傷或許能依靠強制的規範來補救或紓解，但人心隔著肚皮的那道無形防線，需要更多人在固若金湯的牆面上鑿洞，好奇的視線始有機會朝另一邊窺探。看到人與人之間的差異其實很簡單，然而想要發現種族、膚色、宗教信仰或黨派及意識形態之外共通的人性的精采，則需要獨立思考與不以偏見為出發點的觀看。

攝影讓我有機會對於眼前這個過於瘋狂的世界經常地提出質問。而攝影與寫作本質上最大的差異在於兩者對於透過眼睛或者耳朵蒐集故事的依賴——倘若只是個文字工作者，我大可將耳朵聽到的、甚至正發生在視線後方甚或之外的故事，凡是能被聽見的資訊都能想辦法轉化為敘事的一部分，然而攝影與眼前現實緊密連結那宿命式的嚴苛限制讓攝影者沒有其他選擇，你必須要走進故事裡。這回難民故事的記錄讓我再次深刻體會到，當遊走在難民營拒馬兩邊的世界，眼見他人苦難時我必須直視不能迴避，尤其身處在這個資訊傳遞過度發達的時代，每天接觸到的資訊是史無前例地富裕，但我們對於人性的理解甚或試圖靠近的好奇心其實遠不及石器時代的原始人。捷運車廂裡幾乎所有的乘客們都埋頭自顧自地滑著手機？乘客們的身體確實是出現在那節車廂裡，視線與心思則沉迷於虛擬空間的遊戲或電視劇高潮迭起的劇情，呈現出城市裡居民們與當下眼前現實全然斷裂的奇特風景，怎能奢求一群早已習慣不與當下建立某種更真實也更深刻的關係的人們去關心遠方成千上百萬無名氏的顛沛與流離？自己更好奇，在所謂的自拍、selfie 等辭彙被發明以前的世界，人們對於他人的故事是否有比今日更認真地觀看？

這是一個沒有結局的故事。書裡收錄的所有影像是那一張張收信人早已失去住家地址的明信片，寄自那人心與人心之間的三不管地帶。

張 雍 03.03.2017　　盧比安娜　斯洛維尼亞

16.10.2013

✳ BORDER CROSSING

Macelj

Lendava (ROAD & RAIL)

① Brežica. ──→ Dobova

(Rigonce) ──→ (Harmica) (HR) ⟷ →

↓ closed.

WATER.

BREAD.

COOKIES.

Bregana (HR)

↕

"obrezje"

15 +16

20.11.2013

27

Podčetrtek / Miljana

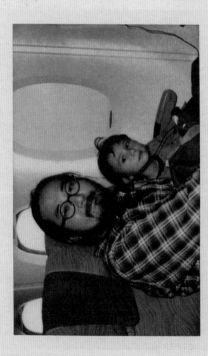

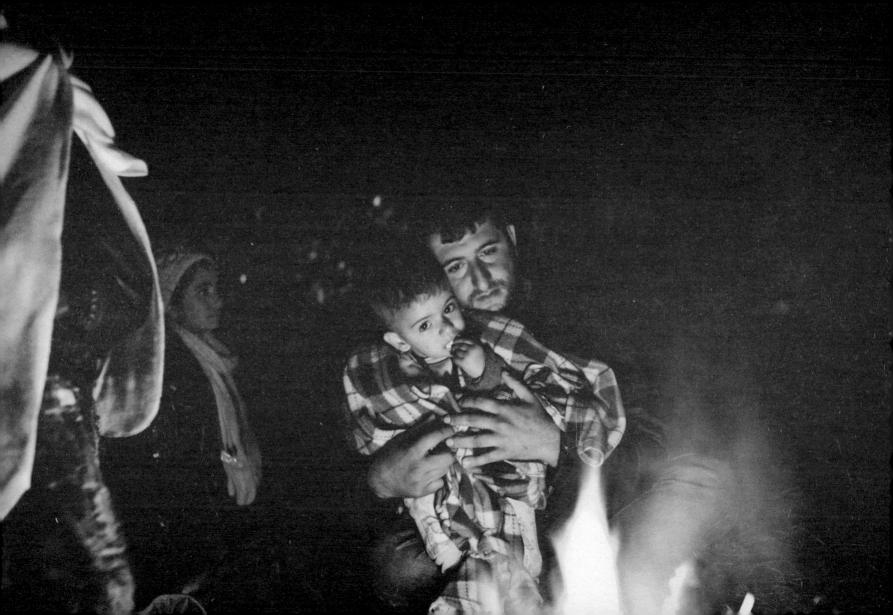

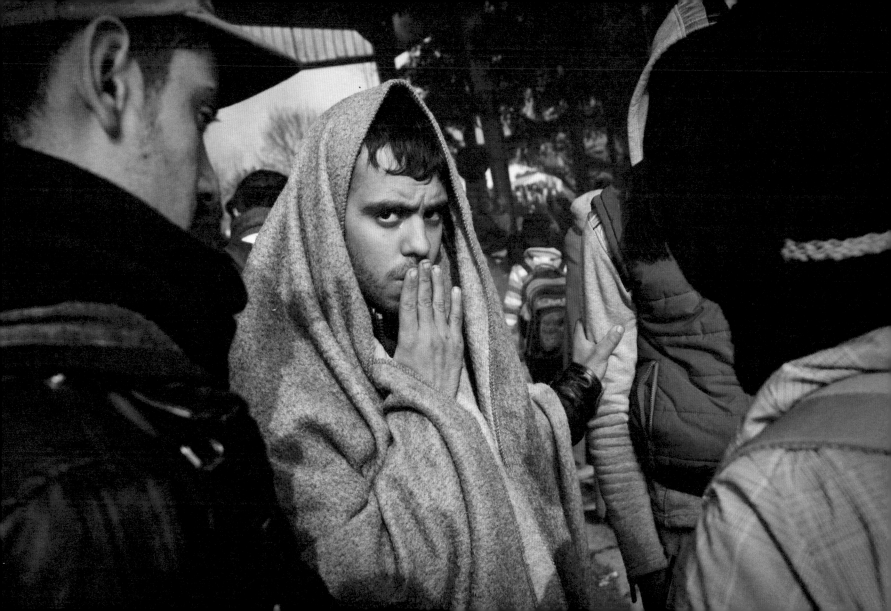

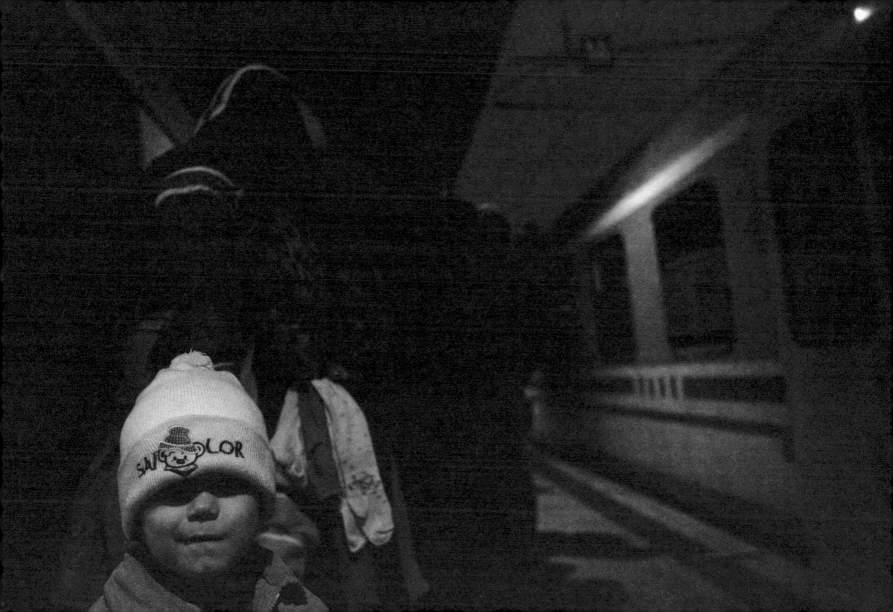

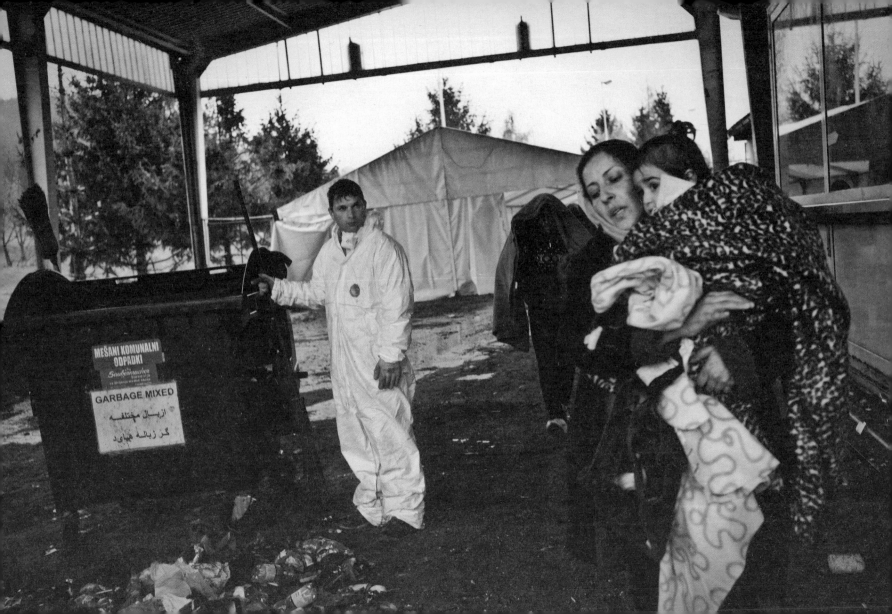

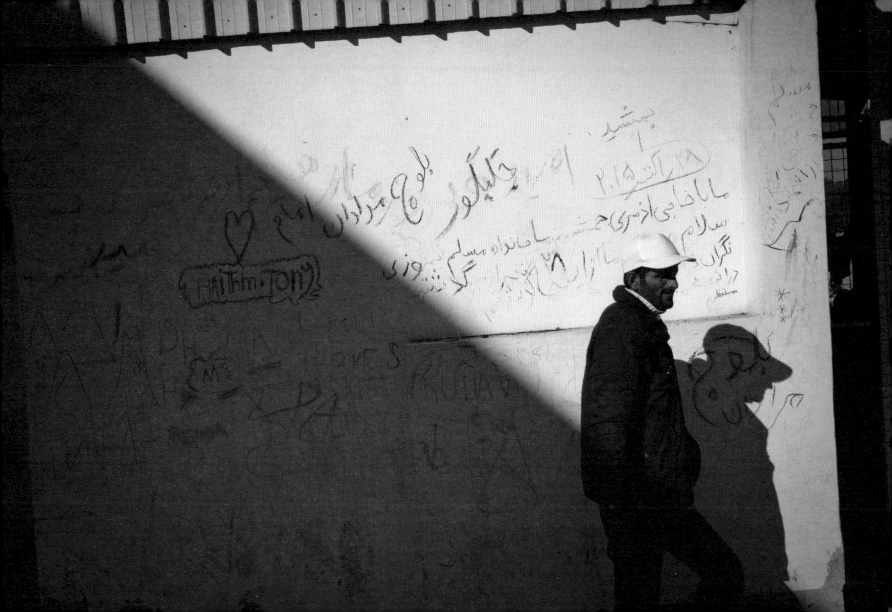

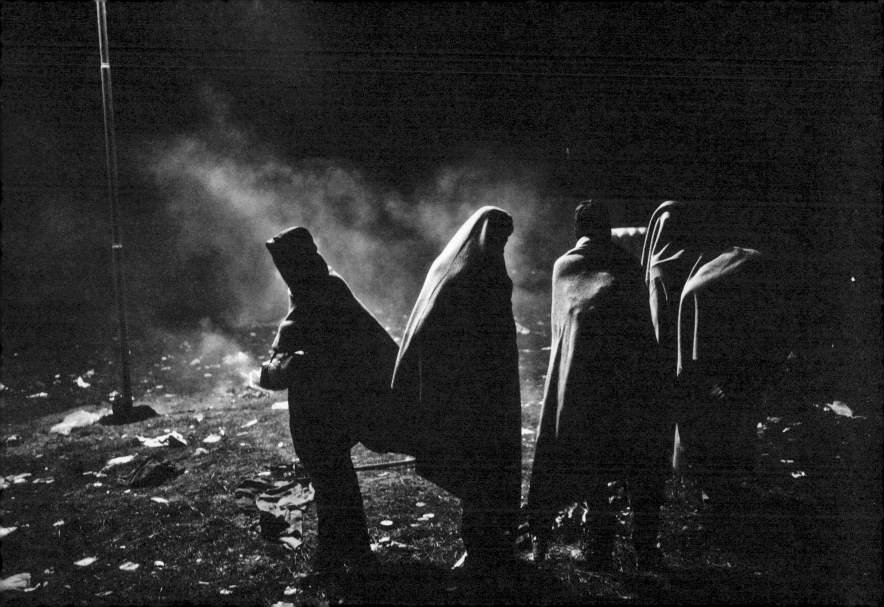

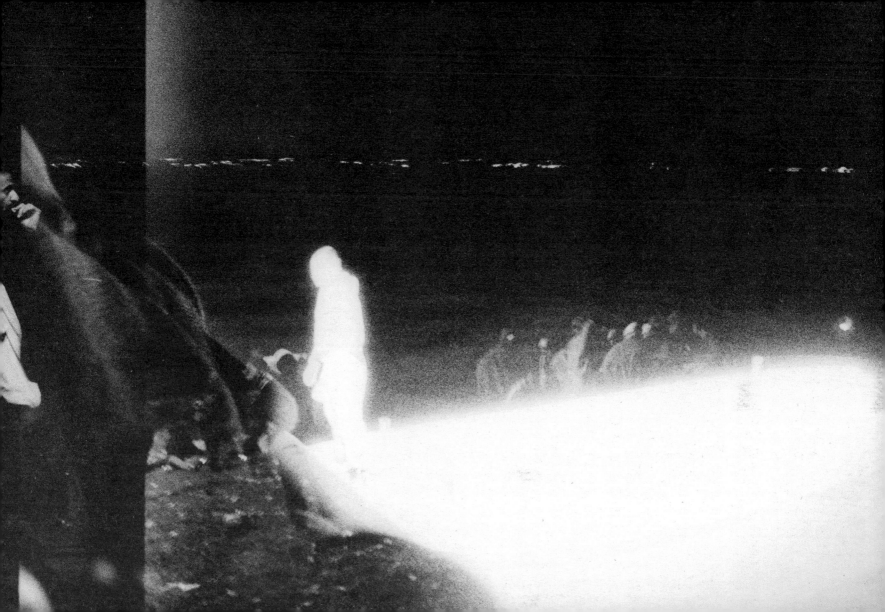

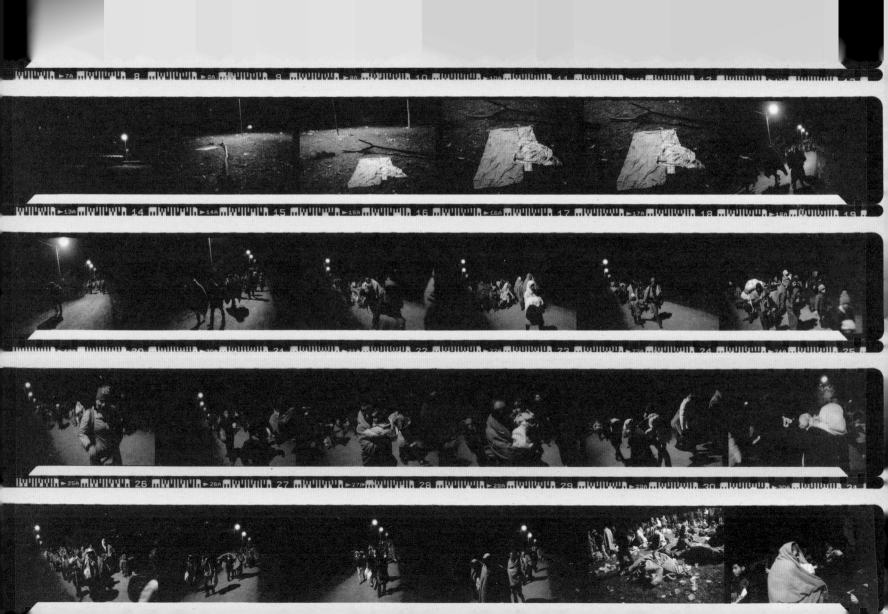

獻給那些我在月球背面的偶遇、那些仍徘徊在邊境刺網前固執且勇敢的靈魂、所有想家的人們。

以及我的爺爺奶奶、外公外婆、爸媽、安雅、張曉與張遙。

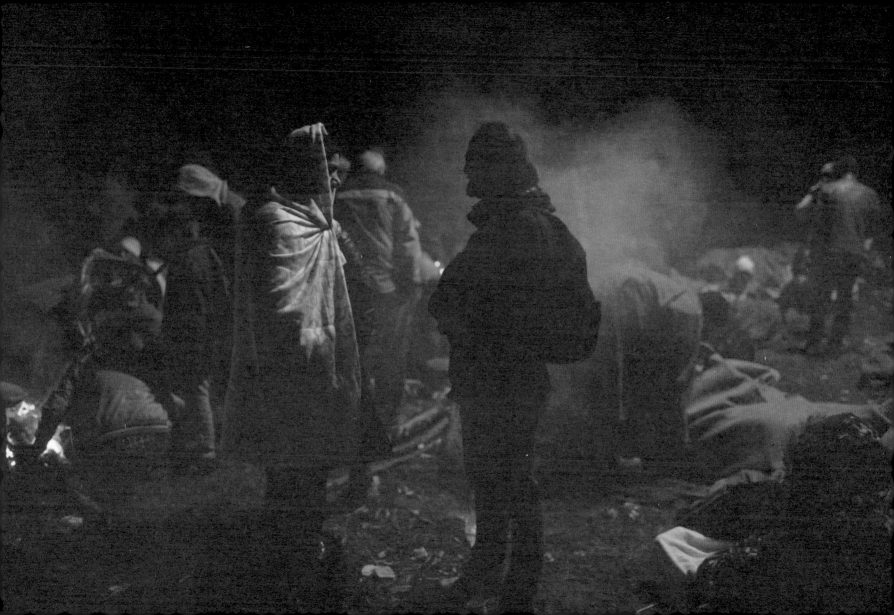

  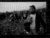  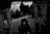

001  Šentilj,Slovenia (Austrian border).
11:51 am, 21.11.2015

002  Ključ Brdovečki,Croatia.
00:42 am, 23.10.2015

003  Spielfeld,Austria.
10:10 am, 01.11.2015

004  Obrežje,Slovenia (Croatian border).
22:53 pm, 20.09.2015

005  Rigonce,Slovenia (Croatian border).
09:43 am, 23.10.2015

 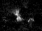 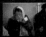 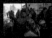 

006  Rigonce,Slovenia (Croatian border).
10:35 am, 26.10.2015

007  Šentilj,Slovenia (Austrian border).
20:44 pm, 31.10.2015

008  Dobova,Slovenia (Croatian border).
06:53 am, 19.11.2015

009  Šentilj,Slovenia (Austrian border).
12:06 pm, 01.11.2015

010  Rigonce,Slovenia (Croatian border).
22:36 pm, 26.10.2015

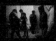    

011  Dobova,Slovenia (Croatian border).
07:15 am, 19.11.2015

012  Šentilj,Slovenia (Austrian border).
10:18 am, 01.11.2015

013 Rigonce,Slovenia (Croatian border).
08:59 am, 23.10.2015

014  Dobova,Slovenia (Croatian border).
06:34 am, 19.11.2015

015  Šentilj,Slovenia (Austrian border).
10:58 am, 01.11.2015

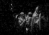 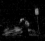  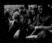 

016  Ključ Brdovečki,Croatia.
00:21 am, 23.10.2015

017  Ključ Brdovečki,Croatia.
00:41 am, 23.10.2015

018  Dobova,Slovenia (Croatian border).
07:54 am, 19.11.2015

019  Spielfeld,Austria.
11:11 am, 21.11.2015

020  Rigonce,Slovenia (Croatian border).
02:14 am, 22.10.2015

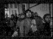  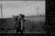 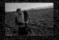 

021  Spielfeld,Austria.
13:18 pm, 21.11.2015

022  Spielfeld,Austria.
08:09 am, 01.11.2015

023  Rigonce,Slovenia (Croatian border).
15:32 pm, 25.10.2015

024  Šentilj,Slovenia (Austrian border).
18:41 pm, 31.10.2015

025  Rigonce,Slovenia (Croatian border).
15:28 pm, 25.10.2015

  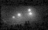 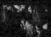 

026  Rigonce,Slovenia (Croatian border).
10:38 pm, 26.10.2015

027  Šentilj,Slovenia (Austrian border).
10:59 am, 01.11.2015

028  Šentilj,Slovenia (Austrian border).
07:13 am, 01.11.2015

029  Spielfeld,Austria.
13:27 pm, 21.11.2015

030  Rigonce,Slovenia (Croatian border).
02:23 am, 23.10.2015

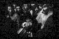 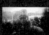 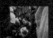 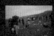 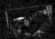

031  Spielfeld,Austria.
11:26 am, 21.11.2015

032  Šentilj,Slovenia (Austrian border).
14:25 pm, 21.11.2015

033  Dobova,Slovenia (Croatian border).
16:42 pm, 22.10.2015

034  Rigonce,Slovenia (Croatian border).
15:33 pm, 22.10.2015

035  Spielfeld,Austria.
20:19 pm, 31.10.2015

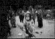 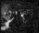 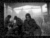 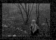 

036  Rigonce,Slovenia (Croatian border).
09:27 am, 23.10.2015

037  Spielfeld,Austria.
09:52 am, 01.11.2015

038  Šentilj,Slovenia (Austrian border).
10:44 am, 01.11.2015

039  Rigonce,Slovenia (Croatian border).
00:35 am, 26.10.2015

040  Šentilj,Slovenia (Austrian border).
14:34 pm, 01.11.2015

 041 Ključ Brdovečki, Croatia.
00:16 am, 23.10.2015

 042 Spielfeld, Austria.
11:57 am, 21.11.2015

 043 Ključ Brdovečki, Croatia.
00:32 am, 23.10.2015

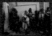 044 Šentilj, Slovenia (Austrian border).
12:23 pm, 01.11.2015

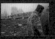 045 Spielfeld, Austria.
08:32 am, 01.11.2015

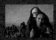 046 Rigonce, Slovenia (Croatian border).
10:11 am, 26.10.2015

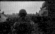 047 Rigonce, Slovenia (Croatian border).
09:08 am, 23.10.2015

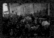 048 Šentilj, Slovenia (Austrian border).
11:49 am, 01.11.2015

 049 Rigonce, Slovenia (Croatian border).
01:56 am, 23.10.2015

 050 Rigonce, Slovenia (Croatian border).
00:56 am, 23.10.2015

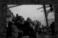 051 Šentilj, Slovenia (Austrian border).
07:58 am, 01.11.2015

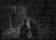 052 Rigonce, Slovenia (Croatian border).
02:12 am, 23.10.2015

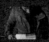 053 Rigonce, Slovenia (Croatian border).
10:53 am, 26.10.2015

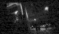 054 Dobova, Slovenia (Croatian border).
18:28 pm, 25.10.2015

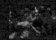 055 Rigonce, Slovenia (Croatian border).
10:51 am, 23.10.2015

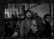 056 Rigonce, Slovenia
10:24 am, 19.11.2015

 057 Rigonce, Slovenia (Croatian border).
00:47 am, 23.10.2015

 058 Rigonce, Slovenia (Croatian border).
10:35 pm, 26.10.2015

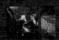 059 Šentilj, Slovenia (Austrian border).
12:55 pm, 01.11.2015

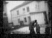 060 Šentilj, Slovenia (Austrian border).
07:54 am, 01.11.2015

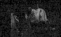   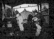 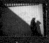

061  Rigonce, Slovenia (Croatian border). 02:06 am, 23.10.2015

062  Šentilj, Slovenia (Austrian border). 11:22 am, 01.11.2015

063  Dobova, Slovenia (Croatian border). 06:32 am, 19.11.2015

064  Šentilj, Slovenia (Austrian border). 09:51 am, 21.11.2015

065  Šentilj, Slovenia (Austrian border). 12:57 pm, 01.11.2015

 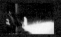 

066 Rigonce, Slovenia (Croatian border). 02:11 am, 22.10.2015

067 Rigonce, Slovenia (Croatian border). 11:35 pm, 23.10.2015

Rigonce, Slovenia (Croatian border). 01:46 am, 23.10.2015
Photograph by Matej Povše

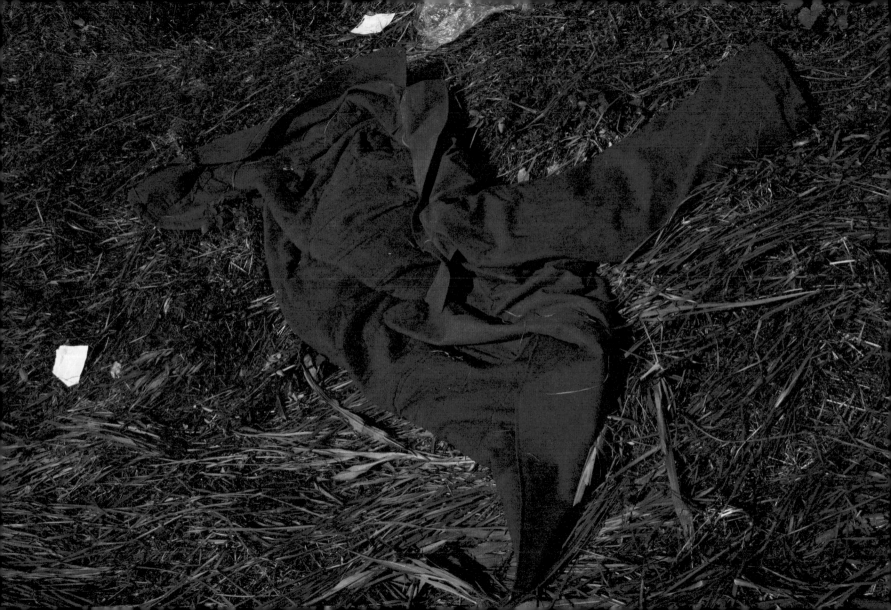

張 雍

Simon Chang

長期以深度人文故事與人們在不同環境裡的狀態為其創作主軸。已在台灣出版的文字攝影集包含:《蒸發》(2009)、《波西米亞六年》(2010)、《雙數 /MIDVA》(2011),攝影散文集《要成為攝影師,你得從走路走得很慢開始》(2013) 是張雍旅歐十年所體會的攝影信念——攝影不只是項專業,是一種骨氣、更是一種生活方式,而一張照片,是作者凝視當下生活最誠懇也最直接的證據。

張雍作品網站

www.simon.chinito.com
www.facebook.com/SimonChangPhotographer

2011 年獲得台灣藝壇重要獎項「高雄獎」首獎;2012 年以《印度阿舒拉節 /Ashura》系列作品分獲法國巴黎 PX3 專業組報導類及美國紐約「Eye time 2012 國際攝影大賽」首獎;《獸醫 / The Veterinarian》、《雙數 / MIDVA》、《綜合武術 /Mixed Martial Arts》等作品榮獲三屆「斯洛維尼亞新聞攝影獎」(Slovenia Press Photo) 報導攝影首獎(2011、2012、2015)。作品曾受邀至西班牙蘇菲亞王后國家藝術中心 (Museo Nacional Centro de Arte Reina Sofía)、 Valencia 國際攝影節、英國倫敦 Night Contact 新媒體攝影藝術節、俄國 Rulet 多媒體攝影藝術節、斯洛維尼亞 Fotopub 攝影節等地巡迴展出。

張雍也致力在跨界的商業合作中尋求最誠摯也最細膩的情感與獨特的故事表達,陸續替 CHANEL 拍攝了 CHANEL J12《時間旅程》系列、歌手張惠妹《你在看我嗎?》專輯封面影像與內頁、鈕承澤導演電影作品《愛 /LOVE》的平面影像,也替 HTC 執導了企業形象影片等。攝影與錄像作品曾多次於捷克、斯洛維尼亞、斯洛伐克、法國、德國、英國、義大利、西班牙、葡萄牙、荷蘭、俄國、中國等地展出,並由德國柏林 Transitland Project 1989-2009 東歐錄像藝術檔案、高雄市立美術館、國立台灣美術館、藝術銀行及私人藏家們所收藏。

2017 年最新文字攝影集《月球背面的逃難場景》是 2015 年底難民潮過境歐洲高峰期間張雍人在斯洛維尼亞與克羅埃西亞、奧地利邊境逃難現場的紀錄與觀察。

2017 年五月五日也將於學學文創志業的白色空間與美感教室舉辦《左心房 / 右心室——張雍作品 2003-2017》-首度於國內發表的大型個展,將展出旅歐十四年捷克與斯洛維尼亞時期的代表作與首度公開展出的新作等共計三百多幅平面攝影作品與錄像。

月球背面的逃難場景│張雍 著

-- 初版 . -- 臺北市：麥田出版：家庭傳媒城邦分公司發行 , 2017.05
　面；　公分 . -- ( 人文；7)
ISBN 978-986-344-446-6 ( 平裝 )
攝影集
957.9　　　106004078

人文 7　月球背面的逃難場景

| | |
|---|---|
| 版　　權：吳玲緯　蔡傳宜 | 副總編輯：林秀梅 |
| 行　　銷：艾青荷　蘇莞婷　黃家瑜 | 編輯總監：劉麗真 |
| 業　　務：李再星　陳玫潾　陳美燕　杻幸君 | 總 經 理：陳逸瑛 |
| 英文書名審訂：陳湘陽（師大翻譯研究所） | 發 行 人：涂玉雲 |

出　版：麥田出版
104 台北市民生東路二段 141 號 5 樓
電　話：(886)2-2500-7696　傳真：(886)2-2500-1967

發　行：英屬蓋曼群島商家庭傳媒股份有限公司城邦分公司
104 台北市民生東路二段 141 號 11 樓

書虫客服服務專線：(886)2-2500-7718、2500-7719
24 小時傳真服務：(886)2-2500-1990、2500-1991
服務時間：週一至週五 09:30-12:00、13:30-17:00
郵撥帳號：19863813　戶名：書虫股份有限公司
讀者服務信箱：E-mail：service@readingclub.com.tw
麥田部落格：http://blog.pixnet.net/ryeeld
麥田出版 Facebook：https://www.facebook.com/RyeField.Cite/

香港發行所：城邦（香港）出版集團有限公司
香港灣仔駱克道 193 號東超商業中心 1 樓
電話：(852) 2508-6231　　傳真：(852) 2578-9337
E-mail：hkcite@biznetvigator.com

馬新發行所／城邦（馬新）出版集團
【Cite(M) Sdn. Bhd. (458372U)】
41, Jalan Radin Anum, Bandar Baru Sri Petaling,
57000 Kuala Lumpur, Malaysia.
電話：(603)9057-8822
傳真：(603)9057-6622
E-mail：cite@cite.com.my

2017 年 5 月 2 日 初版一刷
定價／480 元
ISBN 978-986-344-446-6
著作權所有・翻印必究（Printed in Taiwan.）

本書如有缺頁、破損、裝訂錯誤，請寄回更換。

設　計：廖韡 www.liaoweigraphic.com

印　刷：沐春行銷創意有限公司

手上抱著睡袋、毛毯或提著行李，小男孩緊摟著心愛的小提琴，不見武器或任何具攻擊性的物品。共和國邊境前線與難民們對峙的，是那輛鐵甲冷冷的雙甲車身，由奧地利施泰爾．戴姆勒．普赫公司（Steyr-Daimler-Puch）研發授權於斯洛維尼亞製造的裝甲車「瓦路克」（Valuk）。此款戰鬥車輛是以西元七世紀中葉率領斯拉夫民族抵擋來自中歐潘諾尼亞平原（Pannonia）遊牧民族侵略，並在今日斯洛維尼亞北部與奧地利南邊這塊區域建立史上首個斯拉夫國家的民族英雄——瓦路克公爵（Duke Valuk）所命名。這回瓦路克的任務是負責抵擋大批來自中亞的難民與移民們踏進斯拉夫人的土地，阻使人們只是在柏油路面而已。更諷刺的是，身為北大西洋公約組織（NATO）的成員，斯洛維尼亞曾於 2004 年起與西方盟國一同參與長達十多年的阿富汗戰爭。瓦路克裝甲車是當時執行維和任務的要角。斯國國防部的網站上那洋洋灑灑的粗體字寫道：「參與阿富汗戰爭的主要目的是替當地帶來持久的和平與穩定的發展……」然而十多年之後就在斯國自家邊境，成排的瓦路克裝甲車此刻正阻擋著大批逃離家鄉動盪的阿富汗難民與移民們踏進歐盟的土地（註：根據美國華盛頓智庫皮尤研究中心「Pew Research Center」統計，2015 年進入歐洲申請難民庇護的阿富汗人至少十九萬三千人）。身後一位裹著睡袋望著的阿富汗青年，心急如焚的眼神急欲確認被瓦路克裝甲車擋在外邊的人群裡是否有先前失散的親人。

警方引導著先抵達的那批難民們這時正準備離開管制區，裝甲車後邊剛抵達的另一批難民們只能在柵馬後方投以羨慕的眼神。斯洛維尼亞農牧業興盛，管制區裡的動線似乎正是參考農場（配

邊。聽著令人無奈的採訪，心想兩個初次見面的陌生人若願意著眼於彼此相似的共同點而非強調人與人之間的差異有多明顯，眼前的世界是否會顯得更人性些，這時等待區後邊突然一陣騷動，大型機械啟動的引擎聲響徹田野，與嬰兒哭聲一起，這是邊境逃難現場最常聽見的背景音樂。警方透過擴音器要求人群留在原地等候指令，整排的裝甲車開始集結並佔據田野中央的區域，笨重且驚人的龐然大物用倒落的陣列將曹雜亂的等待區劃隔成兩半，手持防暴盾牌的軍警順勢圍起一道大牆，為了將另一邊的空間給空了出來，原先已在等待區內的人群於是被趕進一旁更為擁擠的區塊，出口處騎警與警車隊軍正待命，預告出口即將開放的好消息，朝著幾輛正往克羅埃西亞邊境小鎮施肯前去的警車那邊望去，又一群提著大包小包行李的難民們正慌張地往我們這邊方向跑過來，看來另一班火車剛抵達，邊境警力想必經過幾次沙盤推演，這回事先決定將兩批不同時間抵達的群眾給分開，避免再度上演類似昨晚難民彼此爭執先來後到的衝突與混亂，一陣恍惚之際我發現自己正站在兩群難民與裝甲車封鎖線的中間，一時間不知該選擇究竟靠往哪邊，裝甲車陣依序開啟車頭兩側如螳螂鐮刀那般造型，上頭帶著鐵刺，更像是巨型蒼蠅拍的大型金屬拒馬，後方遠處更多的難民們此時見著裝甲車的陣勢更趁亂加快腳步加入拒馬前等待的行列，像是高中暑假救國團夏令營裡那「支援前線」的團康競賽，一前一後這兩組人馬比賽著究竟誰能在最短時間內集結到更多的難民，結果輸的一方當然是現場人數明顯弱勢的邊境警力，一眨眼的功夫，裝甲拒馬前已悄悄排滿了另一批上千名伺機而動想擠進等待區的難民，與前方拒馬敞開的裝甲車不過就那四、五步的距離，那是種反差強烈的對比，難民們